U0068633

中外電影
永遠的巨星(二)

黃仁 著

《中外電影永遠的巨星（二）》前言

　　《中外電影永遠的巨星》一書出版之後，各界的反應頗為熱烈，有讀者希望我能夠再接再厲，拿出獨家資料介紹更多曾經有過重要貢獻，但迄今在中外書刊上仍欠缺深入介紹的一些巨星級電影人。於是我再次翻箱倒櫃，收集整理出大量珍貴資料，再加上個人數十年來的切身接觸和了解，陸續寫成了本書收集的多篇長文，逐一介紹出他們鮮為人知的各個方面，提供讀者們作重要參考。

　　《中外電影永遠的巨星（二）》表面是上一本書的續集，但卻具有本身的特色，因為本書介紹的電影界巨星，有不少是鮮為人知的，例如：陳立夫。讀者中應該有人聽過「蔣家天下陳家黨」這句話，因為早期的國民黨就是由陳立夫、陳果夫兩兄弟所把持的，尤其是教育和文宣方面，幾乎都是由陳氏兄弟說了算。因此，當時的電影事業政策其實是由陳立夫所決定的，你說此人是否重要？

　　又如：胡心靈。這一個台灣電影界鮮為人知的人物，自香港來台灣後，在中影公司擔任顧問達 30 年之久，經歷數任中影總經理，但中影公司卻有很多導演沒聽過他的名字，你說奇怪不奇怪？

　　再如：羅學濂。他是上海時代和重慶時代的電影界重要領導人，在戰後擔任上海電影公司聯合會的理事長，統率了文華、國泰、崑崙等當時最重要的電影公司，本人也擔任中電公司的總經理，地位崇高，貢獻良多，但在台灣電影界卻鮮少有人知，大家只知道他是世新電影科的科主任，但那已經是他晚年的事了。

　　還有林贊庭與林良忠父子，兩位都是著名的攝影指導，這在世界影壇都甚為罕見。林贊庭曾四度榮獲金馬獎最佳攝影獎，林良忠

曾在紐約大學跟李安當同學，又為李安拍過《飲食男女》一片，後來又進軍好萊塢及中國大陸影壇，享譽國際。

　　除此之外，這本文集還介紹了電影學者（李道新）、發行人（張雨田）、製片家（明驥）、導演（陶秦）、明星（陳惠珠、林沖、張美瑤）等，希望讀者們能夠通過這些幕前幕後巨星的「豐功偉業」，對中國電影的發展面貌增加更多和更深入的了解。

目 次

北京大學名教授李道新來台與本書作者黃仁合影。

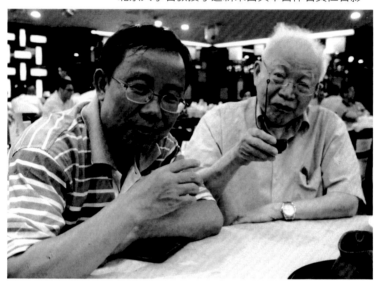

北京大學名教授李道新來台與資深影評人梁良、本書作者黃仁合影。

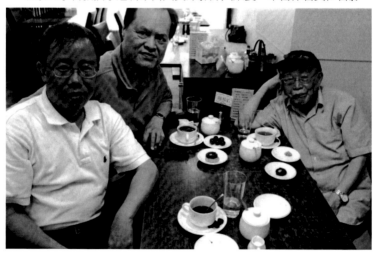

開拓中國影史新視野的北大學者

李道新

◎黃仁

　　李道新，北京大學藝術學院教授、博士生導師，東京大學（日本）特任教授。曾獲北京大學「十佳教師」稱號。入選大陸教育部 2006 年度新世紀優秀人才支持計畫。兼任《電影藝術》雜誌編委與中國電影評論學會理事、中國臺港電影研究會理事、中國電影博物館藏品鑒定委員會委員、國家社科藝術學專案評審委員會委員等。

　　李道新教授巨著《中國電影文化史》，不同於以往中國大陸出版的影史，有說明如下：

　　本書以 100 年（1905-2004）中國電影發展史為觀照對象，力圖整合中國內地、臺灣和香港電影的整體面貌，深入闡發中國電影的精神走向及其文化蘊涵。按中國電影文化發展的總體脈絡，將中國電影文化史劃分為早年的道德圖景（1905-1932）、亂世的民族影像（1932-1949）、分立的家國夢想（1949-1979）與整合的文化闡發（1979-2004）四個具有特定文化內蘊的歷史時段；並在具體的歷史陳述中，把握住各時段具有特定文化內蘊的電影作者、電影文本或電影類型，進行較為細緻的分析和研究。該書已超越一般的電影美學史、電影類型史和電影政治史。從該書的超越這電影史學的三大領域，就可見作者曾飽讀史書，再看該書文末的參考文獻書目共 15 頁，囊括中外專家的經典著作，也可證實作者的用功，尤其瑞士、義大利、美國、英國、法國、荷蘭、蘇聯等地學者的名著，是很不易找到。可見李道新博士下了許多苦心研讀。他是我所見的兩岸三地年輕學者中最肯下苦心研寫影史的第一人，足可為臺灣新一代研究影史者的典範。

　　李道新教授主要研寫中國電影史、中國電影批評、中國電影文化、中國電影傳播與中外電影關係。在《文藝研究》、《文藝理論與批評》、《藝術評論》、《電影藝術》、《當代電影》、《北京電影學院學報》等刊物發表學術論文 100 多篇；在北京大學出版社、中國電影出版社、中國廣播電視出版社等出版機構出版獨立署名學術著作《波德賴爾是怎樣讀書寫作的》（1998）、《中國電影史（1937-1945）》（2000）、《影視批評學》（2002）、《中國電影批評史（1897-2000）》（2002）、《中國電影的史學建構》（2004）、《中國電影文化史（1905-2005）》（2005）、《中國電影史研究專題》（2006）、《中國電影史研究專題 II》（2010）、《中國電影：國族論述及其歷史景觀》（2013）等 9 種。其中，《中國電影批評史（1897-2000）》獲北京市第八屆哲學社會科學優秀成果一等獎；《中國電影文化史（1905-2004）》獲北京市第九屆哲學社會科學優秀成果二等獎。

　　除此之外，李道新教授還主持全國藝術科學「十五」規劃課題《中國電影傳播史（1905-2005）》、教育部「十一五」國家級教材規劃項目《中國電影通史》、北京市哲學社會科學「十一五」規劃課題《都市功能的轉換與電影生態的變遷：以北京影業為中心的歷史、文化研究》與長影集團委託專案《長影史（1945-2005）》等。

　　李道新在中國電影史、影視文化批評、影視文化產業等研究領域發表了大量著述，享有優良的學術口碑，在國內外產生了重要的學術影響力，並被東京大學（日本）聘為特任教授。特別是填補了中國電影批評史與中國電影文化史的研究空白、從史論層面構建了電影批評的學術框架、創新性地推動了淪陷時期中日電影關係研究、從文化生態學視野出發提出了「兩岸電影共同體」概念並展開

了中外電影的文化與產業互動研究。作為中國內地第一批電影學博士學位獲得者與 2006 年教育部新世紀優秀人才支持計畫獲得者，李道新治學嚴謹、學風端正，並逐漸形成史論並重、點面結合、文質相生以及兼收並蓄、視野開闊、體系性強的學術特點。

北京學者蘇濤在《拓荒與整合——評李道新的〈中國電影文化史（1905-2004）〉》（《現代中國》第七輯，北京大學出版社，2006）中指出：「作者在著作中提出了全新的電影史研究思路，該書的結構突破了傳統中國電影史研究的局限，代之以一種新的框架來闡釋中國電影文化的發展，堪稱近年來中國電影史研究的重要成果之一。」

確實，李道新教授寫史有寬闊胸襟與視野，突破以往國共間諸多成見，超越了多位前輩的史觀，例如他將中共一直打壓的臺灣人何非光的抗戰電影的成就，在書中第二篇第七章完整的呈現，而且列入目錄中一目了然。作者推崇何非光是重慶時代最有成就的臺灣人，這在中共老一輩的史學者筆下是不可能看到的。何非光因在重慶時代編導四部抗戰影片《保家鄉》、《東亞之光》、《氣壯山河》、《血濺櫻花》，比大陸任何電影大師多，只因參加了國民黨中央的受訓，中共對他一次又一次的鬥爭批判，1959 年 6 月上海市虹口區人民法院判決何非光反革命罪接受管制，直到 1979 年該法院又判決何非光無罪，但仍拒絕他參加中國電影家協會，凍結他導演的影片，甚至在片頭卡司上刪除他的名字，1993 年我專程到上海找何非光，居然很多影人都說不知道此人，其實有些人不是不知道，而是不敢說。1996 年我到廣州開會，終於見到何非光。李道新教授敢於突破重重障礙禁忌，還給何非光成就的本來面目，作為一個臺灣讀者，筆者感到十分欣慰。

　　作為 2006 年度新世紀優秀人才支持計畫獲得者，李道新的主
要學術貢獻和重要創新成果主要體現在四個方面：填補中國電影批
評史與中國電影文化史的研究空白，從史論層面構建電影批評的學
術框架，創新性地推動淪陷時期中日電影關係研究，從文化生態學
視野出發提出「兩岸電影共同體」概念並展開中外電影的文化與產
業互動研究。這些貢獻與成果，不僅具有重大的學科建設價值與社
會現實意義，而且在海內外產生了突出的影響力。除了先後獲得北
京市哲學社會科學優秀成果一、二等獎並入選教育部新世紀優秀人
才支持計畫之外，還被日本東京大學聘為特任教授。

一、填補中國電影批評史、中國電影文化史的
　　研究空白

　　李道新通過他的著作《中國電影批評史（1897-2000）》（中國
電影出版社，2002；北京大學出版社，2007）、《中國電影文化史
（1905-2004）》（北京大學出版社，2005）、《中國電影傳播史
（1896-2006）》（國家社科藝術學項目課題，即將出版）與《中外
電影關係史（1896-2010）》（教育部優秀人才支持計畫，正在進行）
等四部中國電影專題史以及《中國電影史研究專題》（北京大學出
版社，2006）、《中國電影研究史專題 2》（北京大學出版社，2010）
等兩部中國電影史專題，對中國電影史研究的觀念、方法、框架以
及具體的問題等等，進行了較為全面而又深入的研究和探討。另
外，先後發表《重構中國電影──從學術史的視野觀照改革開放以
來的中國電影史研究》（《當代電影》2008 年第 11 期）、《史學範式
的轉換與中國電影史研究》（《當代電影》2009 年第 4 期）等 10 多

篇論文，專門探討了中國電影史學的觀念與方法。其中，《中國電影批評史（1897-2000）》獲得北京市第八屆哲學社會科學優秀成果一等獎（2004）、改革開放三十年北京大學人文社會科學研究「百項精品成果獎」提名獎（2008），《中國電影文化史（1905-2004）》獲得北京市第九屆哲學社會科學優秀成果二等獎（2006）。針對《中國電影批評史（1897-2000）》，陸弘石在《文藝報》2003 年 8 月 11日發表專論《中國電影史學的視野拓展——評李道新〈中國電影批評史（1897-2000）〉》，指出：「《中國電影批評史（1897-2000）》填補了中國電影批評史的研究空白，拓展了中國電影史學視野，有力地推動了中國電影學術的發展。」章柏青在《中國電影批評史（2000-2006）》（上海交通大學出版社，2007）「序」中指出：「李道新的《中國電影批評史》無疑是這個時期電影批評研究的扛鼎之作，是我國第一部勾勒中國百年電影批評全貌，以新穎的歷史觀、電影觀、電影批評觀對各個階段的電影批評進行觀照、分析，並對編寫電影批評史應該具有的理論基礎、研究方法提出獨立見解的專著。」對於《中國電影文化史（1905-2005）》，高山在《中華讀書報》2005 年 8 月 3 日發表專論《中國電影的文化版圖》，認為本書「建構了一套科學嚴謹的結構體系」，是一部「呼應當下整體學術進程的厚重之作」；同時指出：「該書在內地學者的著述中，第一次將香港和臺灣電影有機地整合於中國電影的整體框架之中，從而使得作者能以一種更為宏大的視野窺見華語電影的整體面貌，獲得某些新的洞見；也易於在‘比較’中更為清晰地釐清內地、香港、臺灣電影同中有異的文化蘊涵，將內地的港臺電影研究推進到一個新的深度和廣度。」

二、從史論層面構建電影批評的學術框架

　　李教授出版專著《影視批評學》（北京大學出版社，2000）與《中國電影批評史（1897-2000）》（北京大學出版社，2002）；針對《影視批評學》，歐陽宏生在《電視批評學》（四川大學出版社，2006）一書中指出：「李道新著的《影視批評學》將影視批評理論置於影視理論和影視史相互交織的廣闊視野之中，結合世界影視理論批評發展的最新成就以及中國影視理論批評的一般狀況，相對全面地探討了電影、電視的批評原理」，「拓展了電視批評的視野，推動了電視批評作為一門獨立學科的發展」。另外，在《電影藝術》、《當代電影》、《北京電影學院學報》與《人民日報》、《光明日報》等報刊發表針對國內外影視作品的批評文章 50 多篇，針對電影作者的研究論文 10 多篇，還有 20 篇左右專文論及中國電影類型以及大片、紅色影視劇、少數民族電影、香港後「九七」電影與臺灣電影等影視文化現象。

　　《中國電影文化史》是李道新著作的《中國電影批評史》作進一步的延伸和擴大，這正是作者追蹤影史鍥而不捨努力的成果，有些人拿到博士學位便心滿意足，李道新卻把博士學位當墊腳石更努力，要爬上更高更大的學識頂峰，才會有大著作不斷的推出。對在中共電影史上大書特書的圍剿劉吶鷗的「軟性電影論戰」，他有較客觀的論述，例如 147 頁，「現在看來，前輩洪深、夏衍、鄭伯奇、塵無、凌鶴、唐納、鳳吾、柯靈、舒湮等新興影評工作者，在各報刊上進行的電影批評活動，觀點與立論未必都正確的，而且難免出現簡單化的，過於注重影片「意識」，而不考慮觀眾接受的缺點。」李道新以一個晚輩的學者，敢對前輩大師們提出質疑，

這一點不能不令人佩服，當然李道新對左翼電影運動史上的影評貢獻仍予全面肯定。同時也肯定臺灣人劉吶鷗在電影技術理論方面的研究領先。

李道新在「兩岸三地的政治分立與中國電影的家國夢想」這一章中，提到「儘管 1949-1970 年兩岸三地的中國電影在政治見解、運營機制、人才格局、出品類型等方面存在著諸多不同，但由於種族的一致和文化的同構，在共同的倫理本位思想和儒家、俠義文化的影響下，在深厚的農業文化傳統和鄉土意識的浸潤中，在特定的歷史時期裡，兩岸三地的電影仍在共同致力於家的想像與國的想像。正是中國內地電影以國為家的政治話語，臺灣電影以家為國的道德關懷與香港電影無家無國的漂泊意識，形成彼此之間的互補與對話，才在一定程度上完成了 1949 年至 1979 年間中國電影文化的整體性建構。」

三、從文化生態學視野出發提出「兩岸電影共同體」概念並展開中外電影的文化與產業互動研究

李教授在《文藝研究》、《電影藝術》、《人民日報》等報刊發表相關論文 30 餘篇。其中，《構建兩岸電影共同體：基於產業集聚與文化認同的交互視野》（《文藝研究》2011 年第 2 期，主要觀點在《光明日報》2010 年 8 月 31 日第 3 版以《兩岸電影要合作共贏》為題專門報導；人大複印資料《影視藝術》2011 年第 5 期全文轉載）表示，在經濟全球化的宏大背景下，在好萊塢霸權的電影格局中，海峽兩岸有可能也有必要進一步發揮各自的比較優勢，尋求共

通的價值基礎，在產業集聚與文化認同的交互視野中構建一個既有
強勁的產業鏈條、又有深厚的文化積澱的合作共贏的電影共同體，
以一種一體化的、自信開放的姿態，呈現出民族電影的主體性並真
正融入世界電影的工業體系，以此最大限度地促進海峽兩岸的經貿
合作與和平發展，共建中華民族的文化認同與精神家園，並從根本
上促進全球經濟的均衡發展與人類文化的多樣性。《電影的華語規
劃與母語電影的尷尬》（《文藝爭鳴》2011 年第 9 期）表示：華語
電影是語言規劃中華語規劃的自然結果和必然產物，電影的華語規
劃為中國內地、臺港澳與東南亞及海外華語地區和社群帶來了一種
語言、產業和文化一體化的可能性，但以去政治、跨國別、超地緣
為主要訴求的華語電影的概念裂隙及華語電影的擴散，也會使國
家、地區和社群的身份認同產生迷惑，同時讓這些國家、地區和社
群中已有的母語電影逐漸零散化和邊緣化，最終失去存在的合理性
與合法性。《從「亞洲的電影」到「亞洲電影」》（《文藝研究》2009
年第 3 期，《光明日報》2009 年 2 月 10 日第 6 版以《亞洲電影創
作需要形成整體合力》為題報導，人大複印資料《影視藝術》2009
年第 6 期全文轉載）提出：一個世紀以來，亞洲各國創造的電影主
要是一種以國別相標識的、地理意義上的「亞洲的電影」；但從 21
世紀到來前後開始，亞洲以至全球都在期待一種主要以合作為前提
的、文化意義上的「亞洲電影」：這是一種更具亞洲認同感和普世
價值觀、因而也更有精神包容性和市場競爭力的亞洲新電影，在逐
步增強亞洲各國的電影實力以及不斷提升亞洲電影的整體形象的同
時，改變並豐富世界電影與全球文化的新格局。《都市功能的轉換
與電影生態的變遷——以北京影業為中心的歷史、文化研究》（《文
藝研究》2008 年第 3 期，人大複印資料《影視藝術》2008 年第 12

期全文轉載）則在分析闡發北京影業之於北京的歷史文化價值及其持續發展路徑的基礎上提出了「電影北京」的發展戰略。

作為一個 60 年代才出生的大陸學者，李道新對兩岸三地的電影的不同風貌，有如此深入的觀察和體驗，很值得臺灣電影學者們參考，決不可忽視李道新的成就。

在《中國電影文化史》有關臺灣部份，有近兩個專門討論的章節，第十一章是以家為國的道德關懷：

> 「在特定的政治、經濟與文化背景下，1949 年至 1979 年間的臺灣電影，形成了官方與民間共同經營、國語與臺語交相呈現、政教與娛樂觀念合一的電影生態。正是在數量眾多的臺語片以及以李行、胡金銓、白景瑞、宋存壽、劉家昌電影為代表的國語片創作實踐中，臺灣電影充溢著一種流浪的悲情與狂歡的氣息，並在歸家念想與道統的堅守、傳統藝術的傾心追慕與儒釋道文化的悲愴感悟、思鄉情結及其家族認同中，體現出臺灣電影以家為國的道德關懷。」

李道新對臺灣電影「以家為國」的總體印象，與我們所看到的當然不會相同，但值得我們檢討。

重視家族，是資本主義社會的特徵，與共產制度的「以國為家」正好相反。

李道新在〈中國電影文化史〉第十五章「本土意識的加強與藝術電影的探索」中，對臺灣新電影有關人士的期許，他認為在好萊塢與香港電影的侵襲下，20 世紀 80 年代以來的臺灣電影工業，正在步入消退甚至可能崩潰的危難邊沿，但從新電影的崛起到新新電影的接力，臺灣電影以其不倦的精神探求，提升了中國電影的文化

品質，並以其參展國際電影節的輝煌成就為中國電影贏得了令人矚目的世界聲譽，這種批評與期許相當中肯，值得臺灣影人珍惜與進一步的努力。

李道新對臺灣健康寫實電影有獨到的解釋：

> 可以看出，「健康寫實主義」明顯受到美國《讀者文摘》編輯風格的啟發，既與意大利新現實的主義電影保持著一定的關聯性，又符合臺灣立法院院長張道藩在文藝政策中推行的「六不」準則（「不亂寫社會的黑暗」「不挑撥階級的仇恨」「不帶悲觀的色彩」「不表現浪漫的情調」「不寫無意義的作品」「不表現不正確的意識」），還以其對社會面貌、現實生活與普通勞動者的帶有寫實風格的描寫，一改臺灣電影服務政宣、遠離現實的弊端。儘管有讀者指出：「健康寫實主義缺乏面對社會問題的勇氣，也缺少批判現實的精神，在城鄉差距、社會變遷與省籍差異上嚴重缺乏批判性。它將社會困境的解決，寄托在一個不牢靠的人性情操。它相信舊的道德與倫理能維持住新的秩序。但在社會急速變遷，家庭與就業，物質與道德處處對立的現實中，這樣的信心不免顯得有些童騃，缺乏說服力。」但同時也表明：「這些影片以傳統倫理與人性光輝為共同母題，漸漸發展出一種和過去上海左翼或香港逃避主義電影相當不同的風格，為而後臺灣電影那種近似儒家主義的樂觀溫厚性格建立基礎。」這種說法比臺灣的評論更深入，也可看出他研讀書刊之多，可證實北京新一代的影史學者的用功。

四、創新性地推動淪陷時期中日電影關係研究

　　李教授在《中國電影史（1937-1945）》（首都師範大學出版社，2000）一書中，開始關注中日戰爭時期淪陷區，特別是上海淪陷後孤島時期的中日電影關係。此後，相繼發表《淪陷時期的上海電影與中國電影的歷史敘述》（《北京電影學院學報》2005 年第 2 期）、《淪陷時期的上海電影：操作者的心路歷程》（收入《中國電影史研究專題》）、《淪陷的光影之〈燦爛之滿洲帝國〉》（《影視文化》第 1 卷第 1 期）等學術論文，創新性地推動了淪陷時期中日電影關係研究，為「重寫電影史」作出了較有開創性的貢獻。主要觀點：淪陷時期的中國電影與中國電影的歷史敘述，是中國電影史研究不可或缺的重要環節；無論有意的忽略還是無意的遮蔽，都不利於中國電影史學的健康發展。最大限度地利用可資利用的文字資料和影片資料，在軍事侵略和文化殖民的背景下重提淪陷時期中日電影關係的多側面及特殊性，是任何一個電影史學工作者都無法回避的責任和使命。

　　突破以往大陸對淪陷區上海孤島影史的許多禁忌而受重視。李道新在「影視批評學」中，提出「建構中國影視批評學的初步嘗試」，力圖創新電影觀、電視觀、與批評觀的基礎上，結合世界影視理論批評發展的最新成就，全面探討影視批評原理，分為影視批評的特性、影視批評的功能、影視批評主體、影視批評模式、影視批評寫作等章，從影視形態載體、審美感受方式、影音技術體系及商業運作的規範等四個傾向深入探討。強調創作與批評的對話，批評與觀眾的互動，影視批評的自我交流等三大功能。可供影視學、傳播學以及相關專業學生使用，也可作為提高影視文化水平的自學讀物。

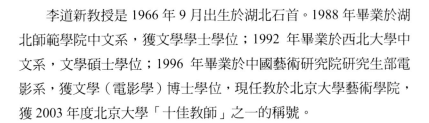

　　李道新教授是 1966 年 9 月出生於湖北石首。1988 年畢業於湖北師範學院中文系，獲文學學士學位；1992 年畢業於西北大學中文系，文學碩士學位；1996 年畢業於中國藝術研究院研究生部電影系，獲文學（電影學）博士學位，現任教於北京大學藝術學院，獲 2003 年度北京大學「十佳教師」之一的稱號。

工作經歷

1. 2011 年 10 月，東京大學（日本）綜合文化研究科特任教授。
2. 2007 年 8 月，北京大學藝術學院教授。
3. 2001 年 7 月，北京大學藝術學系副教授。
4. 1998 年 11 月至 2001 年 7 月，首都師範大學中文系副教授、講師。
5. 1996 年 7 月至 1998 年 11 月，中國藝術研究院影視研究所助理研究員。
6. 1992 年 7 月至 1994 年 7 月，西北大學中文系講師、助教。

社會兼職

1. 《文化藝術研究》（浙江藝術研究所主辦）編委
2. 《電影藝術》（中國電影家協會主辦）編委
3. 《電影文學》（長影集團主辦）專家團隊成員
4. 《電影評介》（貴州省群藝館主辦）編委
5. 北京文藝家協會理論評論委員會理事
6. 中國高校影視學會理事
7. 中國電影評論學會理事

8. 中國臺港電影研究會理事
9. 中國電影家協會理論評論工作委員會委員
10. 中國電影口述歷史編委會委員（中國電影資料館、電影頻道節目中心，2008 年 8 月 8 日）
11. 中國電影博物館藏品鑒定委員會委員（中國電影博物館，2008 年 10 月 9 日）
12. 2009 年度國家社科基金藝術學專案評審委員（全國藝術科學規劃領導小組，2009 年 6 月）
13. 2010 年度國家社科基金藝術學專案評審委員（全國藝術科學規劃領導小組，2010 年 7 月）
14. 2011 年度國家社科基金藝術學專案評審委員（全國藝術科學規劃領導小組，2011 年 7 月）

獲得獎勵

A.教學領域：
1. 北京大學 2007 年度朱光潛獎教金（2007）
2. 北京大學第九屆「十佳教師」稱號（2003）
3. 北京大學 2001 年度崗松獎教金（2001）
4. 北京大學第二屆青年教師教學基本功和現代教育技術應用演示競賽人文社科類優秀獎（2001）

B.科研領域：
1. 第七屆中國文聯文藝評論獎三等獎（2010 年）
2. 「華夏杯」港臺電影優秀論著評選評委會獎（2008）

3. 改革開放三十年北京大學人文社會科學研究「百項精品成果獎」提名獎（2008）
4. 第十六屆中國金雞百花電影節優秀學術論文獎二等獎（2007）
5. 北京市第九屆哲學社會科學優秀成果二等獎（2006）
6. 第十屆北京大學人文社會科學優秀成果一等獎（2006）
7. 第十四屆中國金雞百花電影節優秀論文二等獎（2005）
8. 北京市第八屆哲學社會科學優秀成果一等獎（2004）
9. 第九屆北京大學人文社會科學優秀成果二等獎（2004）
10. 第一屆中國高校影視研究學術獎（論文獎）二等獎（2004）

C.綜合領域：
1. 2006 年度教育部新世紀優秀人才支持計畫
2. 2009 年北京青少年公益電影節組委會「關心青少年公益事業特別貢獻獎」

出版／發表成果

A.專著（均為獨立署名）：
1. 《中國電影：國族論述及其歷史景觀》（24.0 萬字），中國電影出版社，2013、1。
2. 《中國電影史研究專題 II》（33.1 萬字），北京大學出版社，2010、7。
3. 《中國電影史研究專題》（31.1 萬字），北京大學出版社，2006、3。
4. 《中國電影文化史（1905-2004）》（71.5 萬字），北京大學出版社，2005、2。

5. 《中國電影的史學建構》（27 萬字），中國廣播電視出版社，2004、8。

6. 《中國電影批評史（1897-2000）》（61.1 萬字），中國電影出版社，2002、6；北京大學出版社，2007、9 第 2 版。

7. 《影視批評學》（34 萬字），北京大學出版社，2002、4。

8. 《中國電影史（1937-1945）》（22.9 萬字），首都師範大學出版社，2000、8。

9. 《波德賴爾是怎樣讀書寫作的》（20 萬字），長江文藝出版社，1998、12。

B.論文：（均為獨立署名）

1. 《消解歷史與溫暖在地——2009 年臺灣電影的情感訴求及其精神文化特質》，《北京電影學院學報》2010 年第 1 期，第 42-47 頁。

2. 《主流大片的話語建構與中國電影的生態命題》，《上海大學學報（社會科學版）》2010 年第 1 期，第 66-79 頁；另載中國電影家協會產業研究中心編《2009 電影產業研究之主流文化與中國主流大片卷》，中國電影出版社，2010 年 9 月。

3. 《不給電影想像空間誰敢冒險》，《光明日報》「時政◎觀點新聞」2010 年 1 月 7 日，第 3 版。

4. 《從政治的電影到電影政治——新中國建立以來的電影工業及其文化政治學》，《當代電影》2009 年第 12 期，第 30-36 頁；另載南京藝術學院藝術學研究所主辦《藝術學研究》第 3 卷（2009/12）第 36-53 頁。

5. 影視教育在北大——訪北京大學李道新》，載王志敏、陸嘉甯主編《中國影視專業教育現狀》，江蘇教育出版社，2009 年 11 月版，第 276-280 頁。

6. 《淪陷的光影之〈燦爛之滿洲帝國〉——「滿鐵」時事／文化映畫中的「王道樂土」論述》，《影視文化》2009 年第 1 期，第 131-138 頁。

7. 《父權的衰微與身份的找尋——2008 年臺灣電影的「成長論述」及其精神文化特質》，《北京電影學院學報》2009 年第 2 期，第 30-35 頁；另載《北京影視藝術研究報告 2008》，中國電影出版社，2009 年 11 月版，第 66-76 頁。

8. 《亞洲電影創作需要形成整體合力》，《光明日報》2009 年 2 月 10 日，第 6 版，「觀點新聞」。

9. 《〈舞臺姐妹〉作為電影經典的生成機制及其歷史命運》，《杭州師範大學學報》2009 年第 1 期，第 47-53 頁。

10. 《重構中國電影——從學術史的視野觀照改革開放以來的中國電影史研究》，《當代電影》2008 年第 11 期，第 38-47 頁。另載國家廣播電影電視總局電影管理局、中國電影藝術研究中心、電影頻道節目中心編《改革開放與中國電影 30 年——紀念改革開放三十周年中國電影論壇文集》，北京：中國電影出版社，2008 年 12 月；又載人大複印資料《影視藝術》2009 年第 1 期，第 3-14 頁。

11. 《打造農村電影大本營》(趙國光、李道新)，《當代電影》2008 年第 10 期，第 15-17 頁，字數：5,433。

12. 《臺港電影的中國化闡釋——從文化身份的角度觀照改革開放以來中國內地的臺港電影研究》，《文化藝術研究》第 1 卷

第 2 期（2008 年 9 月）。另載人大複印資料《影視藝術》2009 年第 7 期，第 30-38 頁。

13. 《開創香港電影史研究的新格局：評〈香港電影史（1897-2006）〉》，《電影藝術》2008 年第 5 期。

14. 《好萊塢的中國功夫——從電影〈功夫熊貓〉說開去》，《中國藝術報》2008 年 7 月 15 日，第 4 版，字數：1,089。

15. 《〈功夫之王〉：好萊塢的中國功夫》，《中國電影報》「國內‧評論」2008 年 5 月 8 日，第 22 版，字數：1,693。

16. 《〈左右〉的空間與方向》，《中國電影報》「國內‧評論」2008 年 3 月 20 日，第 20 版，字數：1,564。

17. 《新作評議：〈立春〉》（顧長衛、梁明、楊遠嬰、李道新），《當代電影》2008 年第 3 期，第 22-28 頁。字數：2,000。

18. 《電影藝術的魅力——早期中國經典電影賞析》，載吳忠主編《名家論見：深圳市民文化大講堂》，廣東人民出版社，2007 年 4 月。

19. 《馬徐維邦：中國恐怖電影的拓荒者》，《電影藝術》2007 年第 2 期，字數：12,976。

20. 《中國的好萊塢夢想——中國早期電影接受史裡的好萊塢》，《上海大學學報社會科學版》2006 年第 5 期，字數：9,350。

21. 《中國早期電影敘事的優良傳統》，《電影藝術》2006 年第 4 期；另載中國人民大學書報資料中心複印報刊資料《影視藝術》2006 年第 11 期；再載中國電影年鑒社《中國電影年鑒 2007》。字數：9,103。

22. 《不可遺忘的電影傳統》，《大眾電影》2006 年第 8 期。

23. 《永不消逝的老電影》，《北京晚報》2006 年 3 月 3 日。

24. 《「香港」如何「中國」？——中國電影文化史裡的香港電影（1949-1979）》，載宋家玲主編《電影學前沿》，中國傳媒大學出版社，2006 年 1 月。

25. 《倫理訴求與國族想像——朱石麟早期電影的精神走向及其文化含義》，《當代電影》2005 年第 5 期。

26. 《從〈風雲兒女〉到〈鬼子來了〉——中國電影敘事的四大段》，《藝術評論》2005 年第 3 期。

27. 《影像與影響——〈申報〉與中國電影研究之一》，《當代電影》2005 年第 2 期。

28. 《建構中國電影文化史》，《當代電影》2005 年第 1 期，另載中國人民大學書報資料中心複印報刊資料《影視藝術》2005 年第 5 期。

29. 《電影中的史與詩》，《北大講座》（第四輯），北京大學出版社 2004 年版。

30. 《電影啟蒙與啟蒙電影——鄭正秋電影的精神走向及其文化含義》，《當代電影》2004 年第 2 期。

31. 《中國早期電影史：類型研究的引入與墾拓》，《北京電影學院學報》2003 年第 2 期。

32. 《文化張藝謀：無可挽回的頹勢》，《中國銀幕》2003 年第 2 期。

33. 《第四代導演的歷史意識及其在中國電影史上的獨特地位》（上、下），《海南師範學院學報・社科版》2003 年第 1 期、2002 年第 6 期（連載）；另載王人殷主編《與共和國一起成長》，中國電影出版社 2003 年版。

34. 《中國電影史研究的發展趨勢及前景》，《北京電影學院學報》2001 年第 4 期，另載中國人民大學書報資料中心複印報刊資料《影視藝術》2002 年第 1 期。

35. 《王家衛電影的精神走向及其文化含義》，《當代電影》2001 年第 3 期。

36. 《作為類型的中國早期歌唱片》，《當代電影》2000 年第 6 期，另載中國人民大學書報資料中心複印報刊資料《影視藝術》2001 年第 1 期。

37. 《〈神女〉：都市與人性殘酷之寫真》，《電影文學》1999 年第 6 期。

38. 《對中國電影的歷史敘述：讀陸弘石舒曉鳴的〈中國電影史〉》，《中國文化報》1998 年 7 月 25 日。

39. 《新紀錄電影：走向中國作者電影》，《電影文學》1998 年第 2 期。

<div align="right">（本文部份資料來源，感謝李道新教授提供）</div>

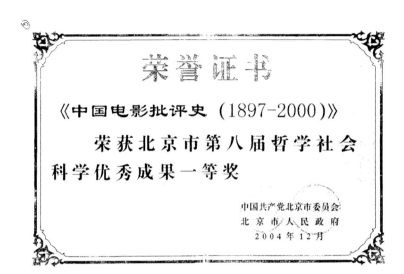

荣誉证书

《中国电影批评史（1897-2000）》

荣获北京市第八届哲学社会科学优秀成果一等奖

中国共产党北京市委员会
北京市人民政府
2004年12月

荣誉证书

尊敬的李道新老师：

您被评选为北京大学第九届"十佳教师"

特颁此证

北京大学学生会　北京大学研究生会
2003年12月

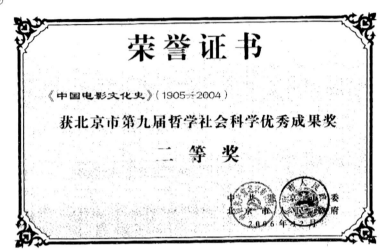

國語文藝片大師陶秦。

臺港文藝、歌舞片大師

陶秦

　　國片文藝電影大師陶秦，他和張徹、易文一樣，都是文人導演。他本名秦復基，浙江慈谿縣人，父親秦禩卿是上海名會計師。生於1915年，於1959年5月16日病逝香港。他高中尚未畢業，就考入上海聖約翰大學外交系。大學尚未畢業，就以陶秦為筆名譯外國名著，在文壇頗有聲名。未正式進入影壇就當編劇，當時年僅25歲，比起張徹和易文的少年得志，相差無幾。

　　陶秦的導演生涯，從他的藝術成長過程來分析，可分為三個時期：第一時期，是先進長城公司，後轉邵氏父子公司，到轉入電懋公司為止，為習作時期。第二時期，是陶秦脫離邵氏父子公司後在電懋的第一段時間，可說是他進入成熟的時期。第三個時期，是陶秦重返邵氏後，邵氏公司改組，邵邨人退出，邵逸夫主持大力投資製片，陶秦的作品也因而更見進步，可說是他創作的高峰。這種分期方法當然有些勉強，因為他的藝術的成長，是迂迴的，曲線式的；第二期的作品並不見得每部都比第一期好，第三期的作品也不見得每部都比第一期好，第三期的作品也不見得每部都比一、二期好；祇是為了便於討論起見，我們不得不約略地作這樣一個劃分。下面我們就以這三個時期來分別談談。

第一期

　　陶秦早期的從影史，從1941到1945年在上每擔任中華電影公司（華影）劇本科主任，1945年到1948年擔任上海大同影片公司的編劇，其中以編寫《兩地相思》和《芳華虛度》兩劇享譽影壇。抗戰勝利中電在上海復員，陶秦又恢復編劇生涯，為名導演方沛霖寫了一個歌舞片劇本《鶯飛人間》，由歐陽飛鶯、陳天國主演。此

片完成後，方沛霖與陶秦同受張善琨聘請，由上海飛香港，兩人是同一天啟程，但非同一班飛機，方沛霖乘的空中霸王號觸山墜毀，方氏罹難，陶秦則安全抵達香港。初入永華公司當編劇，後隨張善琨轉入長城公司，擔任編導工作的處女作是長城公司出品的《一家春》未受重視，第二部《枇杷巷》取材自曹禺的「日出」第三幕裡的幾個人物。這些人物，包括專門受人欺凌的小翠，飽歷風塵的妓女翠寶和代表著壓逼勢力、活像魔鬼的黑三。影片集中了篇幅寫三個風塵女子的悲慘命運：從戰爭期間到和平，並沒有因為時局的變遷而得以改變其受壓逼的命運。影片有著很強烈的映象效果，據說岳楓幫忙不少。

兒女經

　　《兒女經》要探討的，是家庭中孩子的教育問題。故事說在報館裡工作的蘇秦，家裡生了七個孩子，他整天要為生活而奔波，晚上還要寫點稿來幫補家計；妻子龔秋霞單是家務便應接不暇。七個兒女都有缺點：女兒大明唸的是家私校，染上了貪玩虛榮的毛病；二毛整天想做發明家；三毛是個饞嘴鬼；四牛最愛打架；五弟和六弟老是把牆壁塗得花斑；最小的嬰孩整天愛哭。全片充滿生活細節的趣味。

花落又逢君

　　〈花落又逢君〉是根據《茶花女》改編的，但陶秦能夠保持原著的精華，去蕪存菁地使劇情更為生動，而且使劇中人中國化。比

之同一時期，易文導演的《茶花女》高明。其中飾父親的楊志卿勸阻茶花女斬斷情絲的一場戲，陶秦處理得相當細膩而感人。他寫出一個做父親的深愛自己兒子的苦心，同時也表現出一個女人突然失去愛情的痛苦和哀傷，結局茶花女臨終時，空洞的臥室一片淒涼情景，效果很好。可惜由新人石英主演，缺少風塵女子的媚勁，感情的斂放不自然，導演在指導方面也有失責。

《同林鳥》根據《殉情記》改編，由尤敏演茱麗葉，曾江演羅密歐，背景改成西藏。這部影片由情節到場景畫面，都是一味抄襲，對於愛情也並未下功夫細寫，因此引不起觀眾的感應，可說是一部失敗的作品。

《明天》的故事是根據祇有抓住現實，創造今天，才能有光明的明天的主題來編寫。描寫一個不務正業的青年，最先是希望得到父親的遺產來過淫逸的生活，不料落了空，轉而誘惑一個富家女與之結婚。但他岳父死後的遺囑，又把產業捐給慈善事業，他失望之餘，幾乎自殺，幸而得到妻子與友人拯救。這部影片的出品年代比前兩部早，我們可以看出，故事雖是創作，但導演的能力尚未成熟，寫人固然不曾深入，高潮的處理也只是一番賣弄，而表達不出戲味。

《零雁》是陶秦早期作品中最好的一部。故事是說一個受繼母虐待而皈依天主的修女，由於奶娘的傳信，知道她離別十五年的生母尚未逝世。她改裝去看母親，到了舅父家裡，感化了不孝的表哥，她幾乎也為塵世的俗念所纏困，但終於斬斷情絲重返修道院。陶秦編導這部影片，由於選角適當，場景運用佳妙，使全片充滿人情味；尤其母女重逢，車站送別幾場戲，拍得非常感人。

陶秦第一期的作品，除了前述 1951《枇杷巷》／1952《寒蟬曲》、《明天》／1954《零雁》／1955《同林鳥》等片外，還有 1953

《殘生》、《喜臨門》、《好女兒》／1954《鳥語花香》、《誘惑》／1955
《癡心井》及《紅塵》。其中李麗華主演了三部，石英主演一部，
尤敏主演十部，這些作品雖然大部份都是美國片翻版的，但陶秦塑
造了一位當時國片少見的玉女尤敏，發揮了還不大會演戲的尤敏柔
美的氣質，例如在《紅塵》中，尤敏一人分飾演兩個不同性格的少
女，面貌肖似，同時愛上了一個青年。富家少女為愛情，陷害情敵，
雖然陰謀成功，卻失去了愛情，弄得最後殺人後自殺。難為初出道
的尤敏，能把握兩種不同性格，演來自然生動，到演《零雁》中的
修女，尤敏的演技更有進步，很突出的表現了修女的虔誠和純潔，
是玉女型的最高境界。

探索女性心理的《誘惑》和《痴心井》

　　由徐訏小說《秘密》改編的《誘惑》，及《痴心井》改編的《痴
心井》，都可說是女性心理電影。陶秦導演、尤敏主演，都是以奇
情和心理變態取勝，有人指為「新鴛鴦蝴蝶派」。[1]

　　陶秦導演、尤敏主演的《誘惑》是女性心理矛盾變態成雙重人
格的心理片，寫一個心理失常的少女和畫家的故事，少女本是善良
受過高等教育的女子，但人格分裂的病態發作時，會迷失本性，有
偷竊狂，貪愛精巧飾物，不自覺的犯罪，丈夫跟蹤，替他掩飾犯罪。
尤敏的外型美麗眉目。適宜表現心理，幾場心理反應的戲，頗有進
步，但不夠深刻。

　　故事主角是趙雷與翁木蘭，馬力與尤敏這兩對年輕夫婦，其中
趙雷與尤敏本是舊日愛侶，有時會勾起往日的情懷；問題出在馬力
與尤敏夫婦，馬力是闊少爺，尤敏一切不愁，卻有偷竊狂，背後馬

力替她補救，她貪愛精巧珍奇的東西，看到人家一支唇膏，一顆胸花，一支鋼筆或店中的一瓶香水，她一看中，便動手佔為己有，不知這一種行為犯罪。她的前任愛人趙雷。發現她的秘密，決心予以糾正治療，在不傷尤敏自尊心的情況下進行。趙雷送一枚戒指給尤敏，這並不代表愛的復活，而是象徵繫在她指上一顆「戒心」，她了解趙雷用意，藉這枚戒指，抑住自己的行竊慾。由於進行秘密，引起馬力誤會，尤敏自己終於向丈夫坦白說明，消除了誤會。

徐訏受過心理學訓練，擅長心理描寫，他的小說在輕柔中有哲學意味，《秘密》小說有教育意義，拍心理電影卻很困難。陶秦以心理片方式處理，描寫不夠強，戲味不足，氣氛不足，情節沒有高潮，不易吸引觀眾。人物不算多，但鬧場太多，未能表現原著的人生內涵，難以回味。

1955 年邵氏的《痴心井》，尤敏扮演可憐的痴情少女，常念林黛玉葬花詞「一朝春盡紅顏老，花落人亡兩不知」，被人稱為新林黛玉。她的祖父母是紅迷，姑姑是殉情的癡心女，叔祖母是瘋子。姐姐因情殺入獄，造成她遺傳性的精神病。她愛上寄居鄰院的畫家張揚，但張揚已有女友，引起尤敏妒嫉。初入影壇的尤敏擔戲太重，許多有份量的戲很難演得出來，因妒情激發精神病，似是氣量狹窄的少女，不像是個所謂遺傳性的「精神病」。畫家張揚，周旋於眾女中，則頗有賈寶玉化身之意。陶秦處理徐訏這個故事，著重心理因素的探索，不易討好。景物描寫很用心，鴛鴦戲水畫面甚美，古井舊園，頗有氣氛，月夜簫聲也不錯，但總體效果不理想。

陶秦頗能掌握喜趣，穿插趣味動作，如滿籃雞蛋，個個畫上紅心，兩人重歸於好，一握手之間，將雞蛋捏破，頗有喜趣效果。誤會冰釋之後，撕破的畫片再用漿糊補綴起來，亦令人作會心的微

美，因而創下很高的票房紀錄。現在看來，導演不過是綜合的設計之功而已。他結合西方的形式與中國的特色，而成為國片中的摩登作品。

《小情人》描述一個孤女結識木偶戲班的師父和徒弟，師父因跛足而自卑，性情暴躁，終使孤女為誤會而出走。故事靈感來自《孤鳳奇緣》，但很有人情味，感情戲的描寫很動人。可惜過份依賴歌唱，情調不統一，也削弱了感人的力量。

陶秦第二時期的作品，有 1957《四千金》／1958《龍翔鳳舞》、《小情人》／1955《春潮》／1956《無頭案》、《天長地久》／1957《提防小手》／1958《三星伴月》及 1959《蘭閨風雲》等。這些作品多由林翠和葛蘭主演，仍是小家碧玉型。但這時期的陶秦，不僅開拓了歌舞片的路線，也嘗試拍緊張偵探片，例如葛蘭、張揚主演的《無頭案》，在宣傳上就稱為「中國的希區考克」，但陶秦先讓觀眾知道誰是兇手，把觀眾置身於緊張氣氛中，在國片中雖是嘗試，並不怎樣成功。

第三個時期

這個時期，陶秦的聲譽日隆，片酬高達二萬五千元港幣，作品的自主權當然很高。邵氏兄弟公司也不像邵邨人的邵氏父子公司時代，完全著眼生意經。當時邵逸夫雄心萬丈，只要片子拍得好，超出預算在所不計。不過這時期的陶秦，雖因編導《四千金》得過獎，評價也很高，卻因《龍翔鳳舞》的賣錢，而被認為是歌舞片的能手，因此在邵氏的新約中，規定每年要導演一部歌舞片，因此在這五六年中，陶秦導演的歌舞片就有四五部，當然其中有幾部評價也很

高。不過，他真正的成就，仍然在歌唱愛情的作品。這時期的代表作，有下列幾部值得特別提出來討論。

《不了情》本片描寫一個富家子與一個歌女之間的一段「未了」的愛情。故事雖是國片常見的通俗劇，也有類似茶花女式的愛情，但陶秦對多難的人生，從好的角度去觀察，能做到哀而不傷的表現；尤其夜總會的歌唱場面，在歡樂中孕育哀愁，氣氛極佳，導演的處理手法確是進步很多；成問題的，只是題材太俗。

《千嬌百媚》本片以歌舞團的男女主角匿名通訊而互不知情，造成陰錯陽差的一部喜劇，在題材上俗氣而生硬，陶秦的編劇很失敗。可看的是歌舞場面，論氣派與規模在當時的國片中，都是足開眼界；其中蜘蛛舞和肯肯舞都很像樣，不論佈景的設計和光影彩色的運用，在國片中都稱得上是非常出色。其他如西班牙舞、泰國舞、馬來亞舞、日本舞等穿插其中都有可觀，只是孟姜女完全用平劇身段似乎有些問題。

《藍與黑》這是陶秦少有的巨作，耗資之大，比李翰祥導演的幾部古裝片有過之而無不及。全片分成上下兩集，除了重慶方面的戲有些不合實情外，全片氣氛把握得尚能一貫。但陶秦的成功，仍在戀愛方面的描寫。林黛對關山的關心和犧牲，有幾場相當感人。在後半部裡，北平局勢緊張，關山黯然南下的場面，也寫出了大時代中一個青年在苦難中的抱負。這部戲因主題反映現實，在邵氏作品中也是難得的佳構。

《雲泥》這部影片是根據郭嗣汾的小說改編的，井莉初挑大樑，演一個多情而富幻想的少女，有如雲的幻想，也有陷於泥中的苦惱，本片主題在提醒青年男女戀愛要出於真誠，要相互了解，井莉因不了解情人已有妻室，才會癡心鍾情於這個負心而死亡的男人。幸好

最後遇到真誠的愛而獲新生。陶秦的處理很細膩，不但使井莉演出迷糊性格，她的服裝設計，顏色配合她的情緒而變，也是出色的安排。

〈女人與小偷〉的介紹及電檢問題

我不知道影檢官員是否了解人性悲劇的反面效果，例如寫香港現實悲劇的《女人與小偷》，我相信臺灣觀眾看過之後，百分之百會更愛惜自己的安和樂利的社會，更愛惜自己有美好的前途，絕不可能把溫暖的臺灣當作冷酷的香港。再說如果人沒有「慾」，如何能叫人改邪歸正，又怎樣能使沉淪「慾」中的人覺悟。

另一件使陶秦感到遺憾的是，拍了四分之一部的武俠片《陰陽刀》，因舊疾復發而停頓，後來由好友岳楓代為完成。

陶秦是個有原則的導演，在黃梅調風行時，他始終沒有隨俗也來拍一部，武俠片興起多年，他一直堅守拍文藝片立場，絞盡腦汁要拍好文藝片，直到臨死前幾個月，才勉強答應邵逸夫拍一部。這在香港影壇是很難得的。

陶秦雖然是香港影壇的名導演，但律己很嚴，婚後很少與女明星搞七捻三，唯一遺憾的是，和杜娟鬧過桃色新聞。外界的流言傳到陶太太的耳朵裡，陶太太並不相信，後來泰國出版的一份華文電影刊物將這事渲染過盛，繪聲繪影，才引起陶太太的疑心，不許陶秦再導杜娟主演的影片，不久杜娟嫁人，陶太太一肚子的氣也沒有了，但陶秦卻仍有「含冤莫白」之苦。

陶秦學貫中西，不但英文好，對中國古代詩詞也很有研究，他拍的影片中的歌曲，歌詞大都由他自己填寫，至今仍流行歌壇的《不了情》，就是陶秦填寫的歌詞。已故的國泰老板陸運濤，生前

對他的才華非常讚賞。邵氏總裁邵逸夫，對他也很敬重，陶秦出殯之日，邵逸夫親送到墳場，鞠躬致祭後才離去。

陶秦在這時期令人難忘的名作，還有《金喇叭》和《明日之歌》，尤其《金喇叭》描寫一個喇叭手的故事，幾段情節安排得很感人，可惜全片未能去繁就簡，強調出人性的弱點，因此邵氏以此片選送參加舊金山影展失敗。

陶秦在編劇方面的成就很高，最值得一提的是，日本大映公司出品的《楊貴妃》，特別派人到香港敦請陶秦編劇，可見日本人對陶秦的信任。該片由日本已故的文藝片大師溝口健二執導，溝口在日本影壇地位超過黑澤明，但導演的這部《楊貴妃》，沒有發揮特別創意，大映選送該片參加法國坎城影展時，並未得獎。

這位死後才被人追封為「中國文藝片大師」的導演，是有真才實學，更有理想有抱負的影人，可是受制於環境，往往無法表現自己的理想。所謂環境，包括電影公司的老板，根據市場需要，總以營利為目的，其次是電影檢查的禁例，他受過多次慘痛的戒訓。陶秦的作品對小人物特別同情，他自認為生平最得意的作品是《女人與小偷》，在臺灣電影檢查時被禁映。這部影片，邵氏本不願意拍，經過陶秦的一再爭取，才准以低成本拍，可是片子拍好後，香港賣座不好，臺灣又以「頹廢人心」的理由禁映，不只是對他理想的打擊，更影響了他在邵氏的發言力量。還有他早期替邵氏拍的《人鬼戀》，是個取材聊齋的故事，國內影檢官員說是迷信，給剪了十幾刀，弄得慘慘不忍睹。還有林黛、游娟、陳厚主演的《慾網》，影檢官員硬是不准人有「慾」，不但片名要改為《情網》，片中有關「慾」的場面，也全都剪了，這也是導演心血的慘遭殺伐，回想當年的影檢令人嘆息。

象徵人生的《船》

《船》是瓊瑤用來作為人生的象徵，雖然片中用了許多場面來解釋，卻仍脫不了予人的虛無之感，遠不如西片《愚人船》作為人生縮影那麼意味深長而有具體的形象。

作為一部瓊瑤式的唯情唯美的作品來說，陶秦的編導頗見功力，尤其對劇力的發揮渾然有勁，可以和白景瑞導演的《第六個夢》比美，問題是《船》是長篇小說，不像《第六個夢》的短篇，給編導有較多發揮的自由，因此在瓊瑤的長繩束縛下，陶秦的編導也難免失去了自由意志。

從聖誕舞會到打獵，一群青年人的活動和熱情，陶秦寫來都很有情趣，聖誕之夜以大雨代替飛雪，和爬山時的臺灣外景，畫面的取景也很美。

在這群青年中，唐可欣（何莉莉）和嘉文（楊帆）是一對情侶，湘怡（井莉）則暗戀嘉文，胡文葦（金峰）則追求嘉齡（林嘉）。由於紀遠（金漢）的出現，動搖了這個局面，首先因摘紅葉而使唐可欣戀心，嘉文受傷療養，又加深了她和紀遠的感情，同時這時嘉齡也愛上了紀遠而被拒。對這些錯綜的關係，編導雖有交代不清之弊，但對湘怡、可欣與紀遠之間的三角關係，卻構建有力，尤其可欣內心的矛盾。何莉莉演得很動人，該是她成功的一次演出。

後半部湘怡乘虛而入，和嘉文成婚，婚後嘉文仍不忘可欣，流連賭窟，湘怡忍受冷落，委屈求全，另一方面可欣終於找到紀遠而結合，陶秦對這些戲也都處理得很感人。那首哀婉的歌詞，在嘉齡唱出來的時候，聲調幽怨，氣氛傷感中有淡淡的哀愁味「……她已疲倦，她已顚頂，憧憬已渺，夢兒已殘，何處啊何處是她停泊的邊

岸？」這些歌詞頗能吸引觀眾，《船》的故事以臺灣為背景，也在臺灣拍外景，臺灣的實景也有豐富影片內涵的作用。

可是嘉齡與嘉文為什麼要有異母同父的隔閡，嘉文在賢妻與嚴父的愛護和勸導下為什麼一直要糟踏自己，永不覺悟，在情節的組合上都嫌些許牽強，也就是說造成嘉齡離別，嘉文死亡，杜父含恨九泉，湘怡割腕自盡，都無必然性，這樣悲慘的結局，該是電影票房的考量重於藝術的要求。要知道「愛人不被人愛」固然是痛苦的事，卻並非永遠不可挽回，也不是不可補救的事，只有不敢面對現實，逃避現實才會造成悲劇。

陶秦對提拔後進，也很有成就，當年他一手培植出來的紅星有尤敏、林黛、杜娟、井莉、何莉莉、楊帆、凌雲等人，後起導演中，受過他指導的更不少。

對於開創中國電影的前途，陶秦的貢獻很大，常為拍電影廢寢忘食，力求進步創新，以致常患腸胃病，曾開刀三次，病稍癒又熱心工作，終變成嚴重胃癌，奪去他的生命，陶秦可以說是真正為中國電影捐軀，記得他的《四千金》在第五屆亞洲影展得最佳影片獎時，因是國片首開紀錄，電影界人士特別興奮，他曾發表過一篇與友人書的文章，詳述他對國片的熱愛和抱負，以及現實製片環境的困擾。深信總有一天，國片能在世界影壇揚眉吐氣。大意如此，原文已找不到。

陶秦最值得後輩學習的地方，是待人謙和有禮，從不以自己的成就驕人。陶秦拍《陰陽刀》時，曾對陳鴻烈說：「陳鴻烈，陶家阿伯沒有拍過武俠片，可能有些地方拍不好，你要幫幫我忙，那部戲裡有你，多給我提供意見，千萬不要不幫我的忙……」陶秦這番話，使陳鴻烈大受感動。

當陶秦逝世的消息傳出，很多跟隨他多年的工作人員和拍過他電影的明星都泣不成聲，大家對這位一直受崇敬的導演的離去，都表示無限的哀慟。

陶秦的英年早逝，確是中國影壇的一大損失，尤其正當陶秦的導演藝術剛進入成熟時期逝世，真是令人嘆息，如果他能多活幾年，必然會為中國影壇留下更多佳作。

發揚民族精神的《藍與黑》

已故名作家王藍的名著《藍與黑》，曾由華視製作八點檔連續劇，收視率很高。由劇作家吳若改編的舞臺劇《藍與黑》也在世界各地上演過一千多場。

1966 年邵氏公司拍攝的電影《藍與黑》，王藍生前僅一元版權費的象徵代價賣與給邵氏，是該公司成就最高的文藝片。用《藍》與《黑》兩個對比的字眼來塑造二位不同典型，不同個性的女人，加諸同一位男主角的身上，展開一段中華民族的「血淚史」；這一段兒女私情，並不祇限於男女主角的一段情，而是代表當時每一個顛沛流離的中國人所遭遇的空前未有的悲歡離合的沉痛。全片分上下兩集，全部放映時間二百五十九分鐘，夠得上稱大片。

臺灣拍外景，國軍陸空部隊有十二萬人次協助拍，製作青年軍服裝六千套，耗費彈藥六萬餘發，車輛馬匹一萬架次，大砲四門，汽油十萬加侖。戰爭場面之大，該是港片中罕見，但不如片中的愛情戲吸引力強。該片與電懋的《星星、月亮、太陽》同是以戰爭為背景的愛情片。

　　《藍與黑》的可貴，在於主題寫出中華民族在抗日和內戰的苦難的時代，一群不知天高地厚的知識青年力挽時代狂瀾的勇敢精神，名作家王鼎鈞稱讚「這種精神是夢幻與現實的結合」。是中肯的批評，這應歸功於劇本的編寫，把握到了小說的重心，雖對象徵《藍》的女主角唐琪這人物的塑造，借用高家的老一輩人來說她浪漫放蕩。可是她的行為，只有祝壽時對高老太太吻臉，顯得「大膽」外，沒有她足夠所謂「浪漫」的言行，幸好林黛演的唐琪，堅強活潑不落舊俗，對愛情的折磨執著不變，肯自我犧牲成就對方，對逆境的忍耐反抗，演來頭頭是道，有盡情的發揮。是她演得最好的作品之一略勝《不了情》中的林黛。更可作為戀愛青年的典範。

　　演張醒亞的關山，表現了這個愛國青年的真稚純樸和癡情，陶秦發掘了演員本人的內涵修養與氣質。醒亞由戰場轉入學校，再身入情場與戰場，第二次戀愛，做戰地記者，結婚，勝利後攜妻回北方，又因共軍內戰，再返重慶與妻飛台的一段艱苦經過，關山演來，都能維持醒亞敦厚的個性。

　　丁紅扮演四川軍閥之女美莊的刁蠻、任性，有一段女追男的喜趣。丁紅演出那種欠教養的驕縱，正是個性真率。後來丁紅在臺灣碰到了狡滑的退職副官（田豐），演出了不耐寂寞，氣壞傷腿的丈夫，是原作黑的象徵，陶秦處理得很適當。

女人與小偷

　　女人與小偷 1962 年陶秦編導／陳厚、丁紅主演，描寫一對力爭上游的青年男女流落香港，找不到工作，不得已男的去做小偷，

女的去當舞女，卻暫時朦騙對方找到好職業。他們是真心的相愛，發覺彼此相騙，卻更相憐。

陳厚演晝伏夜出的小偷，偽稱教書先生，但良知未泯，制止兒子走他路，同情憐人，最後為救別人而坐牢。片中對社會不合理的現實提出許多問號。是陶秦自己最滿意的作品，在當時是一部佳作。此片因涉及灰色，令人對社會失望被禁映。

陶秦作品年表

1951《一家春》平凡、夏夢／1952《兒女經》蘇秦、石慧、《枇杷巷》嚴俊、陳娟娟、《寒蟬曲》李麗華、王豪、《明天》尤敏、王豪／1953《殘生》尤敏、趙雷、《少奶奶的秘密》李麗華、張揚、《喜臨門》李麗華、趙雷、《好女兒》尤敏、林靜／1954《人鬼戀》尤敏、趙雷、《鳥語花香》尤敏、趙雷、張揚、《誘惑》尤敏、趙雷、《花落又逢君》石英、趙雷／1955《痴心井》尤敏、張揚、《零雁》尤敏、趙雷、《紅塵》尤敏、張揚、《同林鳥》尤敏、曾江、《春潮》林翠、李湄／1956《驚魂記》葛蘭、王豪、《無頭案》葛蘭、張揚／1957《四千金》林翠、穆虹、《天長地久》葉楓、陳厚／1958《小情人》丁皓、雷震、《提防小手》林翠、陳厚、《龍翔鳳舞》張仲文、李湄、《三星伴月》林黛、喬宏／1959《蘭閨風雲》林翠、葉楓、《童軍教練》梁醒波、蔣光超、《千金小姐》林翠、嚴俊、張沖、《慾網》林黛、陳厚、張沖、《曉風殘月》張仲文、丁紅、《狂戀》陳厚、杜娟、金銓／1960《千嬌百媚》林黛、陳厚、范麗（獲亞展最佳女主角等五項金禾獎）、《儂本多情》杜娟、張沖、喬莊、《皆大歡喜》陳厚、丁寧、丁紅／1961《金喇叭》范麗、張沖、《不了情》關山、

林黛（獲亞展最佳女主角獎）、《血痕鏡》林黛、關山、《花團錦簇》
林黛、陳厚、金銓（獲亞展最佳喜劇獎）／1962《女人與小偷》陳
厚、丁紅、姜大衛／1963《萬花迎春》樂蒂、陳厚（獲亞展最佳歌
曲特別獎）、《藍與黑》林黛、關山、金漢（獲亞展最佳歌曲特別獎）
／1965《心花朵朵開》陳厚、于倩、《明日之歌》凌波、喬莊、《少
年十五二十時》邢慧、喬莊／1966《船》何莉莉、井莉、楊帆／1967
《雲泥》井莉、楊帆、《陰陽刀》井莉、凌雲。

1　2002.11.12 中國文化大學舉辦「徐訏學術研討會」，筆者發表「徐訏小說改
編電影的研究」一文提出糾正。

胡心靈（右）與妻龔秋霞（左）、女兒（中）
胡冀珠合影。

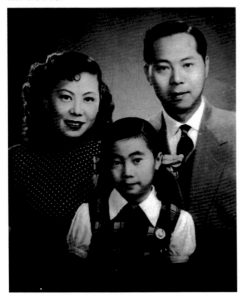

胡心靈（左）與日本大導演
稻垣浩（右）合影。

困居臺灣 30 年的老影人

胡心靈

　　廿世紀即將結束的 10 月 28 日，經歷中國影壇三度空間（兩岸三地）的奇人胡心靈病逝，享年 87 歲。由於他是國共電影鬥爭中最後一位犧牲者，他在世紀末的逝世，該是象徵這種鬥爭的結束，做一個終結者。就在 11 月 11 日胡心靈遺體出殯之日，正是中共電影事業最高層主管——廣播電影電視總局電影事業管理局局長劉建中，來臺主持「大陸電影觀摩展」的開幕之日，強調要促進兩岸電影的交流合作，共同創造 21 世紀中國電影的世紀。

　　胡心靈的電影事業，成長於上海明星公司第二廠，是卅年代左翼電影的發源地，也是國共電影鬥爭的開始，到現在已快 70 年。（公認第一部含有鬥爭思想的左派電影是 1933 年明星公司出品的「狂流」。）

　　胡心靈來臺前，是香港左派聯港電影公司的總經理兼三家戲院經理，負責開拓以香港為基地的大陸電影海外市場。是中共海外統戰的高幹之一。在香港電影界和大陸電影界都很有地位。其夫人龔秋霞是上海三、四十年代的紅牌影歌星，擔任過香港長城公司演員室主任，左派許多紅牌影歌星如夏夢等都是她的學生。胡心靈妹妹胡蓉蓉，是上海舞蹈學院校長、上海舞蹈協會主席。胡心靈的女兒胡黛珠，畢業於英國皇家音樂學院，也是香港名音樂家。外孫劉哲寧畢業於倫敦牛津大學，又畢業於美國哈佛大學，是法學博士，擔任美國商業機構亞洲重要負責人之一。可見胡心靈在香港原有一個相當優裕的美滿家庭。

文革的餘波

　　六十年代，大陸掀起文革風波，香港左派影人朱石麟等遭受批鬥。同時，香港左派影人之間，也產生文鬥。胡心靈曾公開發

表批判四人幫的言論，遭到大陸中共有關當局傳話要胡心靈回國改
造。胡心靈為此誤入「自由」中國的臺灣，被當作投奔自由的反共
義士大事宣傳後，不讓他出境，受困卅年。當大陸的文革受難者
早已平反時，胡心靈卻仍未獲得「自由」之身。因此他形容自己
仍是沉淪在「冰河」覆舟的歲月。所謂「冰河」，是文革期中 1966
年至 70 年，大陸電影生產全面停頓，改革開放後被形容為是「冰
河期」。

沉淪冰河的覆舟者

　　胡心靈每次談及當年事，總是「吊心境」心痛不已，懊悔不已，
尤其看到「投奔自由」四字更是觸目驚心，他說為此「自由」，他
的損害太大，犧牲太重，他太太龔秋霞所受之累、之害，更不堪之
至‧金錢方面損失估計至少若干個七位數（即數百萬港幣），當然
精神之損耗，生命之浪費，更難以估計。據胡心靈在國家電影資料
館出版的口述歷史中自述，由於日本電影公司送他三部日片的版權
和拷貝，據說臺灣的日片市場一枝獨秀，1969 年，胡心靈透過有
關人士的安排，攜三部日片來臺，目的在探訪臺灣電影市場，從事
單純的影片發行業。不料胡心靈抵臺後，情況完全出於意料之外，
中日斷交，日片禁映，日片生意做不成，正逢國民黨在海外進行影
人回歸的政治號召期，胡心靈的到來，正可以說是海外影人投奔自
由‧港臺各報都以一版頭條刊登。胡心靈自知上當後急於求去，不
知道臺灣的出入境管理是臺灣執政當局保衛臺灣的上方寶劍，問題
人物有進無出，或不得其門而入，決不稍肯放手。胡心靈在插翅難
飛的情況下，求助國民黨有力人士王新衡。他來臺灣，也是聽信王

新衡的遊說。王對胡說：「你來臺灣，有關方面已報某某某定居臺灣，不少人已記功，現在要翻轉過來，放你出去，不但前功盡棄，還要記過。現在替你安排工作，安定下來再說。」

有關單位替他安排中影顧問，每月有薪水拿，並買了一層公寓供他住，同時透過聯邦電影公司，在香港與胡心靈妻子龔秋霞簽約兩年，來臺拍片。對他也算有交待。可是龔秋霞來臺兩年只拍了一部「精忠報國」，易文導演。龔秋霞演岳母，雖然演得好，但當時易文病歪歪，電影拍得有氣無力，既不賣座，也不叫好，龔秋霞約滿未續約，中影也不簽約，迫不得已只好回香港，替邵氏拍了一部「愛心千千萬」後，重進長城公司。

肺腑之言被誤會

有多方面才華的胡心靈，困居臺北，看不慣很多虛矯，浮誇或低俗不堪的人與事，尤其官場你虞我詐的作風，看在「言行一致」的胡心靈眼中難免發牢騷。但說者無心，聽者有意，懷疑胡心靈有什麼不軌意圖。例如他對臺灣拍攝的反共電影，沒有一部稍為滿意，人物、造型、衣著，皆與事實不符，扭曲真相，這是他的肺腑之言。有人還以為他的共產黨意識形態未改，警告電影界不能與胡心靈太接近，以免「中毒」。當年臺灣怕「共」風氣很盛，朋友中，只要被有關方面列為與「匪」有嫌，朋友就不敢來往。例如崔小萍假釋出獄初期，圈內人看見她，都會趕快躲開，很多圈內人見到胡心靈，更會躲開。

使他最為傷心的是，中影未能用他長才，做了 20 年顧問，不顧不問。只有梅長齡總經理請他提供電影故事，讓他賺些外快。稍

為了解他的人，都知道胡心靈與日本電影界關係極好，又是日本通，中影與日本電影業者往來，幾次碰壁，卻從來不請胡心靈協助。中影接待日本影人，也從不叫他出席作陪。他在香港時，日本電影人士到香港都會先去看他，不料在臺灣竟備受冷落。在中影拍戲多年的李行，居然不知道胡心靈是誰。

中影籌拍「皇天后土」時，開過四十多次座談會，找遍臺灣所有的所謂中共專家（只不過讀過幾本中共書），然而曾任中共高幹，做過中共統戰部核心人員的胡心靈，又是中影顧問，竟無人向他請教。我問過總經理明驥，和製片經理趙琦彬，他也是「皇天后土」的編劇，他的理由是如果問了胡心靈，又不採用他的意見的話，怎麼辦。寧可瞎子摸象，這種心態創作令人不可思義？據說是有關方面交待，不能和胡心靈接觸，其實，胡心靈並非真正共產黨信徒，而是標準的資產階級，衣著、飲食都非常講究，與打土豪分田地的共黨作風背道而馳。他對臺灣官員的作風不滿，和對反共電影的批評，都是基於正義感良知的好意，事實上臺灣早期拍的反共片，水準低，四不像，是實情，可惜國民黨的黨工人員缺乏用人唯才的胸襟，埋沒了胡心靈的才華。幸好胡心靈在歌曲方面的才華未全被埋沒，他在「四美圖」中所作的「郊遊曲」中「若非舉世盡滔滔，桃源何必夢裡找……」有名家讚佩不已。寫「流行歌曲滄桑記」出名的水晶教授，幾次從美國專程來臺求教。

水晶每次來臺，都會登門拜訪，胡心靈難忘的是已故名主持人與作詞人慎芝，視他為良師，和他通電話，一談半小時，甚至四、五十分鐘，非常投機。當然胡心靈對臺灣歌壇也做了一些事，在自由談雜誌發表過「我看中國民歌」，「創作歌曲在那裡？」等大作。

出身資產階級

　　胡心靈，本名胡曉春，又名胡信霖，江蘇宜興人，生於 1914年 10 月 8 日。父親經營航業和戲院，上海有兩家戲院和輪船，可說是富家子弟。從小聰明好學，十三、四歲，讀中學時開始，就和前輩文學家魯迅、郁達夫，阿英等來往。在這群文學家中，胡心靈的年齡最小，被稱為「人小鬼大」，常在他父親投資的書店和文學家們聚會，討論文藝運動。

　　1933 年，胡心靈 19 歲，畢業於上海中華藝術大學，就進入日本明治大學深造，可說是少年得志，意氣風發。讀的雖是政治經濟，卻對戲劇特別有興趣，常參加「臺日同學會戲劇活動」，在築地小劇場演出過話劇，與左派留日學生沈西苓、司徒慧敏、田漢、歐陽予倩、夏衍等等，不是同學，就是學長。在東京因參加左翼活動，被關過三次，可見他們早已志同道合。

　　1935 年，胡心靈修業期滿返國，擔任上海新東方劇場副經理兼舞臺監督。

　　1936 年，胡心靈在父親的文化影劇公司當編導，拍劇情長片「父母子女」，由龔秋霞、胡蓉蓉、羅軍、吳茵等演出。

　　由於拍片地點的玉成公司被明星公司收購為二廠，胡心靈也進入明星第二廠，是左翼影人的地盤，他曾加入上海共青團，擔任歐陽予倩副導演，拍「清明時節」，姚克編劇，黎明暉、舒繡文、英茵、趙丹等演出。歐陽予倩對胡心靈很器重，副導演也佔一張字幕。

與左派淵源很深

1937 年，胡心靈擔任張石川副導演，拍諷刺社會悲喜劇「壓歲錢」，實際是執行導演。從夏衍編劇時，他就參加討論劇本，劇中人胡蓉蓉演的角色，就叫融融，龔秋霞演的角色就叫江秀霞。片中的歌舞場面也是胡心靈設計，是明星公司年終大片，陣容很強，除了龔秋霞、胡蓉蓉，還有黎明暉、龔稼農、舒繡文、王獻齋、英茵、嚴工上等人。

1938 年，上海孤島時期，張石川以明星公司名義拍的「歌兒救母記」、「小俠女」，導演掛名張石川，實際都是由副導演胡心靈執行導演。

1940 年 1 月 1 日，胡心靈在孤島推行國片，特創辦「電影生活」半月刊，擔任總編輯，以「不漫罵、不瞎捧」為宗旨，除刊登孤島影訊外，還刊出不少重慶通訊和香港影訊，於太平洋戰爭爆發後停刊。上海老影人對該雜誌，至今仍有好評。

1941 年華影成立，由於胡心靈是留日派，語言文化可以溝通，負責文化電影方面工作。

1942 年，華影拍攝中日合作片「春江遺恨」，日方導演稻垣浩，中國方面導演原定岳楓。據胡心靈說：「製片當局為處理中日導演語言不通，安排有四位翻譯，但對電影都外行，如果翻譯詞不達意，反而誤事，同時中日導演最好能直接溝通，容易協調，因而決定增一位擅日語又有片場經驗的中國導演。」這才請胡心靈出任中國導演，與稻垣浩合作良好，岳楓仍掛名，全未參與該片的實際工作。該片完成後，胡心靈與稻垣浩成為好友。

　　1945 年，抗戰勝利，原來上海地下工作人員都是抗日英雄，名導演費穆也是地下工作人員，而且國民黨是上海地下影劇方面負責人。為防日產流失，費穆奉命接管華影，要求好友胡心靈擔任翻譯，參加接收會議。這時，華影總經理張善琨已出走屯溪。日人董事長川喜多長政希望早一點移交，同意胡心靈代表日方協助費穆接管，可了責任。當時接收情況混亂，胡心靈是中日雙方最可信賴的人，成為日方的全權代表。

　　1946 年，抗戰勝利次年，胡心靈經友人推荐到香港新成立的大中華電影公司當編導。

　　1947 年編導第一部片「四美圖」，陳娟娟、龔秋霞、陳琦、張帆、洪波等演出。

　　1947 年編劇「女大當嫁」楊工良導演，李麗華、王豪、洪波主演。

　　1947 年「未出嫁的媽媽」陶秦編劇，胡心靈導演，路明、龔秋霞、嚴化、平凡主演（原名「春花秋月」）

　　1948 年「相思債」林樸華編劇，胡心靈導演，大中華遷上海，該片改由益華公司出品，原名「湖山雲煙」，項堃、周峰、張帆、龔秋霞主演。

　　大中華電影公司結束後，胡心靈受聘永華公司擔任特約導演，提出劇本「返老還童」李祖永已通過，顧而已主演。

　　1950 年新中國成立，香港影人紛紛回歸，胡心靈也北上，紅朝新貴都是他的老友，成為正式中共黨員，賦予重任。返港時，帶回訊息，希望費穆北上表態。胡心靈因此再北上，永華的「返老還童」劇本未拍成，卅年後接管永華片廠的嘉禾公司宣佈拍「返老還童」，已變成另一人作品，這時，胡心靈已身困臺灣，無心追究。

　　1951 年胡心靈任天津市文化局副組長，電影戲劇審查委員，兼天津市天津電影院、河北電影院、大觀樓戲院三院聯營總經理，胡心靈並擔任天津市文化藝術大會代表。

成為紅朝新貴

　　在天津工作兩年期間，胡先生還導演話劇「美國之音」，改編自蘇聯作家西蒙諾夫的舞臺劇。

　　1953 年，胡心靈到上海建造長寧戲院及整頓金門戲院，出任總經理。

　　1954 年，中共當局加強發展海外電影工作，協助國內出品及香港左翼長城公司影片，開拓南洋市場，派胡心靈到香港成立聯港影業公司，出任總經理，以發行長城、鳳凰及新聯等影片，運銷星馬地區為主要業務，並兼普慶戲院，快樂戲院，南洋戲院的經理，這三家戲院除映大陸中共影片及香港左派影片，也映日片和歐洲片、美國片，重要檔期都由胡心靈決定，所以無論西片、日片老闆到香港，都要拜訪他，可以說他是當時香港影圈的紅人。

　　胡心靈很得意的是，當年有兩部重要的紀錄片都有他的鏡頭；一部是胡蝶結婚的紀錄片，一部是魯迅逝世的紀錄片，都是王小亭攝影。

　　胡心靈也參加過兩次中國電影史關鍵時刻的接收大事，也是他自認一生最有意義的歷史證人，（一次是前述陪同國民黨的費穆接管華影所有的財產。還有一次是一九五一年，在天津，奉中共電影局命令接收美國八大公司留天津、上海的影片近千部，負責整理，編成片目，後來這批影片移交中國電影資料館收藏，成為中國電影

重要的資產。（按當年中共反美，全國停映美國在華影片，將配額改為進口北歐、東歐影片。）

晚景不堪哀

　　富家子出身的胡心靈，年輕時安逸享受慣了，生活品味極高，臺北一般西餐廳的西餐，在他看來沒有幾間及格，但生活起居完全自己動手，沒有人照顧，不能不遷就現實，常要買大包小包的現成食物回家，有時買了太多，提不動，就順路往垃圾筒丟。面對生活的艱辛、寂寞，尤其在病中還要採購看病。他說：「浪費時間，浪費生命」。嗚呼無語問蒼天，往事不堪哀。前幾年為了紀念前輩好友弘一法師李叔同，忙了好幾天，他在公視中介紹過李叔同。也談過創作歌曲，流行歌。

　　胡心靈還寫過一首歌詞「媽媽您永遠年青」，由黃友棣作曲，完成於民國七十六年八月。曾擔任臺灣歌唱賽評審，某次擔任評審時，主辦單位送他一萬元紅包，立即退還。他在臺灣生活十分困難，卻對金錢不在乎，主辦單位收回萬元酬金，理應面謝或再送禮物，居然無下文，倒使他生氣。

　　我替他辦事，墊付若干費用，必要分毫不少一一歸還，倒使我為難。像他這樣一絲不苟的人，臺灣已少見。胡心靈為人方正，常以「言行一致」自傲，我懷疑他受困臺灣的遭遇，正是「言行一致」所害，有關單位不放心他出境，怕他坦率說出不利臺灣的言詞，負責放他出境的人將受指責。胡心靈以僑民身份寄居臺灣卅年，難忘家在香港，他寄給我的信，不少印「家住香港」的圖章，是內心無言的抗議。有一次在明信片上印「四周漫風雪，一室難為春，又印

「身心交瘁」圖章。可見他的心境之痛苦，讀來令人心酸。有一次，他寄我一張在破裂紅磚道絆倒，幸為行人救助送醫，臉上傷痕累累的難堪照片，更令人不忍卒睹。以一個終身奉獻影藝，又德高望重的老人，為何在自由天地，失自由受此折磨？

胡心靈在 1995 年，以第三人稱寫了一篇「胡心靈寶島觸記」，標題就是「春花秋月何時了」故國不堪回首明月中，與李後主心境完全相同，將卷首和卷尾寄給我。其中將不准他出境的國民黨人士比喻為「人為的颱風」，是難以抗拒的天災人禍。在寶島的生活，形容為「化外之民的冰河覆舟歲月」。多麼寒冷，是對國民黨慣以「溫暖人心」作宣傳的強烈的諷刺批判。結局是「風蕭蕭兮易水寒……」後兩句未寫，顯然有預感，卻不忍寫出，不料竟成事實；「壯士一去兮不復還。」

固然政治無情，為了「大我」不能不犧牲「小我」，但天理國法人情也應兼顧，尤其國民黨以「仁政」為號召，以自由自傲，而倡導「敬老尊賢」，但胡心靈從板橋搬到天母時，一切叫他自理，任由七十多歲有病老人，每天奔波、料理家具搬遷的瑣事，以致微血管破裂送醫，有關人員豈是敬老尊賢，又豈是大有為政府當為。

冰河寂寞、魂兮歸來

直到 90 年代，兩岸開放，中共電影官員已公開可進出寶島，有關方面，也沒有必要再限制胡心靈出境。中影更現實將他退休解約，不再給他薪水，生活完全自理！可是胡心靈說：「我現在雖然還是香港身份，但在臺灣住了這麼多年，才回香港去，已無顏再見

江東父老，他們會笑我在臺灣混不下去。有人還會懷疑，有什麼企圖，是否做了臺灣特務。」

近年唯一可以告慰的是，胡心靈應出版社邀請撰寫「中國電影外史」、「中國流行歌曲外史」及「憶事懷人錄」三書。前兩部著作已有美國哥侖比亞大學博士班近代史研究所研究員克莉絲汀小姐（MISS. KRISTINE M.HARRIS）專程來臺訪問和介紹。他在宣傳詞中「憶事懷人哀斷層，時光隧道晤故人」、「藝術良心魂兮歸來」、「掀開銀色神秘面紗，揭穿影史謊言訛傳」，「我是歷史的見證人，今日的清道夫」等句，可看出他的抱負。

由於胡心靈年老力衰無人照顧，身邊瑣事必須親力親為，寫作進度很慢，體力日衰，渡日愈難，不易挨過長期苦難歲月。涼秋九月，他因病住院開刀，終至不起，結束晚年的悲劇命運；他該是中國影壇國共爭鬥最後一個犧牲終結者。

春花秋月何時了，往事知多少？

第 30 屆金馬獎影展，在具有 50 年從影歷史的得獎影人中，有一個未親自走上頒獎臺去領獎的人，就是資深導演胡心靈。

那天，在臺上唱名聲中，半天未見領獎人上臺，頗引起大家的訝異（後來由大會工作人員代領，事後送至電影資料館轉交）。在我國有電影歷史的 100 年中，人才輩出，有成就、有貢獻的導演、演員為數不少，可是以從影經歷的曲折、和傳奇性，可數胡心靈其人了，可謂：「縱貫一甲子的銀海滄桑，橫跨兩岸三地影國春秋」。

早在日本留學時，已參加文學團體，和劇場實習；且因紀念「五九」等反日活動，被捕過三次（當年學名胡曉春）。返國後，胡心

靈就參與三十年代正是黃金時代的上海電影事業。太平洋戰爭爆
發，日軍侵佔租界，孤島淪陷，參與偽「華影」，抗戰勝利又參與
了光復後的香港電影。大陸變色，又參與中共建國後的「人民電影」
事業，服務於大江南北（津滬）。後來又重回香港，主持海外左方
影片發行和經營影院，未了在海外文革餘波的逆流中脫出，踏上浪
跡天涯之途，日本、臺灣、香港從事發行日本影片。不料，天有不
測風雲，在寶島「人為的颱風」中觸礁擱淺，「行不得也哥哥」，從
此家人望穿秋水，年復一年的孑然一身，羈滯了二十年以上的化外
之民冰河覆舟歲月，風蕭蕭兮，易水寒……。

　　宛如人在江湖，身不由己，在我國最多變化，也最大變化，更
是最多苦多難的五、六十年代的電影歷史長河裡逐浪翻滾，亦不啻
是一幅大時代悲劇反映在個人身上的縮影。（因此，他個人，以曾
經兩次參與我國電影史上的「歷史事件」：一對日本，一對美國，
引為有幸。見後）

　　以上述如此這般的心路歷程：

　　縱貫一甲子的銀海滄桑，橫跨兩岸三地影國春秋。

　　在我國影圈中也算一個「稀有動物」了。難怪他今天猶抱有為
中國電影寫歷史，為歷史作見證的使命感。

　　（在撰稿中有三：「中國電影外史」、「中國流行歌曲外史」、
「憶事懷人」、（世紀風雲人物與軼事，往事、世誼、通信）

　　所以，不問今天對胡心靈其人，予以褒或貶，神仙老虎狗，追
往撫今，自當年青絲如雲時在上海從影，到如今銀髮以霜，成寶島
閒雲野鶴，今後何去何從？

　　也許是「千里共嬋娟」重返九七年後的香港，家庭團敘？

　　也許是歷盡劫波，落葉歸根回歸故國老家上海？

還是，最後在寶島走完但丁神曲中的人生之旅？

俱往矣，且拭目以待吧！

在三度空間的銀海裡，載浮載沉，度過了將近一個世紀的風霜雨雪，一切都看淡吧！在臺北天母街頭上空，不是可隱約聽到，迴盪著古之二詩人在作唱和似的吟詠：

「身後是非誰管得，滿村聽唱蔡中郎！」（陸游）

「爾曹身與名俱滅，不廢江河萬古流。」（杜甫）

哈哈！還是

羅貫中洞悉世故，莞爾的道：

「古今多少事，都付談笑中」。

享譽國際的台灣女星陳惠珠年輕時是美人魚。

中影保送到東寶培訓
並走紅日本享譽國際的臺灣女星

陳惠珠

願為作育樂舞歌唱天才兒童而奉獻

臺中市是臺灣的文化之都，人傑地靈，出產過許多傑出的文化人，當年聞名全省的「美人魚」，如今是國際知名的戲劇、舞蹈、運動的三棲影星，有「輪椅空手道家」、「武術舞蹈家」、「健美操健壽操家」之稱。她演過美國片、日本片、中國片，在日本報上常有文章發表，也出版了《氣與漢法食事法》、《氣功練丹操》、《陰陽奉行》等三本書。近五十年來，她在日本、美國、歐洲、亞洲為發揚中華文化，為愛臺灣要走出去，不斷的創造新節目，包括將平劇的《西遊記》、《白蛇傳》分別改編成大型歌舞劇，一波又一波的推展，她對推展臺灣的文化藝術，培養臺灣人才，永不停憩。她在東京創辦的日本綜合藝能學院（以淺井惠子的日本姓名擔任院長），學生由 50 人開始，如今達 6000 多人，是日本最大的藝能學府。2005 年國際部設天空劇團和全球化的兒童劇團。她曾在日本電視臺每週三下午，設有新型兒童歌唱節目「PLANET KIDS」從 BS JAPAN 向全國播放，打破 60 年來以遊戲為主的兒童節目，以高水準的樂舞歌唱為主，穿插卡通式「人之初」系列教育知識，卻趣味化，完全寓教於樂方式播出。目前她把學校事務交女兒負責，自己辦兒童歌舞團，要強調國際化的理想，溶合不同文化，發掘不同國籍兒童的舞蹈音樂和歌唱的天才，全力的栽培。她曾在新加坡和馬來西亞 HAWAII 上海同時進行接洽，也在香港、越南、美國、埃及洽談，希望將來能做成國際性教育性的兒童歌舞團。陳惠珠是個很有理想抱負，而且有使命感的女人，她擅長編劇，她的節目在東京已廣獲好評。

臺灣「美人魚」

陳惠珠是日據時代 1932 年出生於臺中市武門，原名松島梅子，三歲就開始拜名師水口政史學芭蕾舞，臺灣光復後改名陳惠珠，中學一年級起，每天早上四點多鐘，就去練習游泳，同時擔任全校演劇會的製作，企劃、指導、表演工作，而且連續六年代表學校參加臺灣省運會，獲各式游泳冠軍，當選奧運選手，是當年全省有名的「美人魚」。1951 年陳惠珠還在臺中女中的學生時代，曾應邀在農教（中影前身）的《皆大歡喜》片中表演舞蹈，成為演員、舞蹈、體育三棲明星。

1956 年陳惠珠被中影公司聘為基本演員，參加《錦繡前程》中表演游泳和舞蹈。中影為培養陳惠珠，透過中影駐日代表蔡東華與東寶關係，送到東寶藝能學校深造。1958 年曾返國演出電影《她們夢醒時》、《鐵甲雄風》、《天倫淚》等片，又曾拜國劇名師蘇盛軾學國劇（平劇），研究中國傳統民族舞蹈，她對中華文化特別有興趣，自創武術舞蹈，溶合太極拳、少林拳、單劍、雙劍、鐵扇、氣功等招式。陳惠珠說：「東寶藝能學院的管理意外的嚴，不僅是日常生活有許多規矩必須遵守，尤其是功課的繁忙，更使人沒有喘息餘地，早上九時上課一直上到下午四時，晚上六至九時還要到老師家裏去學舞蹈，那兒距離學校差不多要坐一個小時的電車，回到家裏已是十點多。因此常在深夜我還在不停的洗滌白天穿髒了的衣服。

說到她所學的功課，「共分三大部門：舞蹈、聲樂和演劇。」她說：「舞蹈又分芭蕾、現代舞和踢踏舞；教芭蕾舞的便是在臺灣我的芭蕾老師許清誥先生的老師東勇作先生，因為有這個淵源，這

位五十幾歲的老師便特別喜歡我，見人便說我是他的孫女兒。教現代舞和踢踏舞的是另一個老師，名叫荻野，對我也很器重。這幾種舞中，我還是現代舞比較有把握。聲樂方面包括古典、爵士、法國爵士、合唱、歌劇、民謠等等，我多半唱高音。演劇方面課程最多，分三個學期完成，第一學期是發聲；第二學期是動作表情；第三學期是對話表情，就是劇本的研究，好多大教授和專家到校講授，沒有書本，全憑筆記，其中包括劇本論、舞臺論、舞臺設計、化妝、服裝設計、燈光等等非常寶貴而實用的學問。最後一個學期行將畢業時，就要練習演出，每一個人要把劇中的人物完全研究並且飾演。

日本劇院的舞臺多半有一條伸展臺直伸入觀眾席中。一位演劇理論專家認為舞臺上應該是四面牆，其中一面是演員們想像中的牆，演員要專心在臺上演戲，不要把精神分散到觀眾間去，因此他主張不要這條輻射舞臺；另一位專家卻認為演劇離不了觀眾，和觀眾親切表演更能增加效果，所以他主張要用這條輻射舞臺；我們的畢業論文便叫我們評論這方面的得失。我指出演出雖不能不顧及觀眾，但是對於觀眾而言，一個真正演技才是最重要的，有沒有那條輻射臺並不重要。我的指導老師認為我的理由不錯便給了我最高的分數。」

「東寶藝能學校只有我一個人不是日本人，所以深獲他們友情的照顧，我到日本時是同學派代表歡迎我，離開時卻是全班同學到機場送我，臨行前夜，七八個女同學住在我家裏一方面話別，一方面幫我整理行裝，我真的捨不得離開她們呢！」她繼之說「在校費用全是東寶負擔，每月津貼我三萬日幣，我在外面自己租了一間房子住，自己作飯，自己洗衣。最初忙不過來，幸虧房東殷切照顧。」

「學校特別給我一個機會表演我所學的成績,所以我參加了『東京假期』的演出,這部影片在東南亞影展獲得了三項首獎。」她談到了日本製片情形,「日本是導演第一,第一流的明星也怕導演,所以每個人都兢兢業業的努力自己的工作,沒有人擺架子耍脾氣。」

東寶旗下影星

陳惠珠在東寶藝能學校深造三年,以第一名成績畢業。和東寶簽約三年,正式成為東寶旗下的影星,為臺灣影星第一人,第一部演出東寶出品是李香蘭主演的《東京假期》、第二部《社長繁盛記》等日片,同時參加東寶劇場一年一度盛大的《秋之舞》和《春之舞》公演,為主角之一,主演其中中國舞的節目。又在富士電視臺和林沖合演連續劇《檢察官》一年,還擔任東寶藝能學校講師,教中國民族舞蹈,1960 年代表中影參加亞洲影展。又在臺灣聯合報寫健美操專欄連載。

1965 年陳惠珠和日本空手道大師淺井哲彥結婚,定居夏威夷。設中國舞蹈學校,教美國人舞蹈和空手道,演過多部美國電視劇,還演過英語版《孫悟空》舞臺劇。1969 年回到臺灣,擔任臺北市空手道推廣協會主任委員,推展全省空手道。1972 年主演臺灣功夫片《天門陣》等片。當時香港星島畫報、中外畫報、今日世界、臺灣自由談及日本藝能週刊等雜誌都先後選陳惠珠為封面。

熱門封面女郎

　　陳惠珠從東寶藝能學校畢業後，成為中日電影界彗星，到結婚之前曾是熱門封面女郎。

　　據陳惠珠的回憶：1960 年 5 月，她回日本時，松山機場送行客廳，擠滿了一群新聞記者，他們的照相機朝向我，喀擦、喀擦的按著 shutter。那位記者聯誼會的會長大聲地向我說：「陳惠珠，記住千萬不要嫁給日本人！這是大家的意見，我代表他們說的，妳一定要回來！」

　　「妳是第一個也是最後一個電影明星，有這麼多的各報記者都來送行。」我很感激回答：「知道了！」謝謝你們在百忙中來送我。

　　然後我走向停機場，又有幾個聲音，向我背後追上來。

　　「不要嫁給日本人哦！」我回頭向他們揮手，並很肯定的說：「絕對不會的！」沒想到世事難預料，命運捉弄人，我竟食言嫁了日本人，而且離開了演藝圈，一晃 43 年的時光就過去了。

在臺灣推廣空手道

　　我的丈夫淺井哲彥是日本空手道大師，到世界各國推廣空手道，我跟隨了幾個國家，只是偶而當他的英語翻譯，空手道方面我一概不參與，日本人的傳統習慣，當太太的是不能涉足丈夫的事業的，但為了愛臺灣，要在臺灣創辦空手道，我要求淺井哲彥，亞洲要以臺灣為首站，因為這個原因，我感到責任很大，一方面臺灣是我的故鄉，淺井語言不通，所以我就拼了命走遍臺灣全省，負責行政方面，淺井哲彥負責技術教練，所以他是臺灣空手道的創始

人，他的徒弟稱他是「臺灣空手道之父」。一度相當盛行，但由於後來許多人為因素，弄得烏煙瘴氣，只得回到日本。

1975 年起陳惠珠在日本設立「惠舞會」，從事健美操及健壽操的推廣和研究，已有四次在東京正式公演。

1980 年陳惠珠在東京創設日本綜合藝能學校。擔任院長，聘請國際一流教師教導新式的表演技能，迎接新時代，逐步向國際發展，在美國、臺灣、上海、德國、瑞士、紐西蘭等地都設聯絡處。

陳惠珠的藝術野心很大，使命感多，長年不斷的追求進步，吸取國際新知，不斷的溶合東西方哲學美學思想，創新歌舞劇發表，嘗試結合京劇改編東方的神話、武藝的《西遊記》、《白蛇傳》，到西方的手語音樂劇《白雪公主》，她都有過創作，她身兼教師、製作人、表演家，全方位的努力。整天忙得沒有喘息機會。

演《白蛇傳》歌舞劇

多年前，陳惠珠想和臺灣國光劇團合作，在東京演出大型中國式歌舞劇《白蛇傳》，向國際誇耀臺灣的國劇（京劇）。因要負擔國光劇團 60 人赴日來回機票及食宿，費用龐大一時無法實現。不久北京張春祥新潮京劇團到東京演出，和她合作，實現她自編、自導、自演中國京劇現代歌舞化的夢想。後臺佈景聲光電化工作請專家負責，前臺自導自演，其中白蛇精用火、風、水圍困金山寺等特技及打鬥用劍術、醉拳、羅漢拳、空手道等武術很熱鬧。陳惠珠（淺井惠子）以總監兼編劇、演員身份，一肩挑重任，絲毫不肯馬虎，博得日本各大報空前好評。就可見這個生長臺中不服老的女藝人陳惠珠的精力過人，非一般中外女藝人所能比擬。

1987 年創辦「氣與健美」月刊，從事氣功、養生法、健康法、漢方食事法、武術、美容等方面的研究，已出版專書。

慈善公演《西遊記》

1994 年，在臺灣慈善公演《西遊記》。

1997 年，在德國成立空手道聯盟，開始推廣殘障輪椅空手道。

當然陳惠珠也重視多元化的創意，多方研發在傳統的哲學、美學中溶入新的視覺藝術，她先創作了《陰陽少女》，又創作姊妹篇《陰陽兄弟》，都是大型的舞臺表演節目。

陳惠珠從三歲開始，就跟名師學舞蹈，決心終生獻身表演藝術。她從中學時代，就教過兒童舞蹈。她認為大部份天才兒童，到高中考大學，就放棄舞蹈，非常可惜，其後，陳惠珠在日本創辦綜合藝能學院後，更看到不少有藝術表演才能的孩子們，放棄大好藝術前途，陳惠珠竟為學生們的學藝半途而廢流過許多眼淚，可見她珍惜藝術生命是如何執著。她創辦兒童歌舞劇團，正是她進一步創造藝術生命全球化的實踐。

她看到各國傑出的奧運選手們，多從幼年開始，同家族一齊奮鬥的情況，使她深信要培養世界水準的藝人必須從幼少年開始訓練，才能達成目標。

陳惠珠希望在亞洲各國舉行交流會之際，抽出時間檢定各國兒童的藝術人才，集合各國的優秀兒童人才，做定期的高水準的舞臺演出。這是陳惠珠成立綜合藝能大學院國際部的成人部門（15 歲～38 歲）和 N.P.O.法人，日本兒童歌舞劇團（5 歲～14 歲）的最終主旨。

　　她檢定合格優秀兒童的目的在參加日本總合藝能學院與 N.P.O. 法人日本兒童歌舞劇團製作每年幾次舞臺節目演出，與總合藝能學院製作的電視節目演出（每周一到周五下午 6：45-7：00），日本的舞臺表演，包括演唱會、舞蹈發表會及舞臺劇演出，及保送綜合藝能學院國際部入學，或兒童歌舞劇團入學。希望望子成龍，望女成鳳的家長們共襄盛舉。

推廣「輪椅空手道」

　　2004 年，陳惠珠為推廣殘障人士復健運動的輪椅空手道，和丈夫淺井哲彥及臺灣空手道聯盟理事長林敏靈等，於 4 月 12 日先抵瑞士 BERN。瑞士是個社會福利非常先進的國家，對有助殘障人士復健的輪椅空手道非常歡迎，也特別讚賞。認為這項足以讓練習者恢復自信，增強生活勇氣的健身運動，極有推廣價值。

　　接著 5 月 16 日至 23 日，陳惠珠等到丹麥哥本哈根等四個城市、5 月 23 日到 6 月 6 日，到瑞典斯德哥爾摩等五個城市，都做同樣推廣輪椅空手道活動，教導當地殘障人士做復健，快進入狀況，都非常高興。

　　瑞典也是社會福利做得最好的國家，他們認為輪椅空手道是含有東方精神的中國功夫。稱讚臺灣是「人傑地靈的好地方」。陳惠珠是傳播福音的使者。當地的媒體也有幅報導臺灣女星的福音，6 月 12 日到柏林，進行有關推廣活動。7 月初赴墨西哥、8 月赴匈牙利，然後回東京。9 月 28、29 日兩天，在東京舉辦第一次世界輪椅空手道比賽大會，有 41 國參加。

另類健身術輪椅空手道，已在全球 43 個國家設分館展開推廣。歐洲社福專家公認臺灣女星陳惠珠推廣這健身術，不僅使肢體殘障者拾回信心，失意青年，可強化生之慾望，一般下肢無力的正常人或老人練習，更能為加速復健、轉弱為強，減少社會老化的國家負擔。該是國家社會福利最好措施。因此社會福利先進國家的瑞士、瑞典最樂於推行。

終身愛臺灣

陳惠珠住在東京四十多年，一直保持她日本華僑總會的理事和日本臺灣同鄉會理事身份，可見她一直是以臺灣人為榮，幾年前奔走於歐洲的丹麥、瑞典、匈牙利、德國等五個國家廿多個城市，推廣輪椅空手道，實現了她多年以臺灣人身份愛臺灣走出去的夢想。如今她又夢想將臺灣兒童，培養成世界級的水準，在中華文化與多元化社會文化的基礎上，創造出全球化的兒童劇團，為臺灣人在世界上爭光。

前些日子傳來不幸的消息，陳惠珠的最愛─她的丈夫淺井哲彥於 2006 年 8 月 15 日病逝東京，由於淺井老師被臺灣人尊稱為「臺灣空手道之父」，陳惠珠不希望臺灣空手道界太傷心，而隱瞞這個消息，直到 2008 年初她才承認，提起此事，仍使她悲傷不已，但死者不能復生，唯有傳承他的豐功偉業，讓他的精神長存，才能讓他死而無憾，雖死猶生，據陳惠珠說，她正在為他寫傳，我請她回憶一下他們相識的經過。時光回到 1961 年，陳惠珠從臺灣拍片後回到日本，有一天，朋友介紹一位中華學校的校長「楊明時」先生，他告訴我：「我明天要去看空手道的全國比賽

大會，妳要不要去？」我心想什麼是空手道？好奇心一衝動就答
應去看。

　　那天是特別的日子，楊先生帶我進場，所以我把那天的報紙留
下來做紀念，現在把部份報導翻譯成中文，如下：

　　　報紙標題是「1961 年 6 月 11 日　皇太子御駕光臨　全
　　日本空手道選手全大會」

　　　「淺井得綜合優勝」

　　　「為紀念普及空手道四十周年，全國總動員，東京體育
　　館容納了一萬數千觀眾，盛大地舉行第 5 屆全日本空手道選
　　手全大會，下午四時五分，益谷會長，御手洗理事長，小坂
　　外務大臣夫妻，與協會高木事務局長，走向體育館西側的特
　　別樓梯下，等候迎接皇太子。停車場兩側非常整齊地站著穿
　　上純白制服的防衛大學空手道部成員。四點十五分準時，在
　　先導車後一部黑亮的車子停下來，皇太子（現在的平成天皇）
　　接受迎接者的最敬禮後，進入會場，同時場內一萬數千名的
　　觀眾站起來興奮的拍手，殿下向觀眾揮手後很高興地坐下。
　　那天來臨的貴賓有：以色列公使夫婦、紐西蘭公使夫妻、越
　　南大使代表、西班牙大使夫妻、澳洲大使夫妻、阿根廷大使
　　夫妻、丹麥大使、墨西哥大使代表夫妻、尼榕拉加總領事夫
　　妻、貝尼茲拉大使夫妻、加拿大大使、智利大使、巴拿馬大
　　使夫妻、泰國大使夫妻、拉奧斯大使夫妻、緬甸大使夫妻、
　　菲律賓大使夫妻、印度大使夫妻、印尼大使、瑞典大使、波
　　蘭大使夫妻、代理法國領事、阿富汗大使、巴基斯坦大使夫
　　妻和美國阿柯拉斯團長、文化參事官、杜兒基商務參事官、

意大利一等書記官、戀翰基地司令官、高棉大使館員等，一共 24 國的大使、都讚揚此一空前的空手道大賽。」

楊先生在我身旁說：

「像今天這樣的日子，淺井老師在這御覽試合（天皇前比賽）若能獲得冠軍是至高無上光榮。他似乎很有把握淺井哲彥會得冠軍的。

以下是當時的首席示範中山鄭敏先生在報紙刊登的自由打觀戰紀實的記載。

經過激戰過後留下來的八名強豪，已成為萬餘觀眾的視線焦點。心中抱著熱烈的鬥志，期待著勝利，尤其能在皇太子的「御注目」下，他們個個靜坐在紅、白的坐席上，仰看著即將要展開激烈戰鬥的比賽。廣播員點名叫了淺井的名字。

現在，在此回顧淺井選手等八名入圍前八強的熱戰激鬥情況。

淺井選手——淺井在第一回戰稍微消極地應戰，看來有點難應付坂井選手的樣子，那是因為坂井是最能用正確技術。但在時間快結束的剎那間，淺井捉準了坂井的空隙而向右邊轉進去，同時右拳向右側腹「裏擊」而獲判「有效」，淺井進級。下一個對手是加納選手，加納是去年度的研習生，每天練習時非常寧靜，但比賽時卻鬥志昂揚的優秀選手。一開始加納驅使了大家公認的正確的「直擊」和「踢」的連續技術，進行了積極的比賽。淺井則飄飄然的一邊使用他特有的「體捌」（身體閃躲之術）輕輕地閃開對手的直擊，

並靜待反擊的機會，加納猛烈擊出後，飛右腳前踢，淺井沉下身子，閃開乘勢發力右拳由上下擊，結果獲判「有效」。

其後雙方猛擊，加納使用「擊」、「踢」的連續速攻，淺井則以右拳擊進，得「一本」，而進入四強。

楊先生說：淺井老師的「穿腿」技術，獨步日本，沒有人能出其右，實在太棒了。四強的首戰為淺井、楠本對陣。楠本人高馬大，以攻擊力強著稱。淺井的體型略小，二人對峙有如貓抓老鼠似的，令人不寒而慄。雙方一出手，淺井就被控制了。可是淺井在劣勢下爬行，變陣防守……突然楠本由右飛其左腳的「迴旋踢」強襲淺井，他瞬時沉下身子，身邊響過一陣熱風聲，這時觀眾的加油聲爆起，淺井便轉進右，用「裏擊」擊中楠本的側腹。主審立即揮出右掌，高聲判定淺井此拳為「有效打」。

到了後半場，楠本更積極地採取連打速攻，拳腳並用，各種招術盡出。但是仍被淺井四兩撥千斤的閃開了，就在楠本止攻的間歇時，淺井就乘機出擊，完美如「水月」之天成極緻，主審立即高高的舉起手勢，判定小個子的淺井「一本」勝利。

楊先生感動的說：

「看到沒有淺井老師的穿腿？實在太厲害了，這麼低的低腿，他都能閃躲得過去，讓對手踢空，真是完美的絕技！」

準決賽

淺井－三上之熱戰－在萬方雷動聲中開戰。

淺井和三上去年一樣，又相對了。

　　三上，今天的比賽越來越有勁，滿懷鬥志，以強烈的「擊」為主要武器，表現出正確的技術，以及主導比賽的氣勢，並能使人看得出他的冷靜和沉穩！求速攻的三上，戰鬥一開始就極地攻了三十秒後，在地三角處，用左腳「掃踢」淺井的前腳，而順時大大的踏進，並果敢的右「順擊」，衝進去，淺井提腳避其「掃踢」，而後退，但三上猛「擊」的右拳，朝向淺井的「水月」直逼進來，淺井再退後避開，同時副審的「提外」笛聲響了。

　　其淺井以旺盛的鬥志，反擊三上，淺井乘機追進，以右拳強烈的「順擊」，攻三上胴體，三上一邊上一邊退後，一邊以右「逆擊」勉強反擊，觀眾們緊張得無聲無息，就看裁判怎麼說了。當下主審認為淺井之擊早一瞬，而向左揮掌，表示淺井為「有效打」！再戰時，雙方不斷地發出虛實的技術之後，三上飛其右腳，掃向淺井的前腳，淺井則很巧妙地避開，並快速地乘三上苗身失衡之際，輕輕地滑進其「內懷」，以右拳向右側腹擊出強烈的「逆擊」，是淺井的「一本」。

　　優勝戰

　　這是最後的一場決賽。工作人員很快地在中央設了高一層的舞臺，設置完後，所有的燈光都一齊開了最光的亮度，在滿場觀眾「哇！」的驚叫聲中，最亮的聚光燈直射舞臺，這樣觀眾能清清楚楚的看見全國冠軍勝者的格鬥及最高的技術。

　　淺井輕輕的跳上舞臺，白井也上來了。

以下又是報紙上回顧錄

「勝戰，淺井、白井，白熱戰之激鬥」

萬餘觀眾吞聲屏息凝視著舞臺中央，淺井和白井靜靜的相對著，個子小的淺井選手，和大個子白井選手，中山主審，亦相對地站著。兩選手表面看來靜止的身內湧沸著猛烈的鬥志。在靜靜的對峙中，已經開始強烈的熱戰，比賽開始後，他們互相明知對方的招式，考慮著克制對方的技術而出招。之後，白井先攻，用右腳以強烈的「掃腳」後，左「前踢」，左「順擊」等等不讓人呼吸似地連續猛攻，淺井又不甘落後地以一邊快速變身，一邊「連擊」應付，雙方這樣猛打之後，白井又開始強攻，但可惜其攻法和開始時一樣的。善戰的淺井認為機會來臨，就一邊退後而沉下腰，一邊以右腕拉開白井的踢腳，同時以左拳向白井的水月「擊」了「逆擊」得了「一本」。（雙方需得「三本」才能勝。）所以還得繼續戰下去，兩者積極地互相攻擊，展開了激鬥。白井左腳大大地前踢出去，淺井沉身穿腿而「逆擊」，但白井之右拳擊到淺井的側臉，強烈地「極」了「一本」。

後半場，兩者對峙稍有心理戰，時間快結束時，白井正要以右拳進攻的時候，淺井看穿他招式而在千鈞一髮之際，充分地沉下腰，向其「水月」給於右「順擊」的猛攻，主審之手，高高地向上舉起宣告淺井的「二本勝」。由此，優勝的皇冠終於戴在淺井的頭上了，這是值得觀看的一場決賽，白井之戰與堂堂的比賽態度是值得讚揚的。

淺井是非常可讚的優勝者，在他二回和三回戰鬥中，看到的他獨特的貓招式，在幾回戰以後就不見了，而其沉下腰的穩重的站式及鎮靜的比賽態度，使他獲得優勝。

看他們在一天中，要結結實實的一場場的對打下去，已
夠辛苦了。而且在每一場拼鬥中，又得打出架勢，漂亮的動
作「拋絲」，所謂「武德」之美。只贏不算什麼，還要打得
「帥」，這是空手道的美學！那「形」的優美是「武德」的
精神體現。像我這個練了幾十年舞蹈的人，感動尤深！當淺
井得到綜合優勝時，我遠遠地看到皇太子，很讚揚地鼓掌
著。當時的空手道界人士，都有濃厚的武術精神，大多數的
空手道家都尊敬天皇，所以一般人都知道他們是右派，當皇
太子光臨，全體人員都非常感激，並覺得無上的光榮。

比賽完時，楊先生走開不見了，我正左右找他的時候，
楊先生走過來身邊帶著一位選手，擦著滿臉的汗，他介紹：
「這位是臺灣電影明星陳小姐」「這位是今天的優勝者淺井
老師」我向他行禮，他卻點頭無言地擦著滿臉的汗，他的頭
髮和道衣都濕地像從水中跳出來一樣，他站了數秒鐘後，行
了一個禮轉身就走了，我以為他很忙，但楊先生說：淺井老
師是拓殖大學畢業的，拓殖大學是有名的空手道強將大學，
他們不許在小姐面前露出牙齒，意思是不能笑，他們認為這
樣會失去威嚴。我心想這樣的人，不好作朋友，但是有緣份
作朋友的話，是否可以邀請他去臺灣傳授空手道？

後來我在東京新宿駒劇場，編了一場中國舞節目，並主
演「中國劍舞」，很受觀眾歡迎，逢星期日加演日場，上午、
下午、晚上共二場表演，連續演了三個月，非常辛苦。

第一天晚上登臺時，我感到有一道強烈的眼光直射著
我，我一邊在臺上舞著，一邊朝那視線看去。哇！嚇我一
跳，那竟是我崇拜的偶像淺井哲彥。等全部節目表演完，

散場後，我滿以為他會帶一束玫瑰花之類的花束，到後臺來看我，不料，等了大半天沒出現他的影子，他就這樣無聲無息的走了。不過他每天晚上都來，同一個時間，同一個座位，同樣的視線朝我射來，表演結束又是同樣的悄悄的回去。

三個月過去了，最後一場表演快完時，我想應該出面去謝謝他，所以叫人去對他說，請他稍等一下。我表演完，等落幕後，我來不及下粧，就走到觀眾席，看見他一個人很不耐煩的坐在那裏，我走近他，彎腰鞠躬說：「謝謝你，每天來看我表演。」

他很驚訝地說：「妳在臺上看得出我嗎？」

我說：「我是專業的，我看得出你，每天都坐在這裡。」

他說：「去喝咖啡吧！」

我說：「對不起，今天是「千秋樂」（舞臺結束的一天），所有的演員和工作人員、導演、製作人，都要集合，參加結束舞會。」他好像沒聽到似地說：「我在外面等妳。」我心想，他是看三個月的熱心觀眾，做一個演員必需珍重，就告訴舞臺上的人，我有急事要出去，匆匆忙忙的收拾東西，出了劇場，兩人去附近的咖啡廳聊天。他說：「我不喜歡演藝界的人，但舞蹈是和空手道一樣，必需每天不斷的苦練，所以我喜歡舞蹈家。」就這樣，我們開始交朋友了。但我心中一直沒有想到會結婚的事，當時腦子裏充滿著要好好地努力深造，成為大明星，以及要守住和臺灣記者朋友們的承諾：「不嫁給日本人」；可是命運捉弄人，讓我脫離演藝界，結果嫁給日本人。

　　她丈夫淺井哲彥大師過世後，她將綜合藝能學校校務，交由女兒和女婿接管，她自己專心做國際兒童歌唱節目及發掘培養人才。

　　2010 年 8 月 15 日陳惠珠丈夫淺井哲彥近世四週年，在臺灣成立紀念臺灣空手道之父哲彥館，弟子近萬人。

中影保送到東寶培訓並走紅日本享譽國際的臺灣女星　陳惠珠

電影事業家羅學濂。

中電總經理、製片人、
電影學者、清廉正派大製片家

羅學濂

經歷難找第二人

　　中國國民黨元老、文化界耆宿、臺灣傳播界前輩、詩人羅學濂先生於 2000 年（民國 89 年）4 月 23 日逝世，享年百歲。他經歷北伐、抗日、戡亂到臺灣復興基地，仍繼續奉獻黨國五十年，有同樣經歷者，可能難找第二人。

　　2006 年 12 月，羅公媳婦——名學者胡秋月女公子胡采禾，邀集筆者及羅公生前愛將陳曼君、余是庸、楊崇智、黃姚姬等人撰稿，出版一本「羅公學濂逝世五週年紀念集」，十二開本巨型書刊，印刷考究精美，由巨河國際公司出版。除有近百幅珍貴的生活及劇照圖片外，主要內容有筆者的「羅公學濂一生典範」、年表、胡秋原作「學濂三哥與我」、葉明勳作「久曾交往共時艱，懷念羅學濂兄」、魏小蒙作「我敬愛的羅伯伯」、姚幼舜作「我與羅學濂先生夫婦」、林尚瑋作「何須惆悵近黃昏」、歐辰威作「憶學濂師」、楊崇智作「追憶羅學濂老師」、黃鍇章作「回憶與羅公學濂伉儷在港臺兩地相處之記述」等等，還有訪問「羅學濂八十述往」、「訪電影先進——羅學濂教授」、「羅學濂談國片」，還有羅公「南加州大學、紐約大學訪問記」等十幾篇遺著及譯著一覽表，是中國電影史上五十年和六十年代重要史書。

　　羅學濂於民國 40 年來臺，曾任政治大學指導教授、中國廣播公司副總經理、英文中國日報發行人、中山學術文化基金會評審委員、世界新聞專科學校電影製作科主任兼教授，後來又兼中國文化大學、輔仁大學教授。四度赴東京參加亞洲廣播會議，一度赴馬尼拉參加亞洲報業廣告會議，多次擔任亞洲影展評審委員及金馬獎評

審委員，又曾公費赴美國考察電影。1981 年譯著出版「電影的語言」一書，成為大專傳播系主要教材。出版詩集，贈送親友。並為「新聞學」雜誌、「輔苑」、「綜合月刊」、「傳記文學」、「世新電影」等撰寫專欄，對臺灣作育英才、傳承經驗更不遺餘力。名導演張毅，是他世新的得意學生之一。

　　羅學濂也是重慶時代，中國影劇界領導人最後逝世的一人，當時國共合作，中共影劇界領導人，在中共建國後雖然風光一時，但多在文革時被整慘死，羅氏有幸來臺，養生有道，比同時期的郭沫若、田漢、洪深、陽翰笙、應雲衛、歐陽予倩等領導人多活 20 年以上。

燕京大學美男子

　　羅學濂先生，廣東順德人，公元 1902 年（民國前 10 年）出生。能寫一手康體字，鏗鏘有力，龍飛鳳舞。民國十四年在北平燕京大學就讀時，風度翩翩，儀表不俗，有美男子之稱，從事學生運動，響應革命軍北伐。民國 17 年燕京大學畢業後，曾先後在中央通訊社、中央秘書處、中央政治委員會工作，民國 18 年擔任中央檔案整理處主任，次年改任外交部總務司編管科科長，民國 22 年，任中央組織部設計委員，23 年奉派赴歐洲考察社教工作半年。返國後，任司法院法官訓練所總務處主任。

　　民國 26 年（1937 年）1 月，羅學濂奉派任中宣部電影事業處處長，曾任臺灣片商公會理事長及電影檢查處長的杜桐蓀，當時是他的部屬，擔任科長。羅學濂又兼中央電影攝影場場長及製片主任直接指揮拍片。臺灣人劉吶鷗當時也是他的部屬，擔任編導

委員，2月奉羅學濂命令，到江陰拍攝江防水壩爆炸試驗紀錄片，是國民黨重要紀錄片之一。另一編導黃天佐拍紀錄片《農民之春》，曾參加比利時國際農村電影展獲獎。是我國第一部獲國際獎紀錄片。

歌唱紀錄片

中央電影攝影場，原為國民黨中宣部的電影股，以拍紀錄片為主，成立於民國22年，23年擴大為電影攝影場，場長張某，幹事徐昂千、徐心波，新聞片發行黃天始後，設編導委員會，拍過劇情片《戰士》、《密電碼》。出現演員孫俠、威莉、林靜等人。後來又完成了《前進》、《教我如何不想他》、《長恨歌》、《玫瑰三願》等多種歌唱紀錄片。其中，如《教我如何不想他》一片，係根據趙元任作曲、劉半農作詞、斯義桂獨唱的唱碟，使之具體化，根據歌詞加插詩情畫意的畫面，極視聽之娛。最後一節的歌詞：「枯樹在冷風裏搖，野火在暮色中燒，啊！西天還有些兒殘霞，教我如何不想他？」問題就在這個「他」字，暗示著失去了的東北三省，表示不忘失地，喚起國人要想著「他」。另一歌唱片《前進》，由學習演員作為實驗之作，隨著歌曲的旋律，表演出衝鋒陷陣、前仆後繼，最後還是高擎國旗在那失去的土地上豎立起來。當時廣西派青年白克，在片場學習，擔任場記。此人即戰後來臺接收電影的白克。

《長恨歌》（非劇情片）、《玫瑰三願》、《旗正飄飄》等，皆為上海音樂院院長黃自所作，由上海音樂院全體學生，分組參加了這種歌唱紀錄片，先將歌曲由「上音」學生歌唱錄音，如《長恨歌》

一曲，輔以中山陵園附近古趣盎然的鏡頭，頗為得體。《旗正飄飄》歌詞大氣磅礡，出自詞人韋瀚章之手，輔以國旗飄揚、鐵騎奔騰，使人滋長「不殺敵人誓不休」的氣慨。

中電在新聞紀錄片方面，成就甚高，當時的西北、西南、華南等地，抗戰前，名義上擁護中央，實際上還是存在著割據局面，中央電影場一再派員至上述各地，拍攝當地的建設紀錄片，地方政權看見中央如此重視，也即予以充份合作，例如一套「今日之寧夏」，把馬家軍拍成勇不可當的無敵部隊。不僅騎術出眾，對射擊也是百發百中；尤其在坐騎上作戰，一若武林說部中的神武騎士。此外，對當地的建設、人民生活等都收入鏡頭，使全國人民有機會在銀幕上瞭解到這些「落後地區」的進步情況。

七七事變時，羅學濂派出六組人馬分赴各戰區搶拍戰地紀錄片，並組織放映隊，將戰地紀錄片放映給民眾觀賞，激發全民抗日情緒。

搶拍抗戰紀錄片

「八一三」上海保衛戰爆發，拍《淞滬前線》珍貴抗戰紀錄片，希望限期完成；適中國空軍在上海戰役中屢建奇功，遂另行編輯一套《空軍戰績》。好在中央電影場這類資料電影搜集甚豐，如筧橋航校的訓練情況，空軍由京出發作戰等等，均有鏡頭留存，只要加以整理，不難成為最珍貴的新聞紀錄片。

羅學濂為急於將沖洗設備遷至安全地帶，俾將第一套戰事寫實紀錄片問世；後來輾轉覓到了蕪湖長街某巨宅，權充原始式的電影工作設備，馬不停蹄，完成了《淞滬前線》、《空軍戰績》等片，是

我國電影工作者對抗戰的第一次獻禮，也即是第一部抗戰實錄影片，各地上映都轟動一時。

民國 27 年 12 月，國民政府遷都重慶，中央黨部自然跟著國府走，把重心安置重慶；作為中央宣傳部屬下的中央電影攝影場，漏夜奉命西撤。在南京玄武湖畔新建兩座現代化攝影棚，遂告永別。

由於大部份器材設備都安放在蕪湖，所以很方便於裝箱西撤，全體員工百餘人再加上眷屬、包了一艘運煤船溯江西上，先到武漢，暫在一家貨倉中投宿，大家睏地舖，食大鍋飯，即大家長羅學濂也不例外，這種同甘共苦的精神，在抗戰初起時表現得最為徹底。

羅學濂為一勞永逸計，決定遷重慶重新建廠，未二日，羅氏已在重慶覓妥了辦公所在及同人眷屬宿舍，當時交通工具的張羅非常困難，這一支逃難中的電影部隊，得以順利西上，而一到重慶即獲安頓，應歸功羅學濂待人親切誠懇，計劃週詳，行動迅速。

一切技術設備安置妥當，雖無片場，拍戰爭新聞紀錄片不受影響。同時將民房改建片場，為當地黃姓富商巨宅，面臨揚子、嘉陵兩江交匯，景色宜人。不久完成戰事紀錄片「東戰場」；還有兩套配片，頗具歷史價值，即英蘇兩國大使向國民政府林森主席呈遞國書的實錄影片。

三部劇情片

民國 27 年 9 月，羅學濂到重慶第一年。增聘導演沈西苓、孫瑜，演員趙丹、白楊、顧而已等人加入中央電影攝影場，陣容大為增強。從 28 年至 29 年這兩年間，共完成了三部劇情長片：《孤城

喋血》、《中華兒女》和《長空萬里》。到了太平洋戰爭爆發，膠片來源斷電，劇情片的製片全部陷於停頓。

28 年春夏之交，《孤城喋血》先開拍，編導為徐蘇靈。故事梗概係敘述八一三上海戰爭爆發後，駐寶山守軍姚子青營長發動工人、農人抗日的史蹟。同時，孫瑜著手編導《長空萬里》，是我國第一部空戰片，中央電影場曾商請航空委員會（即後來的空軍司令部）指派專員協助指導，後來派了一位謝某來場，協助孫瑜尋找資料，並備諮詢。但技術、器材缺乏，外景地點在昆明，攝影人員前往，交通不便，汽車翻覆，吃盡苦頭，導演孫瑜抱病工作。該片進行幾乎中途腰斬，弄得主管人員頭痛萬分，到民國 30 年 12 月才完成。全片角色計有白楊、高占非、金燄、趙丹、顧而已、施超、王人美等，羅維也有份，只演一名閒角而已。因而成績平平，反不如抗戰紀錄片《淞滬前線》受歡迎。

關於《長空萬里》的攝製，有兩段重慶報紙的新聞值得轉載：

△ 中央電影場來函：「白楊同志加入本場已屆二載，對抗戰建國之宣傳工作，極為努力，從未離場他往。上月已隨本場外景隊赴昆明攝制《長空萬里》，現仍在昆明工作，並無去港之說」。（1940 年 5 月 14 日《新民報》）

△ 中央電影攝影場《長空萬里》外景隊全體工作人員白楊、王人美、金焰、高占非、施超、魏鶴齡、顧而已、洪偉烈一行四十餘人，刻已由昆明抵重慶，略事休息后，即行開始內景工作。（1940 年 7 月 3 日《新民報》）

　　沈西苓編導的《中華兒女》，由一個序幕和四段故事組成，由趙丹做講古佬般敘述出來，陣容頗不俗，計有趙丹、施超、陳依萍、顧而已、白楊、魏鶴齡、康健等。第一段描述「一個農民的覺醒」；第二段是「淪陷區公務員臨危不屈」；第三段「抗戰中的戀愛」；第四段為「游擊女戰士」。故事僅憑杜撰，自然沒有感人的力量。但介紹了祖國的山河名勝。

　　民國 30 年，西藏達賴喇嘛舉行坐床大典，中央特派吳忠信組團前往祝賀，全團凡十餘人，包括中央攝影場導演徐蘇靈偕同攝影師參加。利用電影鏡頭，揭開了這個世界屋頂──西藏的神秘所在的面紗；把坐床大典及拉薩廟宇風光，勉強編成了一套「西藏巡禮」，時馬思聰已在重慶，特為此片寫一組曲，作為全片配音之用。

影劇領導人

　　這裡摘幾段中共出版的戲劇史中有關羅學濂的紀載：

　　　　在重慶時代，羅學濂是影劇界領導人之一，當時國共合作 1939 年（民國 28 年）2 月 22 日中華全國戲劇界抗敵協會在重慶新環球戲院舉行第一屆年會，到會員四百餘人及中央社會部監選員等。主席張道藩致開會詞後，常務理事羅學濂演講說：「當前劇本體裁應放大範圍，除於抗戰外應致力建國工作；宣傳對象應深入農村；整理舊劇使之抗戰化。」顧一樵說：「戲劇不僅反映時代，更應創造時代；不僅描寫社會，也應領導社會；不渲染藝術，更應光大藝術。」並要求戲劇界精神總動員。

　　1939 年，重慶戲劇界為《救亡日報》募集基金，組成演出委員：田漢、宋之的、洪深、郭沫若、夏衍、崔萬秋、陽翰笙、鄭用之、羅學濂等，羅氏的名字，又與這些全國藝文界領導人名字排在一起。

　　1942 年（民國 31 年）12 月 21 日，中華全國戲劇界抗敵協會第三屆理監事選舉，羅學濂是 31 名理事之一，其餘理事為張道藩、田漢、陽翰笙、馬彥祥、應雲衛、張駿祥、洪深、歐陽予倩、熊佛西、老舍、郭沫若、余上沅、史東山、宋之的、王泊生、辛漢文、張德成、吳漱予等人。現在北京中共當局當國寶尊敬的曹禺、夏衍，在這次選舉中都是後補理事（按：這兩人前兩年逝世時，新聞登第一版頭條，喪禮備極哀榮）。

　　我們再看 1941 年 12 月 17 日，重慶影劇界悼念沈西苓逝世一週年紀念會，被推舉講話的四人：郭沫若、潘公展、張道藩、羅學濂。可見當時羅學濂之受尊敬。

　　1943 年 12 月 24 日全國戲劇界慶祝戲劇節，推舉演出委員，張道藩、羅學濂是正副主任委員，馬彥祥為總幹事。

　　1944 年 2 月 15 日，全國戲劇界紀念第六屆戲劇節大會在重慶文化會堂舉行，到會演出委員有：邵力子、梁寒操、郭沫若、顧毓秀、潘公展、黃少谷、洪深、羅學濂、馬彥祥、夏衍、宋之的等。推舉羅學濂主持大會，馬彥祥報告要求減演出稅。

　　民國 29 年（1940 年）3 月 28 日中電劇團首次在重慶國泰戲院公演五幕國防劇「戰鬥」，描寫九一八事變前後，東北農民的抗日鬥爭，章泯編劇、趙丹導演，顧而已、白楊、魏鶴齡、錢千里等演

出，極博好評。同年底，中電劇團再公演五幕話劇「刑」後，到昆明公演「群魔亂舞」、「塞上風雲」等話劇都轟動一時。民國 30 年 3 月 19 日，中電劇團在重慶國泰戲院公演于伶編劇的四幕話劇「花濺淚」，應雲衛導演，白楊、魏鶴齡、白雲、李緯、施超等人演出，熱演兩個多月。民國 31 年，中電劇團在國泰戲院公演陳白塵編劇的「結婚進行曲」，陳鯉庭導演，白楊、陳天國、魏鶴齡等主演，諷刺大後方官場醜態，大博好評，公演「文天祥」、「萬世師表」、「桃李爭風」等名劇，都曾一票難求。

民國 33 年 1 月中央電影服務處在重慶成立，羅學濂任董事長，周克擔任總經理，業務或設立電影站，或合資經營電影院，或承購中外影片發行權、映演權，或接受委託代理中外影片發行及映演，代辦影片送檢，報關等手續，設巡迴電影放映隊十隊，並與全國四十家影院簽約合作，供應影片。

重慶中央攝影攝場，還有兩段新聞值得轉載：

- 電影演員胡蝶，已正式加入中央攝影場工作，主演之片為名導演吳永剛之《三個女性》，現正加緊籌備，期于兩個月內完成。據該場方和胡蝶本人表示，擬將該片作為響應文化勞軍之貢獻云。（1942 年 12 月 2 日《新華日報》）

- 《中央攝影場影展胡蝶會看相》。粵災籌賑會于於今晨假夫子池新運會服務所開幕，……胡蝶今日在場為人看相，斷人幸運，每人收費 50 元，所有收入，盡作粵災賑款。（1943 年 9 月 12 日《新民晚報》）

最風光歲月

　　羅學濂一生最風光的歲月，是民國 34 年 8 月日本投降，9 月以國民黨中宣部上海特派員身份飛南京，參加南京受降典禮，接收全國日人電影廠，民國 36 年 4 月 16 日，中央攝影場改組成立「中央電影企業股份有限公司」，董事會設原中華影片公司總管理處（現上海戲劇學院）。董事長張道藩、董事許孝炎、潘公展、羅學濂等，秘書趙友培、羅學濂兼任總管理處總經理，掌握全國電影生產的三分之二，上海設一廠廠長裘逸葦、二廠廠長徐蘇靈，北平接收日人華北電影廠，改為中電三廠，廠長徐昂千。還接收東北滿映改名的長春電影片廠。旗下數千員工，擁有全國一流的導、編、演人員。這個時期，也是電影史家稱為「中國電影的黃金時期」。

　　中電編導有孫瑜、吳永剛、張駿祥、方沛霖、馬徐維邦、陳鯉庭、岳楓、沈浮、湯曉丹、徐昌霖、陳白塵、屠光啟、楊小仲、趙丹、金山，及臺灣人何非光、張天賜。演員有：白楊、王丹鳳、張儀、黃宗英、歐陽莎菲、劉瓊、秦怡、嚴俊、王引、謝添、陳燕燕、王豪、王元龍、杜驪珠、張瑞芳等。另設中央電影事業服務處，發行影片，後來改為中國電影事業聯營處，為全國最大電影發行公司，掌理全國主要戲院。董事長張道藩為加強中電出品品管，在董事會增設秘書邢光祖，邢氏中英文俱佳，負責審查劇本。

　　這時羅學濂負責製片的有：《忠義之家》、《天字第一號》、《黑夜到天明》、《松花江上》、《白山黑水血濺紅》、《再相逢》、《出賣影子的人》、《滿庭芳》、《還鄉日記》、《終身大事》、《遙遠的愛》、《乘龍快婿》、《聖城記》、《幸福狂想曲》、《天橋》、《深閨疑雲》、《街頭巷尾》、《牴犢情深》等四十多部，多是經典名作。另製作新聞片

160 部、教育片 48 部、革命史料片 20 部、國際宣傳片 7 部、抗戰
紀錄片 10 部，真是名副其實的大製片家。

　　當時臺灣人在中國大陸電影界當編導的劉吶鷗、張天賜、何非
光，都曾在羅學濂的領導和指揮下拍過電影；劉吶鷗拍的是到江陰
拍攝《江防水壩爆炸試驗》紀錄片，張天賜拍的是《看東北》紀錄
片，何非光拍的是嚴俊主演的《出賣影子的人》，嚴俊就是因該片
而走紅。

　　中共電影界的領導人，也有多位在為人寬厚的羅學濂的領導下
工作過，例如曾任上海市電影局長、上海影人最尊敬的張駿祥，曾
在羅學濂主持的中電導演過《還鄉日記》和《乘龍快婿》。被中共
視為國寶級尊師的孫瑜，在中電導演過《長空萬里》，蔡楚生也在
中央電影場工作兩年。此外，如陽翰笙、夏衍、司徒慧敏、袁牧之、
金山等等中共北京電影的領導班子，都曾在羅學濂領導下當過編
導人。

　　1948（民國 37）年 4 月 15 日，上海各製片廠、製片公司，在
中電總管理處成立「上海市製片工業同業公會」，羅學濂當選為理
事長。當時北方戰事吃緊，羅學濂曾建議遷廠臺灣，未蒙當局批准。
造成遺憾，但羅學濂已盡了責任。

一生清廉

　　老一輩的國民黨員，留給後輩的最大遺產該是清廉。多年前，
有人看到曾管理國民黨財務的陳果夫遺孀自己到菜場買菜，大為讚
賞。2000 年逝世的羅學濂更是清廉。享年 100 歲，夫人三年前過
世，也已 93 歲。羅氏在臺曾多次擔任高層一級主管，居然從未置

產，家裡也十多年來未請過傭人。夫婦都已八十多、九十歲的高齡，仍自己打掃、自己買菜，一直住公家宿舍。除了偶爾兒子從美國回來探望，家裡很少宴客。生活簡樸、勤勞，可能正是他們老夫妻的長壽之道。

　　民國 14 年，就讀燕京大學的羅學濂，與就讀北京女師大的江煒分別參加北京學生運動，遊行抗議「五卅慘案」，但當時並不相識。

　　江煒出身四川名門，父親是清末舉人、民初北洋軍閥的參議員。當時的江煒非常活躍，聯合七位名門閨秀結拜為「七姊妹」，在北京藝文圈很出鋒頭。其中一位是北京大學教授名作家朱自清的夫人。羅學濂與江煒是民國 17 年在上海結婚，到江煒三年前先逝世，婚姻長達 68 年，已超過難得的金婚期，夫婦相敬如賓，恩愛如一日，自民國 84 年，羅學濂回大陸探親，在青島摔傷腿後，幸好九十多歲的老太太仍健康能勞動，可以整天伺候九十多歲臥床的老先生。

　　民國 40 年來臺時，不少軍政大員都帶了許多金條，管理上海、北平全國最大電影機構的羅學濂，每天經手巨額製片費、事業費及全國發行收入，卻兩袖清風，確是難能可貴，據 1993 年 5 月上海出版「上海電影史料」第二、三合輯，投靠中共的中電二廠廠長徐蘇靈在回憶上海解放前後文中說：「羅學濂在南京解放時，即攜眷匆匆赴香港，在香港收到錢，仍匯了一筆巨款到中電總管理處發薪水，換成銀元，數百員工，平均每人兩塊銀圓，等於一個月生活費。」這時中電員工已準備迎接解放。羅學濂不顧自己逃難生活，仍關心員工，可見他沒有一點私心，十分難得。當時，羅學濂只顧搶運幾百部黨史紀錄片，連日常用衣物多留大陸。羅學濂來臺五十年，多次擔任一級主管，退休後居然沒有片瓦不動產，在仁愛路三段的中

廣老宿舍，一住 40 多年，他擔任中廣副總經理時全臺灣中廣分臺房產都是他親手購買，如果他要將自己住的仁愛路宿舍，變為私產，易如反掌，如今價值三千多萬元。他睡的床，兩個床腳壞了，用磚塊墊，居然沒有換新床。他和筆者對面而居。可能由於他們夫婦都勤勞節儉，無絲毫貪念，所謂「無欲則剛」，又無不良嗜好，所以健康長壽。平常很少疾病，唯一嗜好是寫詩，印詩集贈老友。如果不是逝世前四年老夫婦回大陸探親，羅學濂在青島摔跤，返臺即住進醫院，可能還會多活幾年。

最難得的是，他的公子羅茂能，很有乃父清廉家風，母喪未發訃聞，父喪只發少數親友，羅學濂好友和學生五十多人自動來弔祭送奠儀二十餘萬元，全以致送人名字，捐給廣恩老人養護中心。他認為父親喪事是為人子應盡責任，全數自己負擔費用。

中電總經理、製片人、電影學者、清廉正派大製片家　羅學濂

傑出父子攝影大師
林贊庭與林良忠。

一門雙傑的父子攝影大師

林贊庭與林良忠

一、《寂寞的十七歲》

　　大導演白景瑞電影作品的成就，多得力於攝影師林贊庭掌鏡，是最親密的戰友。肯動腦筋實驗創新的林贊庭，最瞭解白景瑞的需要，無形中幫助了白景瑞創新靈感的發揮，真正是技與藝的高度結合。同樣是白景瑞的作品，後來換了其他攝影師合作，便拍不出和林贊庭合作的光彩。

　　這一點，從他們首次合作拍的影片《寂寞的十七歲》便可證實。當時臺港的彩色國語片，都是在片場拍，才能把握色澤。白景瑞從寫實電影王國的義大利學成歸來，力主走出影棚實景拍片，加強寫實風味。林贊庭在日本學到的彩色攝影，也以採用大自然的光為上選。因此片中的晨曦，黃昏的景色和風光，都是完全等候捕捉大自然光影的逐漸變幻，不用絲毫燈光的輔助，彩色效果特別鮮豔奪目，攝影棚拍不出那種效果，予觀眾耳目一新的感覺，其他如狹弄長廊的實景，街角的實景，效果都比棚內拍的更有實感，美感。

　　片中唐寶雲精神恍惚的心理戲，林贊庭玩弄鏡頭的花樣，產生恍惚效果。拍唐寶雲跳舞的搖擺鏡頭，攝影師林贊庭手提著攝影機，腰與柯俊雄綁在一起，邊跳邊拍，代表唐寶雲的主觀鏡頭。是一種新的嘗試。

　　最難拍的車禍真實鏡頭，在臺北水源地河堤實地拍，攝影機綁在男主角柯俊雄的卡車上，林贊庭趴在司機駕駛臺的窗外，卡車冒雨夜濛濛天色往前衝，非常危險。林贊庭藝高膽大，拍出車禍衝刺的剎那真實感。家人來救時，抬著柯俊雄上救護車，天色呈魚肚白，光源不足，更有濛濛的淒美效果，也是大膽的創新。

《寂寞的十七歲》，獲得金馬獎最佳攝影獎外，又頒給最佳攝製技術特別獎，名義上是頒給出品的中影公司，實際上仍是表揚以林贊庭的攝影為主的綜合技術成就，該片的拍攝方法，也成為後來彩色國語片學習的榜樣。

二、《第六個夢》和《女朋友》

瓊瑤短篇小說「生命之鞭」改編的《第六個夢》片名原為《春盡翠湖寒》，是一部非常唯美的愛情文藝片，主景在烏山頭水庫的小島，搭建一間富有詩意浪漫的雅緻畫室，自然景觀極美。林贊庭的攝影，特別注意唯美，捕捉的落日餘暉、旭日初昇及朝露、晚霞的自然景觀，比《寂寞的十七歲》的日落日出更美。

其中，湖光山色，確是如詩如畫上了畫家畫板。畫家下湖洗滌畫具時，引起與湖畔的少女茵茵爭吵，兩人針鋒相對的鬥嘴，轉為彼此心儀的好感。林贊庭的攝影將人景產生混合作用，美人美景，達到詩中有畫，畫中有詩的意境，攝影機呈現了少女茵茵最真情可愛的一面，使觀眾幾乎忘了她是唐寶雲。

後來茵茵懷孕，孟瑋受不了茵茵生產時痛苦的呼叫，畫面上一道牆，把她的臉擠在畫面右方小空間，產生強烈壓迫感。片中人馬萍與胡金對坐時，一根木柱破壞對稱的構圖，這都是林贊庭大膽創新攝影的設計。

同樣改編瓊瑤小說的愛情片《女朋友》，改變唯美形式，趨向唯美與寫實並重，完全採實景拍攝，外景在臺大溪頭實驗林場森林公園，陽光透過樹梢進來，氣氛清新優美，女主角換了比唐寶雲更年輕的林青霞，保有少女純情的稚氣，演大學女生最適合，林贊庭

用逆光拍出林青霞頭髮的美，襯托出少女魅力，讓男生秦祥林為她瘋狂。

《女朋友》的內景，在陽明山一位外僑別墅做林青霞的住宅。奶白色建築，綠草如茵的庭院。林贊庭的彩色攝影，採逆光，拍出別墅清新浪漫詩意，而無俗氣。

機場送別，林青霞在親人陪同下登機，秦祥林隔著鐵絲網送別呼叫，含意兩人的分離，攝影機也捕捉了戀情的無奈。

林青霞本人看來平凡，但上鏡頭卻顯出不凡的氣質和美貌。林贊庭說：「攝影機的鏡頭能捕捉到人的肉眼看不到的女人的氣質和美貌。」

三、《今天不回家》和《再見阿郎》

《今天不回家》包含三個完全不同的故事，利用同一公寓的同一天的時空交錯進行，是一部義大利式的喜劇。林贊庭在這部片中加強畫面的景深效果，擺設很多前景後景，例如前面擺一盆花，花後飾燈射出顏色光影填補空間，更有高雅的喜感，比一般較平面的畫面生動真實。

電影從霧中的片頭展開，攝影的畫面很美。葛香亭家中餐桌，兩支聖燭佔著畫面的中央位置，櫥架鏡頭，許多擺設也各佔著大部份畫面，等到劇情展開，鏡頭移開，烘托出葛香亭的為人，有不可告人的隱私。

三個家庭的室內畫面，都經過精心設計，有深度，林贊庭的攝影，呈現父女諷刺性的雅趣，和太太追蹤丈夫的通俗效果，令人產生會心的微笑。

　　《再見阿郎》是義大利式以鄉村為主的寫實片，全部用實景拍攝，主景在臺南鄉間搭建小閣樓，外景是遠山近樹，晨曦紅日初昇，天邊還有彩霞，陶述在室外練功，韓甦教張美瑤吹喇叭，大自然景色特別優美清新。低矮閣樓，狹窄的樓梯，空間小，顯示小人物的生活壓力，人與人相擠的壓迫感，尤其柯俊雄、張美瑤在閣樓吹電風扇做愛場面，拍出演員汗流挾背的熱氣，也呈現閣樓悶熱的寫實氣氛，反映劇中人做愛內心的慾火。

　　其中，卡車撞火車的大車禍場面，比《寂寞的十七歲》的車禍，艱難太多，真實的火車行進，運豬的卡車也在行進。因運豬車搶越平交道被火車撞倒，翻落稻田，事前設計卡車擺在平交道斜放，車上用假人。由於火車衝撞力量不足，試了幾次，卡車都無法翻落稻田，結果用人工造成卡車翻覆。火車車廂出軌，也是利用剪輯，產生效果，但是缺特技攝影設備，不易產生預期的驚險效果。

四、《皇天后土》

　　林贊庭的電影攝影，得過四次金馬獎最佳攝影獎，一次亞洲影展獎。但他自己攝影最滿意的《皇天后土》卻未得獎，因為這部片發揮他最拿手的暗調打光的才華，他這種本事曾在《雪花片片》中用過，得到亞洲影展最佳攝影獎。事實上《皇天后土》的暗調打光的成就，比《雪花片片》更勝一籌，這和《再見阿郎》同樣是傑出攝影未得獎的遺珠。

　　《皇天后土》內景暗晦墨綠，深藍，用彩色底片拍黑白畫面，有很多情感壓抑場面，畫面上大部份漆黑，透過一些寒光，只看到半個臉。林贊庭這樣的創舉，比之美國片攝影師毫無遜色。只有紅

衛兵大遊行和大武鬥場面用紅色，強調紅旗招展和鮮血紅柱的武鬥場面，是新中國代表色，突出於寒色之中，益發令人怵目驚心。北大荒的勞改營，群眾聚集的政治學習場面，一根根粗黑的柱樑，從上面一直壓下來，象徵群眾遭受重重壓力。勞改營外的春天，是冬雪融化的一片慘白，與北京天空深秋晴天，也籠罩在灰色陰霾中，象徵大陸人民不再有春天，彩色攝影發揮彩色戲劇功能。

　　開頭，銀幕上白茫茫的濃霧，象徵中國大陸社會的封閉。濃霧散開，在空寂馬路上，深秋景色，灌木落葉，一輛官員坐車拋錨，官員下車推車，一輛馬車經過，不理會同志的呼喚，揚長而去。象徵中共的階級制度和內鬥，發揮白景瑞寫意的寫實功能。

五、《喜怒哀樂》和《新娘與我》

　　林贊庭的上進心很強，好勝心也很強，遇到拍四段式的《喜怒哀樂》，由四位攝影師，四位導演分別進行。無形中有競賽意味，雖然是義務拍，無片酬，還要自掏腰包付飯錢，但仍激起林贊庭的好勝心，加倍用功。

　　第一段《喜》白景瑞導、林贊庭攝，第二段《怒》胡金銓導，陳清渠攝，第三段《哀》李行導，賴成英攝，第四段《樂》李翰祥導，陳榮樹攝。

　　第一段《喜》，全段無對白，只有畫面配合音響效果，產生映像語言。因此林贊庭特別強調畫面效果，表現人鬼戀的貪婪心理反應，還要製造夜間怪異氣氛，加強諷刺好色的效果，配合音樂節奏，色彩光彩的運用非常重要。林贊庭以單色的變化，製造詭異，表現人鬼相處的反常心理。進以氣氛變化，現場用手做淡出淺入的分鏡

功能，把握彩色時間，書生回敘場面，用背景光色彩變換，配合手動，控制疊印技巧，發揮映像魅力。

在四段中一般評論，認為《喜》和《樂》的成績最好，尤其《喜》的攝影最具創意，可見林贊庭仍是勝利者。

喜劇片《新娘與我》的攝影，非寫實也非唯美，而是配合多種戀愛和結婚的趣事，實驗玩弄攝影的花招趣味效果，加強影片的娛樂功能。林贊庭配合導演的創新意境，片頭用卡通人物拉幕，做舞臺表演，突破傳統模式。有些人物的出場更採卡通式登場，別開生面。

白景瑞和林贊庭合作的影片共有：《還我河山》、《寂寞的十七歲》、《第六個夢》、《新娘與我》、《今天不回家》、《家在臺北》、《再見阿郎》、《喜怒哀樂》、《老爺酒店》、《我夫我父我子》、《一簾幽夢》、《女朋友》、《秋歌》、《楓葉情》、《異鄉夢》、《人在天涯》、《皇天后土》、《金大班的最後一夜》、《大輪迴》等，可說是自景瑞的佳作的全部。

六、《家在臺北》

白景瑞的作品幾乎百分之九十五都是林贊庭攝影，有寫實，也有唯美，但每一部片在攝影方面都有一些新的嘗試。導演和攝影師商妥後，白景瑞總是任由攝影師去自由發揮創新，少有規範限制。這是林贊庭和白景瑞合作最愉快的地方，也使得醉心攝影技術進步再進步的林贊庭常在實驗中創新，表現了愈來愈深的進步。

兩岸三地電影第一次嘗試分割畫面的《家在臺北》，每一個畫面，事前都要先計算幾個不同場景的組合的大小比例，工作加倍辛苦，但由於有實驗，有創新，林贊庭不覺得辛苦，洗印時特別麻煩，

在日本工作了一個多月，許多不同場面，集中在同一畫面，要經過多次重複攝製，再用疊印產生，不能稍有差錯。

《家在臺北》攝影的困難，不只在分割畫面，而是三個不同故事不同背景的人物，三線並進，巧妙接合。攝影師必須掌握三組不同情調，不同氣氛，做區隔。

臺灣首次嘗試歐洲風光的白景瑞歐洲三部曲，都是林贊庭攝影，其中《人在天涯》仍是瓊瑤小說改編，偏向唯美鄉愁，林贊庭的攝影鏡頭，大量攝取古羅馬名勝風光，其中聖彼得教堂內外景都拍得莊嚴古雅，但最美的場面並非名勝，而是郊外林間彩色美景，金色陽光透過樹梢落葉進來，馬車、遊人閑情逸緻、悠然自得。這是林贊庭的拿手絕活，最後在羅馬魚肚白的晨曦，韓甦演的高老頭，從運動場回來，酒後高歌「要回家去」，遊子思鄉情切，中國味濃，一路上昏暗的建築，石子路，攝影掌握灰暗調子，情景皆溶，予人留下鼻酸的鄉愁味。

七、終生奉獻電影攝影

林贊庭不只是以電影攝影為職業，而且是以電影攝影為終身志業，成為日本攝影學會會員，努力進修，訂閱日本攝影技術雜誌做自修課本。他拍片不在乎片酬多少，甚至無片酬，也不在乎工作有多困難，而在乎有沒有盡到自己最大的努力，如果有一次未盡到自己最大的努力，就引以為終身遺憾。這種求好心切的責任感，是令人最欽佩的地方。

林贊庭第一次和白景瑞合作拍中影的大片《還我河山》時，有三個導演三個攝影師，內景部份是由李行導，攝影賴成英，火牛陣

和部份外景是李嘉導，攝影華慧英，白景瑞負責導外景逃難跟戰爭場面，攝影是林贊庭。當時是以黨領政時代，黨最大，因此黨營的電影拍戲需要軍方支援，軍方就全力配合。中影在清泉崗機場附近，一個坦克車練習場搭了一個好大的三面城牆佈景，拍攻城的戰爭場面，軍方調派 13,000 名阿兵哥，想想看，現在要用 13,000 的民眾到哪裡找，費用要多大。這 13,000 人黑壓壓一片像螞蟻般，模仿古時戰爭，一線線、一波波地湧了過來，場面好壯觀。林贊挺說「我們也為戰爭打鬥作了許多設計，可是當時白景瑞和我都是第一次拍戰爭大場面，經驗少，所以片子拍出來不完全是那麼回事。逃難的畫面就拍得不錯。我一直記掛著，「這麼好的支援卻沒有拍出好片子，真是終身遺憾。」

　　林贊庭說：「不像現在拍片有 Monitor 可以看打光效果．當時拍完片子都要送到日本去沖，拷貝沖回來看片時好緊張，心驚肉跳，效果如何，此時才真相大白，萬一不行的話，佈景都已拆了還得重來。如果效果達到預期的 90% 以上，心中那股興奮，真是難以言喻。也許搞電影就是這一點樂趣吧，使我從 15 歲到 70 歲還不肯放棄，只要一掌鏡，精神就特別好，「生活在光影的運動之中。」人生事業要有進步，必須要有這種終生奉獻的精神。林贊庭就有這種精神，可作後輩的借鏡。

林贊庭小檔案

1930	1930 年 3 月 22 日出生於臺中豐原神岡鄉人。
1949	臺中一中畢業。
	入農業教育電影公司作練習生。參加農教技術人員訓練班。
1951	參加《惡夢初醒》電影製作，任攝影第三助理，首次參與製作電影。
1956	攜中影攝影機協助何基明拍片，首度接觸臺語片。
1956-58	參加第一期臺語片製作。拍攝《愛情十字路》、《麻瘋女》、《母子淚》、《白蛇傳》第一部掌機影片。
1960-65	退伍後參加第二期臺語片製作。
1962	參加臺日合作的《秦始皇》與《金門灣風雲》二片工作，日方特許中影技術人員赴日本大映與日活二公司的攝影廠，見習彩色影片攝影。
1963	大都沖印廠成立，林贊庭是參與股東，並以所攝臺語片《怪紳士》為大都沖印創業之作。
1964	中影公司正式升為攝影師。
	攝《新婚大血案》為第一部掌機國語彩色片。
1965	參加拍攝國語彩色片《還我河山》。
	攝《菟絲花》，差點跳槽李翰祥的國聯公司。
1967	攝《寂寞的十七歲》，得第六屆金馬獎最佳攝影，與亞洲影展技術獎。。
1973	攝《愛的天地》，得第十一屆金馬獎最佳彩色影片攝影。

1974	攝《雪花片片》，得亞洲影展最佳攝影獎。
1975	攝《女朋友》，得第十二屆金馬獎最佳彩色影片攝影。
1976	與林鴻鐘合攝《梅花》。
1978	日本今村昌平導《女衒》來臺拍片，請林贊庭擔任製片。
1980	東映《大日本帝國》拍臺灣外景，請林贊庭擔任製片。
1981	自中影退休。
	自組益豐片廠拍攝廣告片。
1994	當選中華民國電影攝影協會理事長。
1998	受聘臺南藝術學院音影記錄研究所講師。

　　由於林贊庭的益豐片廠收購聯邦電影片廠的全部先進攝影器材，設備好，業務好，忙不過來。退而不休，每週一到公會上班，週三到臺南藝術學院音影記錄片研究所攝影學院講課，還要支援學生拍片，每週工作排得很滿。

　　2000 年林贊庭擔任的中華民國電影攝影協會理事長任期屆滿，獲國家文藝基金會補助，撰寫臺灣光復初期臺灣電影攝影的實況，是第一本臺灣全面的攝影技術史書。網羅了了 1945-1970 臺灣著名攝影師 25 人的全部作品年表，極具參考價值。

　　也因工作關係，他喜歡玩攝影機，自己修理，北京中國電影博物館開幕時，筆者和林贊庭先生都受邀觀禮，他到攝影器材的陳列館參觀時，特別興奮用心觀察，將陳列的攝影器材一一拍成紀錄片作研究資料。

走紅中國大陸的林良忠

　　林贊庭的公子林良忠繼承父志更上層樓。畢業於淡江大學外語系，再到美國紐約大學電影製作所深造，1990 年獲碩士學位，是李安低一班的同學，成為他初期作品的好幫手。曾任《推手》、《喜宴》、《飲食男女》的攝影師。由於他不願去美國，未再合作，這時美國名導演伍迪艾倫在紐約曾邀他合作一部片，被林良忠婉拒，他認為紐約場景，難拍出新意。他重視自己攝影的創新。1989 年，大陸導演彭小蓮，到紐約大學電影研究所作訪問學者，結識林良忠，後來又成為彭小蓮好搭檔，此後林良忠又替大陸導演張揚、魯曉威當過攝影師，他主要的攝影作品有：

1990 年	《板凳的天空》，金穗獎最佳 16mm 劇情短片。
1994 年	《後人類》11 分鐘科幻偶動畫影片，金馬獎最佳動畫影片、攝影。
1991 年	《推手》，獲 28 屆金馬獎最佳導演、最佳劇情，37 屆亞太影展最佳影片、導演李安。
1993 年	《喜宴》，1993 年柏林影展最佳影片金熊獎，西雅圖影展最佳影片、瑞士盧卡諾藍豹獎。30 屆金馬獎最佳劇情片、男女配角、最佳導演及最佳原著劇本，導演李安。
1994 年	《飲食男女》，31 屆金馬獎最佳影片，奧斯卡最佳外語片入圍，39 屆亞太影展最佳影片，導演李安。
1996 年	《犬殺》，上海電影製片廠，導演彭小蓮。
1998 年	《女兒紅》，謝衍導演。《上海紀事》，彭小蓮導演，徐楓製片。

2000 年	《What's Looking?》，2001 年倫敦影展影評人最佳導演，導演葛蘭達 Gurinder chadha（印裔英國籍女導演）。
1999-2000 年	與彭小蓮應邀到日本協助已故小川伸介拍攝完成紀錄片《滿山紅柿》，成為 2001 年日本山形影展的開幕片。2000 年，里斯本國際紀錄片影展最佳影片，2001 年，巴黎國際紀錄片影展最佳影片。《可可的魔傘》，上海美術電影製片廠，導演彭小蓮。
2001 年	《人見人愛》（導演魯曉威）。《假裝沒感覺》（導演彭小蓮），女主角呂麗華。
2002 年	在英國拍攝曼徹斯特青少年女子足球賽《我愛貝克漢》（Bend it like Beckham）David Beckam 主演，燈光師 Lou Bogue 是史坦利庫柏力克的燈光師。2003 年歐洲電影最佳喜劇片，多倫多影展觀眾票選最佳影片，2004 年金球獎最佳喜劇片提名，導演葛蘭達 Gurinder Chadha。二度合作。
2004 年	《美麗上海》湯臣製片廠出品，導演彭小蓮，第 13 屆金雞獎最佳劇情片，最佳導演。
2005 年	《向日葵》，大陸新銳導演張揚執導，2005 年西班牙聖巴斯蒂安影展最佳導演獎、最佳攝影獎，主要演員有陳沖和孫海英，內容描述男主角從出生到為人父的生活經，刻劃了他和父親的矛盾衝突和難以割捨的親情。
2006 年	《盲山》攝影：林良忠，導演：李楊。坎城競賽影片，斯洛華克國際電影節最佳影片獎。

2007 年	《復活的三葉蟲》攝影：林良忠，導演：檀冰。
	《堅強的小船》攝影：林良忠，：彭小蓮。Hollywood 國際電影節最佳外語影片獎。
2008 年	《米香》攝影：林良忠，導演：白海濱。金馬獎及多倫多國際電影節參賽片。
	《我們天上見》攝影：林良忠，導演：蔣雯麗。釜山電影節觀眾票選最佳影片獎，中華人民共和國金獎兒童童影片獎，中華人民共和國華表獎兒童影片獎。
2009 年	《追愛》攝影：林良忠，導演：劉怡明。夏威夷國際電影節參賽。
2011 年	《阿米走步》攝影：林良忠，導演：亞妮。
2012 年	臺灣藝術大學電影系客座副教授。
	中國銀聯卡廣告，攝影：林良忠，導演：郭大維。
	Lenovo 電腦廣告，攝影：林良忠，導演：郭大維。

大陸女博士導演彭小蓮，對林良忠的攝影非常欣賞，她說林良忠來拍戲還自帶了一批先進的攝影設備，並不向攝製組收取分文租金。在拍片過程中，林良忠嘗試了一些新的攝影方法，例如拍《犬殺》時，根據劇情多次出現狗的主觀視角，通過動物的眼睛來展示人物的行為動作。林良忠為此專門設計了一架小型攝影機，拍攝時由他手提攝影機沿著狗行動的路線移動，由此模擬出狗的視角。

這裡轉載一段上海文匯電影時報刊登彭小蓮的專訪：

> 彭小蓮對林良忠的攝影技巧贊賞有加。她說：「臺灣來的林良忠是唯一的一個引導我們用狗視角讓觀眾自己去看這個世界的人。林良忠對於影片，無論是矛盾衝突，還是人物關

係，首先是從視覺上考慮。我為什麼要與他合作？不僅僅是
他的攝影技術，拍出來的畫面特別漂亮，這一點內地許多攝
影師都能做到。但是我們還有合作的默契，我們在美國學習
的時候，學校裡讓學生從錄音、攝影、導演、編劇全部學一
遍，學到最後才由自己決定是當攝影還是當導演，這樣訓練
出來的人就比較全面。」然而，導演和攝影師難免會對鏡頭
語言有不同的意見，彭小蓮和林良忠是如何配合的呢。彭小
蓮說：「我與他的合作就像打乒乓球，一板過去，一板過來。
我如果一味拾球也會發急的，他一味拾球我也不高興去打，
我們配合得很好，在美國畢業後，我和他拍過一部戲，做他
的攝影助理，我們也就是這樣認識的」。

　　林良忠對上影廠的工作人員很讚賞，尤其是燈光，是他從影以
來，最具專業水平的隊伍。

　　林良忠在 2004 年 12 月臺灣攝影師學會出版的〈電影攝影會訊〉
第 16 期，發表過一篇〈《我愛貝克漢》影片拍攝記〉，特別介紹該
片燈光師是著名的攝影師兼燈光師 Lou Bogue Shep Perton。Lou 說
他去年剛拍完的電影《吸血鬼之影》獲得了奧斯卡與獨立製片的雙
重最佳攝影提名。這次居然肯和林良忠合作，他感到榮幸，也學到
很多。每次打燈前，Lou 一定會到攝影機後面檢查，確定感光對了，
才和林良忠討論如何進行，他的絕活是大白天燈籠高高掛，提供大
面積的柔光和細微的燈光，在表演區演員和攝影機皆可靈活自由運
動。使用穩定攝影機拍攝時，Lou 用小型燈具裝燈架上，再從泡沫
板將光反射到演員面孔上。林良忠在拍彭小蓮導的《假裝沒感覺》
便用了 Lou 的泡沫板，營造出柔和漂亮的自然光。

林贊庭攝影作品年表

1930 年 3 月 22 日生，臺灣省臺中縣豐原神岡鄉人

出品年	片名	導演	演員	色彩	語言	備註
●攝影						
1957	愛情十字路	呂訴上	陳秀香、林惠珊、林麗絲、林仙兒	黑白	臺語	
	誰的罪惡	李泉溪	陳劍平、陳淑芳、施月娘、張武傑	黑白	臺語	
	赤崁樓之戀	李泉溪 石 虹 鄭東山	呂燕芬、吳秋蘭、鄭政雄、杜玉琴	黑白	臺語	
1958	誰的罪惡（續集）	李泉溪	陳淑芳、施月娘、陳劍平、張福財	黑白	臺語	
	黃昏再會	李泉溪	李蕾、古月、素貞、陳界花	黑白	臺語	
	誰的罪惡（完結篇）	李泉溪	陳淑芳、施月娘、陳劍平、許文英	黑白	臺語	
1962	薛剛大鬧花燈	李泉溪	小白光、小秀鳳、月春鶯、林甘桂	黑白	臺語	
	無你我會死	李泉溪	杜玉琴、張麗娜、傅清華	黑白	臺語	
	盤古開天	洪信德	小白光、月春鶯、林桂甘、辱斗	黑白	臺語	
	狄青大戰八寶公主	李泉溪	小秀鳳、小白光、月春鶯	黑白	臺語	又名：狄青大戰賽花女
	五虎平南	李泉溪	小白光、月春鶯、小秀鳳、林桂甘	黑白	臺語	
	姜子牙下山	李泉溪	小明明、柯玉枝、許成邦、楊長江	黑白	臺語	

1963	怪紳士	桂治洪 吳蒼富 桂治夏	矮仔財、白蘭、 陳揚、康明	黑白	臺語	
	未卜先知	梁哲夫	矮仔財、戽斗、 歐雲龍、玲玲	黑白	臺語	
	最歡喜的一日	蔡秋林	張金塗、戽斗、 矮仔財、鄭小芬	黑白	臺語	
1964	乞丐王子	李泉溪	楊長江、周萬生、 蘇金龍、林桂甘	黑白	臺語	
	戀愛風	李泉溪	白蘭、陳揚、 康明、楊長江	黑白	臺語	
	天字第一號	張　英	白虹、柳青、 柯俊雄、田清	黑白	臺語	
	意難忘	吳飛劍	馬沙、黃三元、 洪第七、莊明珠	黑白	臺語	
	七仙女 （完結篇）	梁哲夫	柳青、張小燕、 林璣、李冠章	黑白	國語	
	祝你幸福	李泉溪	洪一峰、瑪莉、 矮冬瓜、白金蘭	黑白	臺語	
	七仙女（續集）	梁哲夫	柳青、張小燕、 林璣、李冠章	黑白	國語	
	誰是犯罪者	徐守仁	何玉華、石軍、 山林、玲玲	黑白	臺語	
	離別月臺票	吳飛劍	金玫、石軍、 陳財興、英英	黑白	臺語	
	孤女凌波	金超白	小燕、小娟、 何玉華、陳劍平	黑白	國／ 臺語	
	夕陽西下	林福地	張清清、陽明	彩色	國語	
	天下一大笑	徐守仁	康丁、王哥、 何玉華、石軍	黑白	臺語	

1965	新婚大血案	王　引	王引、莫愁、劉維斌、楊群	彩色	國語	
	琉球之戀	林福地	張清清、丁香、陽明、金塗	彩色	國語	
	南國雨夜花	徐守仁	柯俊雄、張清清、易原、施月娘	黑白	臺語	
	菟絲花	張曾澤	汪玲、楊群、朱牧、劉維斌	彩色	國語	
	博多夜船	林福地	金玫、陽明、丁香、周遊	黑白	臺語	又名：寶島夜船
	流浪漢	吳飛劍	石軍、陳雲卿、白蓉劉、江海	黑白	臺語	又名：情情情
	雙面情人	辛　奇	陽明、奇峰、陳雲卿、金蘭	黑白	臺語	
	哀愁的火車站	徐守仁	陽明、金蘭	黑白	臺語	
	霧夜的燈塔	徐守仁	石軍、張清清、陳雲卿、楊秀美	黑白	臺語	
	難忘街路燈	徐守仁	張清清、陽明、奇峰、林琳	黑白	臺語	
	故鄉聯絡船	辛　奇	張清清、陽明、奇峰、易原	黑白	臺語	
	地獄新娘	辛　奇	金玫、柯俊雄、柳青、歐威	黑白	臺語	
	後街人生	辛　奇	陽明、柳青、奇峰、周萬生	黑白	臺語	
1966	花落誰家	王　引	歸亞蕾、劉華、陳瑛、武家麒	彩色	國語	

	還我河山	李　嘉 李　行 白景瑞	葛香亭、唐寶雲、 魏蘇、王戎	彩色	國語	1. 李嘉— 　華慧英 2. 李行— 　賴成英 3. 白景瑞— 　林贊庭
	養豬人家	田　清	陳秋燕、石松、 矮仔財	黑白	臺語	
1967	寂寞的十七歲	白景瑞	唐寶雲、柯俊雄、 李湘、文逸民	彩色	國語	獲第六屆金 馬獎最佳彩 色攝影及最 佳攝影技術 特別獎
	最後命令	康範九	王豪、申榮鈞、 朴魯直	彩色	國語	
	第六個夢	白景瑞	唐寶雲、柯俊雄、 魏蘇、張琦玉	彩色	國語	
	普士遍	徐守仁	金玫、陽明、 戽斗、邱罔舍	黑白	臺語	
1968	一代劍王	郭南宏	上官靈鳳、田鵬、 楊夢華、江南	彩色	國語	
	鬼見愁	郭南宏	江彬、張清清	彩色	國語	
1969	新娘與我	白景瑞	甄珍、王戎、 魏蘇、金石	彩色	國語	
	今天不回家	白景瑞	甄珍、武家麒、 紫茵	彩色	國語	

1970	喜怒哀樂 （四段故事）	白景瑞 胡金銓 李　行 李翰祥	葛香亭、楊群、 江青、李麗華	彩色	國語	1. 白景瑞— 　林贊庭 2. 胡金銓— 　陳清渠 3. 李　行— 　賴成英 4. 李翰祥— 　陳榮樹
	狐鬼嬉春	薛　群	邢慧、陳鴻烈	彩色	國語	
	大情人	井　洪	楊群、李璇、 恬妮、江彬	彩色	國語	與林鴻鐘合攝
1971	雲山夢回	郭南宏	田鵬、田明、 丁強、韓湘琴	彩色	國語	
1972	童子功	郭南宏	凌波、凌雲、 魯平、高鳴	彩色	國語	與中條伸太 郎合攝
	心蘭的故事	宋存壽	柯俊雄、苗可秀、 武家麒、常楓	彩色	國語	
	識途老馬	梁哲夫	岳陽、甄珍、 韓甦、張冰玉	彩色	國語	
	忍	楊　群	楊群、嘉凌、 李虹、蔣光超	彩色	國語	
1973	愛的天地	劉家昌	翁倩玉、李久壽、 魏蘇	彩色	國語	獲第十一屆 金馬獎最佳 彩色影片攝 影獎
	一家人	劉家昌	唐寶雲、歸亞蕾、 湯蘭花、魏蘇	彩色	國語	
1974	雲河	劉家昌	林青霞、裝煙良、 甄妮、谷名倫	彩色	國語	
	早晨再見	俞鳳至	王釧如、楊群、 依達、金晶	彩色	國語	

	純純的愛	劉家昌	秦祥林、林青霞、金川、魏甦	彩色	國語	
	十七、十七、十八	劉家昌	康家珍、恬妞、谷名倫、張文嘉	彩色	國語	
	雪花片片	劉家昌	秦祥林、湯蘭花、胡錦、張冲	彩色	國語	獲第二十屆亞洲影展最佳彩色攝影獎
1975	一簾幽夢	白景瑞	甄珍、秦祥林、汪萍、謝賢	彩色	國語	
	少女的祈禱	劉家昌	岳陽、胡錦、谷名倫、康家珍	彩色	國語	
	煙雨	劉家昌	林青霞、秦祥林、翁倩玉、谷名倫	彩色	國語	
	鄉下畢業生	陳耀圻	劉尚謙、夏玲玲、金霏、江明	彩色	國語	
	梅花	劉家昌	柯俊雄、張艾嘉、谷名倫、恬妞	彩色	國語	與林鴻鐘合攝，獲第十三屆金馬獎最佳攝影獎
	愛情長跑	陳耀圻	林青霞、鄧光榮、劉尚謙、夏玲玲	彩色	國語	
	小女兒的心願	劉家昌	魏甦、徐康泰、劉秦雨、高怡文	彩色	國語	
1976	秋歌	白景瑞	林青霞、秦祥林、夏玲玲、石峰	彩色	國語	
	楓葉情	白景瑞	林青霞、鄧光榮、陳莎莉、藍毓莉	彩色	國語	
	田園	劉家昌	陳美齡、徐康泰、劉秦雨、谷音	彩色	國語	
	新生	劉家昌	陳依齡、劉家昌、徐康泰	彩色	國語	

	追求追球	陳耀圻	林青霞、秦祥林、藍毓莉、梁修身	彩色	國語	
	秋纏	王寧生	胡茵夢、鐵夢秋、盧碧雲、張艾嘉	彩色	國語	
	蝴蝶谷	徐進良	林鳳嬌、王釧如、鄧美芳、劉尚謙	彩色	國語	
	森林之虎	張佩成	楊傳廣、唐心、胡茵茵、楊夢華	彩色	國語	
1977	異鄉夢	白景瑞	林青霞、秦祥林	彩色	國語	
	真真的愛	劉維斌	甄珍、秦漢、胡茵夢、盧碧雲	彩色	國語	
	秋詩篇篇	劉家昌	甄珍、胡茵夢、柯俊雄	彩色	國語	
	不要在街上吻我	白景瑞	秦祥林、夏玲玲、露貝莎、張沖	彩色	國語	原名：留學生
	新紅樓夢	金 漢	李麗華、凌波、李菁、周芝明	彩色	國語	
	閃亮的日子	劉維斌	劉文正、張艾嘉、王正華	彩色	國語	
1978	黃埔軍魂	劉家昌	甄珍、柯俊雄、谷名倫、向華強	彩色	國語	
	愛在夕陽下	李泉溪	謝玲玲、劉尚謙、盧碧雲、郎雄	彩色	國語	
1979	釋迦牟尼	徐大鈞（徐守仁）	唐威、苗可秀、趙雷、武家麒	彩色	國語	
1980	一對傻鳥	白景瑞	譚詠麟、陳秋霞、歸亞蕾、秦漢	彩色	國語	
1981	皇天后土	白景瑞	秦祥林、曹健、柯俊雄、胡慧中	彩色	國語	
	愛你入骨	岳陽（岳千峰）	秦漢、張盈真、賀田裕子、寶田明	彩色	國語	

1982	鞦韆上的小精靈	宋福臨	劉延方、胡慧中、胡家瑋、崔福生	彩色	國語	
	百分滿點	王　童	許不了、方正、胡冠珍、林在培	彩色	國語	
	人肉戰車	王銘燦	柯俊雄、李小飛、龍君兒、林小樓	彩色	國語	
	御劍伏魔	方　豪	井莉、孟飛、夏玲玲、谷峰	彩色	國語	
1983	電梯	江浪平	楊惠珊、雲中岳、伍楓、韓甦	彩色	國語	
	油麻菜籽	萬　仁	柯一正、陳秋燕、李淑蘋、賴德南	彩色	國語	
	鄉土的呼喚	謝登標	李小飛、楊書聖、陳國鈞、莊麗	彩色	國語	
1984	金大班的最後一夜	白景瑞	姚煒、慕思成、歐陽龍	彩色	國語	
1985	孤戀花	林清介	陽明、陸小芬、柯俊雄	彩色	國語	
	超級市民	萬　仁	李志奇、蘇明明、阿西、林秀玲	彩色	國語	與林鴻鐘合攝
	校園檔案	林清介	李志奇、蕭紅梅、蘇翠玉、王宇	彩色	國語	
1985	兩隻老虎	吳宇森	徐克、泰迪羅賓、潘迎紫、小彬彬	彩色	國語	
1987	失蹤人口	林清介	張純芳、谷峰、孫亞東、文帥	彩色	國語	
	惜別海岸	萬　仁	袁潔瑩、游安順、王宇、徐樂眉	彩色	國語	
1988	隔壁班的男生	林清介	葉全真、尉庭歡、原森、顧寶明	彩色	國語	
	老科的最後一個秋天	李祐寧	孫越、谷峰、林在培、李黛玲	彩色	國語	

	天下第一班	林清介	原森、朱鳳崗、鄭平君、蔡佳宏	彩色	國語	
1990	花心撞到鬼	高麗津	蕭紅梅、倪淑君、游安順、王美雪	彩色	國語	
1991	燒郎紅	葉鴻偉 李　嘉	張世、王渝文、石雋、張佩芬	彩色	國語	

●攝影指導

1969	劍王之王	郭南宏	楊群、張清清、盧碧雲、魏甦	彩色	國語	攝影：黃瑞璋
	絕代鏢王	郭南宏	張清清、江南、楊群、李芷麟	彩色	國語	攝影：黃瑞璋
1970	老爺酒店	白景瑞	甄珍、柯俊雄、丁強、王宇	彩色	國語	
	再見阿郎	白景瑞	柯俊雄、張美瑤、韓甦、陶述	彩色	國語	
	家在臺北	白景瑞	歸亞蕾、柯俊雄、李湘、江明	彩色	國語	
1972	兩個醜陋的男人	白景瑞	劉家昌、岳陽、藍毓莉、丁強	彩色	國語	又名：引誘
1973	分秒必爭	張佩成	甄珍、向華強	彩色	國語	
1974	我父我夫我子	白景瑞	凌波、柯俊雄、江明、崔福生	彩色	國語	
1975	女朋友	白景瑞	林青霞、蕭芳芳、秦祥林、江彬、石峰	彩色	國語	獲第十二屆金馬獎最佳彩色影片攝影獎
1976	愛情、文憑、牛仔褲	劉維斌	林鳳嬌、恬妞、劉文正	彩色	國語	
1977	愛情大進擊	王時政	林鳳嬌、秦漢、胡茵夢、谷名倫	彩色	國語	
	人在天涯	白景瑞	秦祥林、胡茵夢、夏玲玲、馬永霖	彩色	國語	

	異鄉夢	白景瑞	林青霞、秦祥林	彩色	國語	
	真真的愛	劉維斌	甄珍、胡茵夢、秦漢	彩色	國語	
1983	大輪迴（三段故事）	胡金銓 李　行 白景瑞	石雋、彭雪芬、姜厚任、曹健	彩色	國語	1. 胡金銓—周業興 2. 李行—林贊庭 3. 白景瑞—林贊庭
	昨夜之燈	劉立立	鄭少秋、陳玉蓮、費翔、劉藍溪	彩色	國語	攝影：林振聲
●製片						
1981	大日本帝國	舛田利雄		彩色	日語	東映映畫株式會社臺灣外景製片
1983	女衒	今村昌平		彩色	日語	今村映畫製作會社臺灣外景製片
1985-95	TOYOTA 汽車	清水俊一		彩色		廣告片，日本電通臺灣外景製片
2002	HONDA CRV 汽車	花井造雄		彩色		廣告片，日本電通臺灣外景製片

對台灣電影事業貢獻卓越的片商張雨田。

張雨田（左）獲頒第二十二屆優良商人獎。

發行日片培養國片大師

張雨田

臺灣日片進口，從 1950 到 1990 分幾個階段、進口辦法，幾乎幾年一小變，十年一大變，但在 1980 年以前，都可算是前期因為都在配額方式下變動實施，1980 年到 1989 年卻是無配額的專案進口，算後期，起因於 1980 年金馬獎國際影展首次有日片參加觀摩，造成空前轟動，金馬獎意外獲得大筆經費資助，片商張雨田鼓動日本五大公司老闆組團參加金馬獎，面見當年新聞局長宋楚瑜，要求恢復日片進口，幾經談判，才決定試辦專案進口一次。啟開後期日片進口的機會。

張雨田在前期日片進口期間也是開拓者之一，但他爭取到松竹公司和新東寶的影片進口權利後，都交由他人發行，不如後期進口日片，是他一手策劃促成到發行，都是他一手包辦，因此將他列為後期日片進口的經營者，較為恰當。

以日片對國片的貢獻來說，前期日片進口，除中日合作拍片，日方有代培養臺灣電影人才的條件外，真正經營日片的得利者，可說都屬私人公司和有關官員，後期日片進口的利益，卻完全透明化歸公，造福整個國片事業，這也可說是雨田對臺灣影業的貢獻，雖然他私人也得利，那只是他付出智慧和財力、人力應得的報償，為臺灣影業爭名遂利建立了一個典範。

張雨田是青島人，生於 1923 年 10 月 17 日，抗戰末期，他參加知識青年從軍，列入 205 師，是後備遠征軍，軍官多會講日語。

1946 年抗日戰爭勝利，日本投降，在美軍佔領控制下的東京，設有盟軍總部，中華民國也是同盟國之一，因此在東京盟軍總部也有象徵性的代表團，麥克阿瑟原擬瓜分日本列島，同盟國成員各佔一區，205 師奉命派駐日本四國列島是中華民國佔領區，全師官兵已打過防疫針，就在出發前夕，突奉盟軍總部電報取消赴日，因為

總司令麥克阿瑟接受日本陳情，請求勿讓蘇聯佔據北海道，美軍也
防備蘇聯戰後勢力擴大，為求公平起見，決定全部佔領軍撤消，扶
植日本保持天皇制度恢復建國。205 師本是學生兵，既不去日本，
就奉令解散，讓學生退伍，繼續學業。張雨田乘便赴日深造，進早
稻田大學。1950 年臺灣有限度恢復日片進口，張雨田認為是創業
好機會，返臺與陳長興合作，創辦大東影業公司，他利用日本關係，
進口第一部日片，用三千美元買來的反共日片《血債》，東寶出品
《歸國》、《曉之脫走》等片。由大東陳長興發行，之後，張雨田與
田申（孔志明）及幕後內政部長王德傳等官方人士合資辦中國影劇
公司，準備拍片，公開徵求劇本，創辦影劇世界雜誌，企圖心很大。
經營第一部片，與吳錫洋聯合發行《美日警匪戰東京》，還籌劃中
美合作拍片，因資力不足，人才缺乏，暫時擱淺。次年中國影劇公
司改組為中國電影企業公司，拉曾任電影檢查處長的杜桐蓀加入，
擔任董事長，利用他和中央的人脈關係良好，經營日片發行方便。
張雨田在東京爭取到新東寶臺灣代理權，交由杜桐蓀簽約代理，次
年松竹公司的代理權也移由中國經營，有兩家日本公司代理權在
手，聲勢浩大。日本第一部彩色片，松竹公司出品的《歸鄉》也是
雨田經手買到，這時中國電影公司的股東中，已增加經營進出口貿
易的薩門洋行也加入，由薩門洋行名義進口，於 1952 年 7 月 21
日在臺北推出首映，一度改名《天涯若比鄰》，結果還是用《歸鄉》。
該片大庭秀雄導演，木暮實千代主演，根據日本藝術學院文學獎小
說改編，是一部反軍閥侵略的文藝片，格調高，評價很高，缺少基
層觀眾，票房並不理想。

　　當時張雨田在日本買到八部日本片，包括《上海歸來的莉露》、
《三百六十五夜》、《夏威夷之戀》、《上海之夜》等等有多部李香蘭

主演影片，因為日片進口有限制，每月只准進口兩部，依影片到海關的先後為序，由於排隊影片多，先映兩部片後，其餘影片又要等半年時間，後來松竹公司代理權由東北留日學生許承檳拿到，他有良好官方背景，又是張膺九親戚，要求分家。中國電影公司又改組，由張膺九和杜桐蓀經營，張雨田和孔志明（田申）退出，另組中華電影公司。1951 年張雨田應邵氏父子公司之聘，為邵氏駐東京代表，有了固定工作，張雨田攜眷赴東京上任，中華公司留給孔志明個人經營。

張雨田在擔任邵氏公司駐日代表期間，是他這一生經營電影，由外行變內行的進修成長期，因為他要和日本各大公司部長級以上高級職員打交道，還要選片，都要搬出一套專業理論，最要緊，不能講外行話。沒有受過專業訓練，也沒有多少實務經驗的張雨田，只有默默的惡補，好在他做事思慮週密，日文好，日本映聯資料豐富，只要肯用功，有看不完的書刊和資訊。香港邵氏公司改組，邵逸夫當家，張雨田仍是代表，邵逸夫、鄒文懷、邵維英等更都是電影發行老行家。很謙虛的張雨田，能和這些老行家相處，也學到不少中外影片發行知識，四年的磨練電影專業知識成長不少，張雨田眼界大開，等於進修四年，他了解臺灣電影市場與香港、東南亞市場的不同。也了解什麼片子最能吸引那類觀眾，學到獨立經營的能力。

1957 年，張雨田由日本返國，決定獨資成立中國育樂公司，由於資本少，決定從重新發行舊片《宮本武藏》（三部）為起點，他看準這些經典舊片，做三四輪，仍可大賣，每部片以 500 美元向蔡東華買舊片新拷貝，全省放映後，每部片都可賺 4-5 倍，公司基礎奠定，作長遠打算。

　　這時主管電影的文化局，是教育部所屬三級機構，局長王洪鈞是學者型官員，執法很嚴，曾在中央日報主筆任內，與影評人老沙（鄭炳森）關係很好，又是政大教授，筆者和老沙合辦雜誌，關係也很好，張雨田請我邀哈公、老沙、魯稚子、劉藝合組中國電影文學出版社，各人以著作權投資，大家都是股東，資金由張雨田墊付，當時臺灣電影專業書出版非常困難而稀少，能有商人支持，大家都樂於參加，而且張雨田談吐不凡，不像一般片商，他和我們結交、出書的目的，是要提升自己從小片商變成文化人，便於在王洪鈞面前說話。從這一點就可見他思慮之週密、深謀遠慮，這是他做電影生意與眾不同的高招。

　　果然，我們出版社成立半年內，第一批電影叢書出版，有老沙《電影的裸變》、哈公《電影藝術論》、劉藝《電影臨場錄》、魯稚子《藝術電影導演論》、張雨田《中國電影事業論》、黃仁《中外名導演集》，這在當時臺北出版界固然是創舉，在電影界也是空前盛事，尤其張雨田由片商變成了文化人，又是老沙合夥人，王洪鈞對他另眼相看，很多電影政策向他請教，尤其日片方面，張雨田的意見更受重視。舊曆年（春節），王洪鈞曾到張雨田家拜年，主管官到商人家拜年，電影界傳為奇譚，當然張雨田的影片，到電影處檢查，也會受到禮遇，臺北的文化界，新聞界都對張雨田刮目相看。

　　這時美國影星克林伊士威特將黑澤明的《大鏢客》（用心棒）改編拍成義大利西部片《荒野大鏢客》，因為事前未得到黑澤明的授權，變成海盜版，要吃官司，克林伊士威特為彌補黑澤明損失，將遠東日本及臺港版權送給黑澤明作補償，張雨田以低廉版權費，向東寶買到該片臺灣發行版權，不料該片在臺灣上映大賣，勝過許多大片收入，使張雨田一躍為大片商，以大買主姿態，親自到羅馬

買片，放出風聲，要買多部義大利片版權，張雨田是第一個到羅馬買片的東亞片商，當然義大利製片人紛紛上門，送上資料，張雨田一口氣大手筆訂了 6 部片，使義大利人大為驚奇，以往片商買片都只一部兩部，張雨田不但出手大而且有眼光，這批片中有許多名片，賺了不少錢。

張雨田認為做電影生意，不能只做發行，插足製片，除拍臺語片外，1965 年投資李行導《貞節牌坊》，以上一代傳統觀念的愚昧，造成下一代真誠相戀的悲劇，李行大膽嘗試新手法，發揮映像的語言。造成震撼人心的劇力，尤其小寡婦思春的描寫性的飢渴、愛的掙扎，在當年的國片中十分少見，張雨田追加預算，讓李行盡情發揮，結果賠錢，資方無怨無悔，李行為感激張雨田的支持，將一張《貞節牌坊》海灘拍片工作照放大釘在牆上，作自我警惕，後來出版「李行從影 50 年」，該楨工作照作為出書的扉頁。

張雨田投資拍國片，對國片貢獻最大的是《玉卿嫂》，他請李行負責製片，提拔張毅導演，楊惠珊主演，白先勇的原著，這可說是促成國片兩代合作的黃金組合。該片雖不是張雨田個人投資，但他主導製片，本來另兩位投資者發現超出預算，就想半途而毀，幸張雨田有遠見說服他們做半輩子電影生意，為何不給電影界留下一點成績，果然該片不只培養了電影界的最佳拍檔——張毅和楊惠珊，也為臺灣影史留下一部傑出的佳作，即使賠點錢也值得。只可惜當時有人拆散這樣的黃金搭檔，張毅、楊惠珊咬緊牙根改行，熬了多年終於成為國際知名琉璃藝術家。因禍得福改行成功，但電影界少了這對搭檔，損失有多大？

這時金馬獎每年舉辦國際影片觀摩展，啟開日片進口有機可乘，張雨田認為先從觀摩片著手必可走出日片之路，說服日本人，

1980 年金馬獎國際觀摩影展，首次進口四部日片作觀摩，這四部日片：東寶熊井啟導演的《望鄉》、松竹野村芳太郎導演的《砂之器》、日活武田一成導演的《老師的成績單》、東映舛田利雄導演的《二〇三高地》，造成空前轟動，一票難求，中南部有人包遊覽車到臺北看電影，從此金馬獎的觀摩片，日片成為主要項目，使金馬獎每年都有一筆固定大收入。

1981 金馬獎觀摩日片有：四年三班（日活）、聯合艦隊覆亡記（東寶）、鴛鴦傘（松竹）、魔界轉生（東映）。

1982 年金馬獎國際影片觀摩展日本片觀摩，情況仍相當好，選的日片水準也很高，計有：降旗康男導演的《驛》東寶出品、澤井信一郎導演的《野菊之墓》東映出品、山田洋次導演的《遠山的呼喚》松竹出品、武田一誠導演的《媽咪，生日快樂》日活出品。

賣座盛況雖不如 1980 和 1981 年的場場客滿，但仍然比其他國家影片賣得好，但已有盜版錄影帶進口，比較賣座的日片和連續劇，幾乎都有人從空中旅客的口袋裡帶進來臺。

當時柯俊雄導演的《我的爺爺》，因要參加亞洲影展，被人檢舉內容抄襲走私進口的日片錄影帶《恍惚的人》，只有一小段情節不同，可見臺灣的日片進口，幾乎沒有真止停過。

1984 年第一次試辦專案進口日片四部

張雨田放長線釣大魚的計劃逐步實現。1984.1.4 行政院新聞局在禁止日片進口十年後（1973 年中日斷交，日片禁止進口）會商亞東關係協會以及各有關單位後，電處蔣倬民處長宣佈，今年以有

限度的專案處理方式進口四部日片，作為試探，對開放日片問題尚未考慮，不具延續性。

這四部日片進口的原則，經過多次與日方的談判後，其處理方式決定如下：

1. 將進口「日本映畫製作者聯盟」選送參加民國 69 年（1980）電影金馬獎的四部影片：熊井啟導演的《望鄉》、野村芳太郎導演的《砂之器》、武田一成導演的《老師的成績單》及舛田利雄導演的《二〇三高地》。每部影片以三個拷貝為限。《二〇三高地》因輿論界反對軍國主義，最後改換《魔界轉生》替代上映。

2. 四部影片將由日本映畫製作者聯盟或影片出品公司委託我國依法設立之公司代辦發行事務。

3. 每部影片於領取准演執照前，一次捐獻新臺幣 3 百萬元，供「獎勵製作優良國片融資方案」之用，至於用途則由該方案執行小組決定。

4. 日本映畫製作者聯盟需在日本東京、大阪等地協助我國舉辦「中華民國電影節」。

這四項處理原則業經亞東關係協會東京辦事處代表馬樹禮與「日本映畫製作者聯盟」會長岡田茂書面同意。

四部日片專案進口發行協議書正式簽訂

1984.5.9 中日雙方代表簽訂四部日片專案進口發行協議書同意在我國發行收入，日方佔 80%，我方佔 20%。

　　合約由我方代表片商公會理事長周信雄及日方代表東寶國際部長菊池雅樹簽，融資小組主任委員明驥為見證人。這項協議書將送呈行政院新聞局備案，然後再由日方指定一家發行公司，和我方指定的中影公司，共同申請進口准演證明。

　　根據中日雙方簽署的合約書中言明：影片收益日方佔80%，但必須負擔一切費用和稅金，同時要捐贈新臺幣3百萬元予中華民國電影事業發展基金會充作融資基金。

　　另外，四部日片不得同日在臺北、高雄、臺南、嘉義、臺中、新竹、基隆、屏東等八大都市上演兩部首輪日片，以免影響國片的正常發行。

　　融資小組主任委員明驥強調，無論日方指定哪一家公司擔任發行工作，融資小組都會指派三人作為監督日片的發行收入。

　　9.26專案進口日片正式上映時，由日本映畫聯盟會長岡田茂、東寶株式會社社會長松岡功、東映會社國外部部長福中修、東寶國外部部長菊池雅樹和《望鄉》女主角栗原小卷組成的五人代表團專程來臺，答謝我政府允許日片專案進口。《望鄉》於27日在臺上映。

　　這次專案進口日片，新聞局是大贏家，日方協助的第一屆「中華民國臺灣電影展」於1985年2月23日至3月8日在日本東京及大阪舉行，展出影片有萬仁導演的《油麻菜籽》、張佩成導演的《小逃犯》、王童導演的《看海的日子》、張毅導演的《玉卿嫂》、李祐寧導演的《老莫的第二個春天》、陳坤厚導演的《小畢的故事》等六部。參展影片的導演、編劇及主要演員組成25人的代表團，赴日參加相關活動。

　　1985年正式實施第一波專案進口日片，第一部《望鄉》在全臺灣上映後片方的總收3,900萬元，除定捐出300萬元外，再扣除

發行開支，日方收入我方可分到 780 萬元，再捐作國片發展基金。中影監督發行，也分到不少錢，收獲最大的，可能是新聞局，面子、裡子都有，既收入兩千多萬元的國片輔導金，又在日本風風光光的辦「中華民國臺灣電影展」，在外交上等於給中共打了一記悶棍，而且新聞局副局長甘毓龍赴日主持影展，突破無邦交慣例，曾引起中共抗議，岡田茂早就擬好對策，允諾為中共辦一次同樣的中華人民共和國影片展，中共無話可說。新聞局長宋楚瑜則應邀參加東京影展，因未見報，中共並不知情。

　　1988 年第二波專案進口六部日片，張雨田高價 3000 萬元高標標了兩部，因成本太高，所謂智者千慮必有一失，無利可圖，收支打平，但電影基金會收入上億元作輔導金，可以說影片製作人共享日片利益，對國片生產大有助益。並決定 10 月中旬在日本舉辦「第2 屆中華民國電影節。」實際是 12 月 3 日起在東京新宿東映專屬戲院舉辦「第 2 屆臺灣電影展」。

　　1989 年 10 月 7 日新聞局電影處表示已同意臺北市片商公會建議，第三波專案進口的十部日片，每部原需繳交 3 百萬元的輔導金，因電影市場吹淡風，改為每部 150 萬元。這項收入將悉交中華民國電影事業發展基金會，作為輔導國片及發展我國電影事業之用。據悉，臺北市片商公會 14 日左右標售十部日片配額。

　　張雨田經營專案進口日片，懂得要讓政府有利，國片有利，自己才能有利，因此第一批專案進口日片，實際是由中國育樂公司發行，中影和電影基金會同享利益，這種作法，張雨田可說面面俱到，既賺錢，也為政府國家做事，等於為國片爭取上億的輔導金，在臺灣影史上，也是空前的創舉。

　　但是好景不長，第三波專案日片，將原來的每部日片要繳新臺幣 300 萬元國片輔導金降為 50 萬元輔導金，再減為 10 萬元，買日片者仍很冷落。

　　80 年代後半，日片在臺發行已無利可圖，已是明顯的事實。前兩年所以還有片商進口日片，是賭博心態，不死心、不信邪，反正發行日片、西片也同樣贏輸，機會只是一半一半，為何不拿日片搏一搏。

　　張雨田說：日片進口由他興起，也在他的手中結束。1994 年政府開放日片自由進口後，雖有人進口日片，但除了鬼片外，大多無利可圖。

　　日片所以降低成本，仍然怕虧本，甚至在日本創下空前大賣座紀錄的《天與地》和《敦煌》等鉅片，照樣在臺灣引不起片商的興趣，甚至花錢加配國語發音，賠得更慘。

　　在臺灣市場風光數十年的日片，會一落千丈，一敗塗地，原因有下列幾點：

一、對日片最不利的小耳朵，以往只有聽日語人士才會接收，現在不必聽懂日語，也不必加裝接收器，照樣可以欣賞到小耳朵的節目，原因是第四臺將日本衛星節目收錄後，加配中文字幕轉播，比盜錄影片方便又討好。由於小耳朵觀眾增加，去電影院的時間自然減少。這影響雖然並非針對日片，但以日片受影響最大。

二、正由於中年以上觀眾，都變居家的小耳朵觀眾，電影院觀眾的平均年齡更降低。這些新生代的觀眾，不但沒有「日本情結」，對日本的歷史背景更不了解，例如《天與地》的歷史背景，新生代的觀眾能了解的可能就很少。

三、近年來日本電影界，由於大公司大幅減產，不但大牌、老
　　牌的導演和明星不見，搞獨立製片的日本新生代影人，傑
　　出者也大不如前。

四、此地報章雜誌對日片資訊的缺乏，比之港片和歐美片的資
　　訊豐富，相差太多。年輕觀眾對日片完全陌生，怎會產生
　　欣賞興趣。90 年代金馬獎和亞太影展推出以往一票難求
　　的日片單元，居然落到票房最差，也可證明。

　一般片商很少對市場作詳細評估分析，盲目購片，自然落敗機
會也大。值得業者省思。

　90 年代初期日片仍依配額繳輔導金進口，1993 年配額增至 35
部，票房慘跌，對國片並無好壞影響，唯一受影響的，只是中日合
作拍片的困擾因素未減。

　日片在臺灣發行，90 年代還有一項最不利的因素，是無論
第四臺或錄影帶商，盜錄日片最安全。由於日片進口沒有完全開
放，有著作權和版權的日片商，採放任方式。在每片高標新臺幣
兩千萬元時既不願追究智慧財產權，現在更不會過問。因此，
在臺灣發行日片者，都要買日本尚未上映的新片。可是正由於
日本尚未上映的新片，缺少知名度，日片影迷更缺少非看不可
的吸引力。幾部知名度高的名片如《天與地》等等，臺灣錄影帶
和第四臺都映過好幾遍，因此電影院的生意難有好轉，是勢在
必然。

　1994 年新聞局宣佈日片取消限制進口，開放自由進口，但是
如黑澤明的《亂》和《影武者》等非日本投資的影片，版權在外國
人手中，便迄仍無法進口。對影迷是一項損失。

　　張雨田最大長處「肯讀書」，讀書範圍從電影人生到哲學思想都讀，不要說片商中這樣肯用功的鳳毛麟角，就是臺灣文化圈像張雨田這樣退休後仍讀書者，也不多見。

　　他的兩個兒子也很有成就，一個在上海擔任美商公司總經理，一個在新加坡也是擔任外商負責人。

國民黨的電影推手陳立夫（左）與羅學濂（右）合影。

首創全國國片競賽

陳立夫

一、電影巡迴施教車

　　最近逝世的國民黨元老陳立夫先生與乃兄陳果夫先生，都對中國電影有極重要的貢獻，可惜有關陳氏兄弟的傳記中，電影部份多半輕輕帶過，或語焉不詳。至於電影史書方面，大陸中共出版的「中國電影發展史」，固然對國民黨的電影人、電影事儘量封殺，臺灣出版的唯一「中華民國電影史」，大陸部份又多以大陸電影史書為藍本，補充不多，十分可惜。以致陳氏兄弟對中國電影的貢獻，多被遺忘，筆者從事電影史料收集研究五十多年，在此將兩兄弟的貢獻，分別寫出，以供有關人士參考。補正臺灣影史的缺失。

　　陳果夫對電影發生興趣，是在民國 22 年春，在報上看到義大利利用流動電影車作宣傳，寫信給黃仁霖，在江西剿共區，利用流動電影車宣傳新生活運動，黃仁霖在一週內就裝好兩輛電影巡迴車，運到江西巡迴施教，效果之好，出人意外。同年十月，陳果夫出任江蘇省主席，即命令教育廳裝置電影施教巡迴車，起初失敗，缺少教育影片。民國廿三年冬，陳果夫邀各民眾教育館編劇好手舉行會議，約定每人編一劇本，半年為期，陳果夫編《飲水衛生》劇，委託明星公司代拍。又續編《模範青年》、《富強之本》、《骨肉重逢》、《大德》等劇本，多拍成影片。

　　民國 25 年，陳果夫的巡迴電影施教車設計成功，大汽車上裝放映機、銀幕、收音機、留聲機，巡迴各地放收音機、留聲機，再放電影，頗得民眾好評。抗戰軍興，施教車撤退後方，沿途放電影，數年內車行數萬里，觀眾數百萬。

　　這時陳立夫由中宣部長轉任教育部長大力實施電影巡迴施教，購買教育影片及電影放映機，全國各省分區實施，經二年籌備與訓練，全國 24 省，六院轄市，共設 81 個巡迴放映區，抗戰爆發，產生很大宣傳效果。民國卅年成立中華教育電影製片廠，陳果夫擔任指導委員會主委，又編「移風易俗」和「生生不息」劇本。38 年教育部遷來臺灣時，仍帶來大批電化教育器材和教育影片，撥交教育所。

　　民國 34 年秋，抗日戰爭勝利前，陳果夫當時擔任中央財務委員主任委員，中國農民銀行董事長，中央合作金庫理事長，有鑑於戰後全國農村凋廠，農民流離失所，農村復興為當務之急。復興農村又必須從農業教育著手，要實施農業教育，最好設農業教育電影製片廠，專業生產農業教育片。務期業農業生產科學化、農業經營合作化、農民生活現代化，是陳果夫的一生最大的夢想。他邀專家學者會商設廠計劃，於十月初簽請總裁批准，先由農民銀行撥款，向中央銀行結匯兩百萬美元，向美國採購電影器材與設備，有人傳說是陳果夫利用賣戰時汽油桶的收入建農教片廠。

二、遠東最大片廠

　　民國 35 年，政府還都南京。陳果夫召開農業教育電影公司首次董事會、常務董事陳果夫，張道藩、馬超俊、谷正綱、謝然之。推陳果夫為董事長。竺芝珊為監察人，著手招商興建遠東最大片廠。

　　陳果夫不但尊重專家，也注重培養專家，他選派名攝影師王士珍，卡通繪畫名手萬超塵，導演孫瑜及錄音師鄭伯璋等六人，於民國 34 年 5 月經印度赴好萊塢實習兩年，由美國攝影師學會華裔攝

影師黃宗霑安排，王士珍在雷電華學得美國最新彩色攝影技術，並成為美國攝影學會第一位中國會員。陳果夫並聘請曾任金陵大學影音系主任的孫明經，講師段天煌，原任中教廠長李清悚，電影技術工程專家李希賢，分別在上海南京展開籌備。

另一方面，陳果夫在美國也找到華裔名作家邵洵美（曾與美國女作家項美麗同居），中央信託局經理程遠帆協助採購。曾任中國航空公司經理李吉辰到南京接任農教公司經理，李妻是美國納爾遜家屬成員，納爾遜是美國戰時生產局局長，到過重慶，在美國很有勢力。由於李吉辰關係，農教曾與美國米高梅公司簽約，每年遠東發行拷貝，委託農教洗印，是一筆大生意。負責洗印的是好萊塢洗印專家胡福源，他是農教廠長，他曾在美國華納公司服務。

三、建立臺灣電影基礎

陳果夫建築農教片廠，企圖心很大，希望成為遠東第一影城，在南京孫中山總理陵園管理處撥借孝陵衛山麓地六百六十畝土地，當時可算遠東最大片廠。李吉辰邀請好萊塢米高梅、華納、亞爾西愛、西電、拜而好、美契爾等公司派工程專家到南京，會商審議興建草圖，由陶馥記營造廠承建，第一期先建影棚四座，技術館一所，配音試片所，佈景道具製造廠，洗印廠管理大樓可惜民國38 年興建一半，時局逆轉，將運到海關價值一百五十萬美元的電影器材轉運臺灣，在臺中重建片廠，奠定臺灣電影基礎。同時設電影技術人員訓練班，由廠長胡福源講授電影技術理論知識，副廠長王士珍作實務實習指導，培養了攝影師華慧英、賴成英、林贊庭等。剪輯師陳洪民，錄音師洪瑞庭等專業人才。

四、教育電影協會

在中國電影史上，規模最大的電影團體——中國教育電影協會，就是陳立夫先生一手全力促成的，於民國 21 年（1932）7 月 8 日在南京教育部舉行成立大會，選出褚民誼、陳立夫、段錫朋、錢昌照、彭百川、郭有守、羅家倫、曾仲鳴、高蔭祖、張道藩、徐悲鴻、楊君勱、李昌熙、謝壽康、田漢、洪深、方法、陳泮藻、吳研因、歐陽予倩、楊銓等二十一人為執行委員，鍾靈秀、宗白華、陳石珍、顧樹森、羅明佑、鄭正秋、孫瑜等七人為候補執行委員。蔡元培、李石曾、吳稚暉、陳果夫、朱家驊、蔣夢麟等七人為監察委員，陳璧君、葉楚傖、胡適等三人為候補監察委員。並於執行委員中互選郭有守、徐悲鴻、彭百川、李昌熙、吳研因等五人為常務委員。常務委員下暫設總務、編輯、設計三組，各組設正副主任各一人、幹事若干人，並推彭百川為總務組主任，楊君勱為副主任，程樹仁為編輯組主任，王平陵為副主任，褚民誼為設計組主任，戴策為副主任。從這名單，可以看出已囊括了當時政界、學界和電影界的精英和大師。在中國電影史上，像這樣強大陣容的電影團極為罕見。

次年，該會即獲加入聯合國教科文組織的教育電影協會，並以中國教育協會為聯合國駐華正式代表，並加稱「The National Committee of The LIIEC.，」。

民國 22 年 5 月 5 日，中國教育電影協會在南京舉行第二屆年會，選出新的執行委員（註 1）。同年在上海成立分會，並舉行國產影片比賽，組成評審委員會，聘請陳石珍、李昌熙、吳研因、戴策、王平陵、郭有守、彭百川、安石如、李景泌為評審委員。

五、唯一未被赤化的中國影史

又成立中國電影年鑑編纂委員會，聘請陳立夫為主任委員，王平陵、潘公展、厲家祥、李景泌、盧蒔白為委員。

這本本 70 年前 16 開本上下兩巨冊的「中國電影年鑑」內容極為豐富（目前海峽兩岸十幾本中國電影年鑑都難以相比）。除了有本國電影片目，各公司歷史，影業概況和影史外，並大量翻譯介紹外國電影專業知識、理論、技術。由國人撰寫的電影理篇和實務也有：王平陵和洪深寫的電影編劇問題，程步高和孫瑜寫的導演經驗，克尼寫的「美工裝置與電影」，北魚寫的業務管理的經理，還有各國電影檢查專輯等等。是唯一未被赤化的中國電影史，也是電影業者最好的啟蒙教育，臺灣應再版。

陳立夫在「中國電影年鑑」上發表了三篇有關中國電影論文，一、是中國電影年鑑序文，二、是中國電影事業的展望，三、是中國電影事業的新路線。其中「中國電影事業的新路線」，曾於民國 21 年 11 月 12 日在上海晨報刊登，可說是國民黨的電影路線；在中國教育協會成立時的專題演講，文長一萬五千字，是制定國產電影取材標準範圍，共有五大項如下：

1. 發揚民族精神：（甲）顯露東方文化的優點；（乙）宣傳中國歷史的光榮；（丙）表演民族革命的過程。
2. 鼓勵生產建設：（甲）由都市而轉向農村；（乙）宣傳已成的建設；（丙）宣傳未完成的建設；（丁）指示未開發的富源。
3. 灌輸科學知識：（甲）指示科學的日常應用；（乙）證驗科學的自然現象；（丙）鼓勵科學的研究精神。

4.發揚革命精神：（甲）發揚犧牲奮鬥的精神；（乙）發揚刻
　　　　　　　　　苦耐勞的精神；（丙）發揚服務創造的精神。
5.建立國民道德：（甲）恢復固有的美德；（乙）矯正公共的
　　　　　　　　　缺點。

　　這五大項目，是糾正當時中共地下領導電影的貧富階級鬥爭路
線而提出，陳立夫承認電影是娛樂消遣的工具，但除了娛樂消遣之
外，還有社會教育的使命，這也可說是國民黨一直主張「影以載
道」，和中共將電影當作「打土豪，分田地」的革命武器，當作階
級鬥爭的工具完全不同。

　　臺灣中國影評人協會成立時，曾請陳立夫先生作專題演講，他
對 60 年代美國片的性開放提出嚴厲批判，並認為嚴重影響青少年
的身心。後來他的預言，都成為事實。

　　宋楚瑜擔任新聞局長時，我建議關「成人電影院」，宋局長即
告訴我陳立夫對電影仍很關心，經常發現上映影片有問題，即直接
打電話給楚瑜，如有成人電影院那還了得！

六、陳立夫與洪深電影論戰

　　民國 22 年，陳立夫除出版學術與商業並重的「電影年鑑」，並
舉辦過三次「國產電影競賽」，還召開過三次全國電影業座談會，
陳立夫在會上和電影戲劇專家洪深曾發生電影論戰。

　　陳立夫說：「政府尚無力從事電影的實際工作，對於民營電影，
如果與政令沒有什麼顯著的衝突，必須盡量幫助，誠意合作……，
中央電影指導委員會的成立，是把消極與積極的兩種傾向合而為
一，……消極方面成立之劇本審查和電影檢查兩個組織，積極方面

成立中國教育電影協會，就是希望幫助大家拍好片子……，中國是個電影生產落後的國家，一切都顯示著充份的貧乏，我們為著要在最短時間趕上歐美所已達到的文化水準，不但不能娛樂，實在無暇娛樂、電影的價值，並不一定為了滿足娛樂的條件而存在，如果有超過娛樂以上的責任，它當然得兼籌並顧不可……美國生產過剩，物質生活達到高度發達，他們的國民祇感覺到多餘精力無排遣的苦悶，所以需要強烈的刺激，豐富的娛樂，並不需要娛樂之中含蓄著什麼教育意義，而在中國卻不這樣，我以為中國目前的電影，教育成份應居十分之七而娛樂成份祇能佔十分之三。」

當時代表明星公司的洪深馬上提出反駁，洪深說：「電影就是電影，應該百分之百的娛樂，百分之百的教育。」

陳立夫反駁：「洪深所說是巧妙地替中國電影文過飾非之詞，並不是由衷之言，如果是百分之百娛樂作品，並不能包含百分百教育成份；舉例說：蘇聯影片《生路》，是百分之百宣傳生產建設的作品，是不是能給予觀眾百分百的娛樂，便有疑問，如果是曾風行一時的美國片《璇宮艷后》，是娛樂成份較多的作品，其中究竟含有多少教育成份，恐怕洪深先生也無法計量吧！」

辯論到此結束。

七、50 年前的國產電影競賽

兩岸三地的國片電影獎中，臺灣的金馬獎雖然風波不斷，仍是華人心目中，最受重視的電影榮譽。創辦金馬獎的國民黨，五十年前就舉辦過四屆國產電影競賽，建立優良傳統，主辦人就是最近過世的國民黨元老陳立夫先生，他先倡導成立中國教育電影協會，再

以教育電影協會為主幹，邀內政部、教育部、中央研究院、中央大學、電影檢查會，合辦了三屆全國國產電影競賽。第四屆改辦中正文化金電影獎。

第一屆國產影片競賽（民國 22 年）1933

　　評審委員：陳立夫、黃英、金祖懋、陳萍澡、楊廉、戴夏、李景泌、楊君勘、傅築夫、謝壽康、王平陵、郭有守、彭百川、戴策。評選標準：主題民族意識、科學知識、生產建設、革命情緒、國民道德佔 20 分，劇情 20 分，表演 20 分，攝影、取景、收聲、對白各 10 分。

評選結果：無聲片

　　第一名：《人道》聯華出品，金擎宇編劇，卜萬蒼導演，林楚楚，金燄主演。

　　第二名：《狂流》明星出品，夏衍編劇，程步高導演，胡蝶、龔稼農主演。

評選結果有聲：

　　第一名：《自由之花》明星出品，鄭正秋編導，胡蝶、龔稼農主演。

　　第二名：《生機》天一出品，邵醉翁編導，陳玉梅、張振鐸主演。

第三名：《孤女》（又名東北二女子）天一出品，蘇怡編劇，李
　　　　萍倩導演，陸麗霞、胡珊主演。

第二屆國產影片競賽（民國 23 年）1934

　　中國教育電影協會於民國 23 年 5 月舉行第二屆年會時。大會
決議續辦第二屆國產影片競賽，評委組織方式，評選標準均照上屆
方式辦理，評委名單：中央黨部黃英、余仲英、招勉之，內政部楊
君勱、李景泌，中央大學陳劍修，影檢委員傅岩，教育電影協會褚
民誼、方治、王平陵、魯覺吾、戴策。

　　5 月 26 日展開評審，經六次評審才決定得獎名單，聯華公司
提出四部默片：《小玩意》、《歸來》、《黑心符》和《人生》。明星公
司提出有聲片《姊妹花》、《華山艷史》兩片。天一公司選出默片《紅
粉鐵血》和聲片《歡喜冤家》。藝華參賽片默片《女人》，月明參賽
片默片《惡鄰》。

評選結果：

第一名：（有聲）《姊妹花》明星出品，鄭正秋編導，沈西苓
　　　　助導，胡蝶、鄭小秋、宣景琳主演／（無聲）《人生》
　　　　聯華出品，鍾石根編劇，費穆導演，阮玲玉、林楚楚、
　　　　鄭君里主演。

優等片三部：

《黑心符》聯華香港廠出品，趙樹燊編導，黎灼灼主演。

《歡喜冤家》天一出品，裘芑香導演，陳玉梅主演。

《女人》藝華出品，史東山編導，黎明輝主演。

第三屆國產電影競賽（民國 25 年）1936

　　民國 24 年，有關人士因參加莫斯科國際影展，停辦一年，民國 25 年續辦，由國民黨中宣部主導組成委員會，有關評委的遴選，也是依內政部、教育部、電影學者及五名教育電影協會成員組成。評選標準三分娛樂、七分教育，選出佳片六部，依次排名如下：

1. 《小玲子》（明星）程步高導演，歐陽予倩編劇。談瑛、趙丹、舒繡文主演。

2. 《壯志凌雲》（新華）吳永剛編導，金燄、王人美主演。

3. 《女樹》（明星）洪深編，張石川導，胡蝶、趙丹、龔稼農主演。

4. 《新婚大血案》（藝華）王次龍編導，王次龍、王引主演。

5. 《母愛》（民新）金擎宇編導，林楚楚、黎鏗主演。

6. 《狼山喋血記》（聯華）沈浮編劇，費穆導，黎莉莉、張翼、藍蘋主演。

6 月 3 日在南京新都戲院舉行隆重頒獎典禮。

　　從陳立夫主持的這三屆國產影片競賽，態度公正，多部左派思想，由左派影人編導的影片，照樣入選。看不出國民黨有任何排斥

中共影片的企圖，以第一屆的《狂流》來說，是中共強調的農村階級鬥爭的影片，不僅剖析地主階級的剝削和壓迫，更寫出農民的反抗戰鬥的意志。「中國電影發展史」上冊 206 頁明白指出是「黨的地下組織領導電影運動提出反封建的戰鬥創作任務，第一次正確實踐。」可以說是標準的中央革命鬥爭的影片。

　　第二以獲選第一名的《姊妹花》，鄭正秋以一對孿生姊妹的不同遭遇寫出貧富懸殊的對立。替窮人叫屈，雖是同情弱勢，但有明顯偏左的傾向。同時費穆編導的《人生》描寫一個女人從拾垃圾、當婢女，淪為妓女，從良後又遭一連串不幸，把自己孩子交育嬰堂，自己飄流街頭、倒斃、結束人生，批判社會資產階級為富不仁，也有左的傾向。

　　當然以片論片，雖不能說是個國民黨「搬石頭砸自己腳」，至少可以證明國民黨評審無一黨之私。再以第三屆《小玲子》來說，故事描寫一個農村少女貪慕都市繁華，投向都市，被人玩弄，淪為舞女，最後還是回到農村。影片有意批判資產階級虛偽欺騙，少女抱著資產階級的幻想破滅，覺悟還是純樸農村好，也有左傾思想之嫌，尤其編劇歐陽予倩，導演程步高早已投入左派陣營，可見當時國民黨雖然反共，但對不很明顯的左派思想的影片，仍誠意合作，給予鼓勵，正合於陳立夫的原則。

　　最令人遺憾的是，文建會出版的「中華民國電影史」，中國大陸部份以中共的「中國電影發展史」和香港人的傳說為藍本，中共對不少國民黨的電影人和電影事大量封殺，香港人也多不利國民黨說詞，臺灣出版的「中華民國電影史」照樣遺漏偏頗。國產電影評選，是電影創作發展的標尺，該書雖有部份提到，但遺漏很多或語焉不詳，令人遺憾！

中正文化電影獎

抗戰勝利後，上每各電影廠陸續恢復生產，到民國 36 年，國產電影製片業相當繁榮，年底由國民黨張道藩主持的上海文化運動委員會舉行第一屆中正文化電影獎評選，邀請孫明經、王紹清、王平陵等文化界人士評審，民國 37 年於 2 月 15 日，假座上海湖社堂舉行第一屆「中正文化獎金電影獎」頒獎典禮，得獎名單如下：

1. 《一江春水向東流》崑崙公司出品，蔡楚生編導。
2. 《裙帶風》國泰公司出品，洪深編劇，李萍倩導演。
3. 《母與子》文華公司出品，李萍倩編導。
4. 《八千里路雲和月》崑崙公司出品，史東山編導。
5. 《遙遠的愛》中電二廠出品，陳鯉庭編導。
6. 《玉人何處》大中華出品，朱石麟編導。
7. 《春殘夢斷》中企公司出品，唐紹華編劇，孫敬導演。
8. 《天字第一號》中電北平三廠出品，屠光啟編導。
9. 《中國之抗戰》中國製片廠出品。
10. 《松花江上》長春電影製片廠出品，金山編導。

上列這張得獎名單，相當公正，其中左派思想的電影佔了一半，卻仍遭左派影評人的攻擊。

走紅日本、東南亞的歌舞巨星林沖。

林沖與尤敏在電懋公司影片《香港之星》中。

走紅日本影壇藝壇的歌舞巨星

林沖

◎胡穎杰

　　身着華麗前衛的秀場服裝，搭配載歌載舞的精彩演出，聚光著一位翩翩丰采的歌舞巨星，這是林沖在舞台上給人的第一印象。即使縱橫影歌壇數十載，影歌迷遍及海內外，舞台下的林沖卻毫無大牌架子，待人總是彬彬有禮、和藹可親。

　　林沖原名林錫憲，出生在台南市，父親為省議員，母親為日本人。自幼即熱愛表演藝術，小學時即開始學習各式舞蹈，無論民族舞或現代舞他都勤練不倦。為精益求精，高中時更拜師舞蹈家蔡瑞月女士學習芭蕾舞，1955 年參加全台民族舞蹈比賽，以「高山獵人」一舉榮獲社會成人個人組第一名。

　　高中畢業那年暑假，他來到台北植物園參觀電影公司拍片，正巧為導演白克瞥見，對他極為賞識並邀請拍戲，遂參加了台製籌拍的第一部台語片《黃帝子孫》（1956），以本名林錫憲出任第二男主角。片中飾演旅居美國的歸國華僑，雖深處異邦，卻對祖國文化有著深刻的體認，由於與其身份雷同，亦得以將此角色發揮自如、恰如其分。這部電影藉由四對情侶遊覽吳鳳廟、曹公圳、赤崁樓等地，介紹了當地的明媚風光與歷史典故，主旨在消弭當時本省人與外省人間的種種隔閡，促進社會和諧與團結，影片殺青後，安排在全省各地機關、學校當作政令宣導片讓民眾免費欣賞。此片雖然未曾在戲院公映，但林錫憲英俊挺拔的外型已受到了影迷的熱切關注，之後又陸續演出《鬼湖》（1958）、《黑貓與黑狗》（1959）、《第一特獎》（1959）、《結婚五年後》（1959）、《恩愛小夫妻》（1960）、《虎姑婆》（1960）、《五月之戀》（1961）等多部台語片，成為紅極一時的台語片小生。1960 年，並在中影演出他

的首部國語片《春愁》(原名：《荳蔻春怨》)(1960)，由張英執導，與女星黃曼合演。

　　林沖的演藝事業多元發展，除了演電影、歌唱外，他也參與舞台劇、電視劇演出。1961 年赴日攻讀日本大學藝術系影劇科，並於東寶藝能學校接受歌舞表演訓練，是年，與香港影星李湄、日本香頌女王越路吹雪合演寶塚劇場年度歌舞劇「香港」，深受歡迎，1962 年又陸續演出「春之舞」、「秋之舞」、「南十字之女」等劇，再度受到好評與廣大的迴響。

　　由於林沖在舞台劇上的優異表現也深受日本電影界肯定，於是他亦受邀演出他的第一部日本電影《積亂雲》(1962)(原名「大吉ぼんのう鏡」)，不過可能因為宣傳不力，並未引起影迷太大注意。

　　1961 年香港電懋與日本東寶跨國合作攝製了《香港之夜》，由千葉泰樹執導，尤敏與寶田明、王引、司葉子主演。影片上映後，女主角尤敏溫柔婉約的玉女形象深受日本的觀眾歡迎，在日本掀起一陣「尤敏熱」與「香港風」。1962 年林沖與東寶公司簽約，與尤敏、寶田明合演《香港之星》(1962)，票房依舊賣座鼎盛，林沖亦在日本影壇打響了知名度，之後又陸續演出《山貓作戰》(1962)(原名「やま猫作戦」)、《東京‧香港‧夏威夷》(1963)(電懋與東寶合作片)、《香港瘋狂作戰》(1963)(原名「香港クレージー作戦」)、《戰地之歌》(1965)(原名「戦場にながれる歌」)等片。

　　林沖除了在日本電影圈闖出名號外，也朝向當時新興的媒體——電視圈積極發展。他參與演出日本放送協會(NHK)電視劇《海上微風》(1962)(原名「海はそよ風」)，敘述一位東南亞某國皇太子(林沖飾)，來日本遊覽時與當地少女(小林千登勢飾)在

遊艇上邂逅進而相戀的故事。之後又在富士電視台演出《檢察官》
（1962）（原名「検事」）、《國際搜查指令》（1962）（原名「国際捜
查指令」）、在 NTV 演出《夫婦百景》（1962）（原名「夫婦百景・
あて外れた夫婦」），是當時日本演藝圈炙手可熱的一線小生。

　　林沖在日本歌壇的表現亦不惶多讓，哥倫比亞唱片公司將他簽
為旗下基本歌星，灌製了「故鄉之歌」、「香港旅情」等暢銷歌曲。
1968 年參加第一屆韓國漢城亞洲歌唱比賽，以「故鄉之歌」獲得
冠軍。這是首國語與日語混合的歌曲，中段則是段感性的日語口
白，整首歌含帶著濃郁的鄉愁思緒，將旅居海外的遊子思慕故鄉之
情表露無遺。

　　漢城歌唱比賽奪冠後，林沖開始於香港各大夜總會等地演唱，
風靡一時，邵氏公司高層見其外型與才藝出眾，認為是不可多得的
人材，立即與他簽約，並請大導演張徹為其打造一部歌舞動作片《大
盜歌王》（1969）。

　　1960 年代，香港影壇歌舞片盛極一時，除了葛蘭以能歌擅舞
著稱外，林黛、樂蒂、胡燕妮、何莉莉、鄭佩佩等眾女星亦皆曾載
歌載舞於大銀幕之上，她們的舞蹈雖是真槍實彈演出，歌聲卻多由
歌星靜婷、方逸華或蓓蕾等人幕後代唱。在男星方面，只有陳厚精
通舞蹈，經常與女主角搭配共舞，然而他本人亦不擅歌唱，大多由
歌星江宏代唱。銀幕上的表演與歌聲未能真實結合，縱有豪華歌舞
場面，總不免令人感到缺憾。

　　武俠片大導演張徹在拍完《獨臂刀王》（1969）後，打算另闢
新的類型電影──「歌舞動作片」，亦即在電影中融合歌舞與打鬥
兩種元素，並由男演員獨挑大樑，在向來歸類於文藝片且皆以女明
星掛頭牌主演的中國歌舞片中，這無異是一大創舉。然而，符合這

樣條件的男星在當時可謂鳳毛麟角，張徹想起了舊識林沖，由於曾看過他的芭蕾舞及歌唱演出，認為此一類型角色非他莫屬，於是便力邀他主演了《大盜歌王》（1969），推出後果真大受歡迎，其主題曲「鑽石」更是紅遍海內外至今猶傳唱不輟。邵氏決定乘勝追擊，陸續推出兩部歌舞鉅片——《青春萬歲》（1969）與《椰林春戀》（1969），由林沖與何莉莉、丁珮等當紅女星合演，片中再度展現他的歌舞實力與銀幕魅力。

　　1970 年代，李小龍主演的《唐山大兄》、《精武門》、《猛龍過江》等片席捲全球，功夫片蔚為風潮，文藝片與歌舞片也逐漸走下坡，產量大減。邵氏公司此一時期也將拍片重心全力放在功夫武打片，林沖感受到此一趨勢，遂決定離開邵氏，另謀發展。1972 年應邀赴泰國與當地紅星密差拉、頌木合演《愛娣》（1972）與《牛郎》（1972）兩部電影，1974 年在白景瑞執導的《女朋友》（1974）中客串演出一位夜總會的老闆。這一時期他並回到台灣的電視圈發展，在華視與江浪主演《青春三兄弟》、《愛的故事》等閩南語連續劇，並主持綜藝節目《青春曲》，在電視廣大的收視效應下，他再度嘗到走紅的滋味。

　　幾年前林沖因騎馬時不慎墜落傷及大腿，目前仍須定期往來醫院做復健治療，然而他對歌舞表演事業始終不能忘情，至今仍經常參加電視台綜藝節目錄影，偶而也在西門町紅包場客串主秀，並時而應邀遠赴香港、新加坡、美國等地演唱，受到廣大歌迷的熱情歡迎。在舞台上，他的巨星丰采依舊，展現的獨特魅力與綻放的光茫如同鑽石般永恆耀眼。

林沖演出電影年表

1956	黃帝子孫	1962	やま猫作戰〔山貓作戰〕
1958	鬼湖	1963	香港東京夏威夷
1959	黑貓與黑狗	1963	香港クレージー作戰〔香港瘋狂作戰〕
1959	第一特獎	1965	戰場にながれる歌〔戰地之歌〕
1959	結婚五年後	1966	危險人物
1960	恩愛小夫妻	1969	大盜歌王
1960	春愁（又名：荳蔻春怨）	1969	青春萬歲
1960	虎姑婆	1969	椰林春戀
1961	五月之戀	1972	愛娣
1962	大吉ぼんのう鏡〔積亂雲〕	1972	牛郎
1962	香港之星	1975	女朋友

寶島玉女張美瑤。

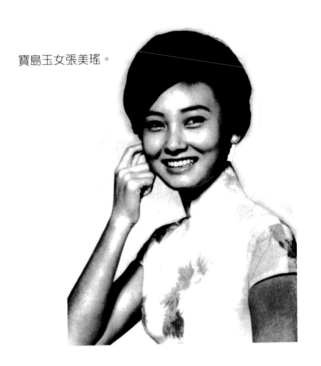

張美瑤代表作《錯戀》（又名《丈夫的秘密》）（1960）。

2012 年失去的台灣巨星

張美瑤

　　2012 年 4 月 1 日逝世的寶島玉女張美瑤，本名張富枝台灣人，1941 年出生，1957 年進入玉峰影業公司湖山片廠，接受日式養成教育，玉峰完全仿寶塚歌舞團的訓練方法，培養演員做人的品德修養比演技還重要，而且注重深厚基礎教育，國文、音樂、藝術都請專家上課，養成了張美瑤高尚品德，張美瑤第一部片《阿三哥出馬》演配角，第二部片《嘆烟花》，第三部片《錯戀》都是擔綱演出女主角，之後曾任職國華廣告擔任台語播音員兼廣告模特兒，經台製廠廠長龍芳發現，簽約為基本演員，後大力栽培，被稱「台製之寶」，主演台灣第一部彩色劇情片《吳鳳》，接著拍攝台製中影合作片《雷堡風雲》。

　　1964 年底，剛剛榮獲由徵信新聞報主辦的十大影星選舉第三名的寶島玉女張美瑤，應邀回到她的故鄉埔里。先是到虎頭山為「台灣地理中心碑」剪綵，接著回到埔里鎮街上遊行，立時引起了騷動，大卡車上載著樂隊前導，後面的張美瑤站在小車上向大家揮手致意，另有兩部汽車緊跟伴隨護衛，狹小的小鎮街道擠滿了人潮，看她站在汽車上向鄉親答謝，答得多麼開心。當天晚上在埔里鎮的扶輪社成立大會席上，張美瑤再度受到歡迎。陳社長把一枚紀念章贈給張美瑤，這位寶島玉女當時可說是台灣之光，被台製廠外借到日本、香港外拍片、參加代表團到國外參展或訪問，國內的國慶日、光復節活動更少不了她，40 年前，中華日報在創刊 19 週年社慶活動，順勢推出張美瑤的新書《電影與我》，由張美瑤親自撰寫她與電影的點點滴滴，女明星出書當時應是創舉，自然造成轟動，中華日報社慶活動安排了張美瑤新書簽名會，當天報社門口，影迷們買了張美瑤的新書，大排長龍等著排隊簽名，又可一睹偶像風采，不但為中華日報報紙做了極佳的宣傳，書賣得多，錢也賺得多，張美

瑤自己也獲得更多的名聲。她所受到的歡迎與注目，說明了當時她的走紅程度。然而，張美瑤始終不改她溫婉、沉靜、謙虛的天賦氣質，這才是她最受大家喜愛的真正原因。

在李翰祥眼中，張美瑤的舞蹈、演技雖不如江青，以致失去演《西施》的機會，但張美瑤的謙虛、穩重，卻是江青所不及的。所以他特地為張美瑤開拍《風塵三俠》。

1964 年在片廠開鏡那天，張美瑤對導演的安排有如「聖旨」，經過燈光、道具的擺置，長時間的等待，張美瑤總是坐或站導演原來安排她的位置，從未跑開去聊天。

好不容易等到演員到齊，正式開拍，突然頂上一聲鉅響，一顆燈球爆炸，只見虬髯客跑了，李靖也離開炕上，摸著脖子，只有演紅拂的張美瑤仍挾羊肉，紋絲未動。李翰祥十分佩服張美瑤的穩如泰山的穩定安靜。

平時她沉默而持重，不做無謂的應酬，必要的宴會，她必定抽暇參加，大大方方應付一番。對導演、編劇、演員同行都很有禮貌的尊敬，練紅拂舞時，由江青指導，張美瑤穿著樸素和女學生般誠摯的練習，而且謙虛有禮。可惜該片擱淺。張美瑤還演過巴西片《太平洋戀》成為真正國際明星，龍芳太太收她為乾女兒，陪她去泰國、東京、香港等地拍片、觀光，增廣見聞，擴大視野，台製並派一位女秘書侍候張美瑤。

然後主演《梨山春曉》、《小鎮春回》等片，並外借至香港拍攝《諜海四壯士》、《西太后與珍妃》、《生死關頭》，也應日本東寶公司之邀，演出港日合作片《香港白薔薇》、《曼谷之夜》及日片《戰地之歌》等三部片，銀幕形象溫柔端莊，人稱「寶島玉女」，可惜，正當龍芳栽培她為「國際女星」的計畫逐步實現時，她卻要和柯俊

雄結婚，走進廚房，當時曾有人反對、無奈張美瑤已懷孕。1978年拍完《黃埔軍魂》後息影二十多年。

　　東寶有意力捧張美瑤，對她的結婚，更是一片惋惜聲，女星司葉子曾怪怨張美瑤當一個明星怎麼這點都不懂（避孕），龍芳太太也反對，因為張美瑤年齡比柯俊雄大，女大男小的婚姻，不會長久，果然婚後不久，花心的柯俊雄就要求離婚，在玉峰受日式教育的張美瑤可忍受失去丈夫，但不願女兒沒有爸爸，堅持不離，守了 10多年的活寡，只剩家是唯一舞台，張美瑤是耐得住寂寞的女人，但女兒長大了，還是離婚了。還為積欠大筆贍養費打官司後和解。

　　公視的《後山日先照》難卻好友盛情，張美瑤復出，被人稱為「台灣的母親」，又演華視《舊情綿綿》、大愛的《明月照紅塵》，2003 年電視金鐘獎，張美瑤的《後山日先照》、柯俊雄的《孽子》分別入圍，真是「冤家路窄」，星光大道各走各的。

　　2008 年在電影《停車》中演出，同年獲頒第 45 屆金馬獎「騎士勳章」。

　　演出的國語片作品：1962《吳鳳》，1963《諜海四壯士》、《西太后與珍妃》，1964《生死關頭》、《敵後壯士血》、《雷堡風雲》、《風塵三俠》未完成，1965《鳳凰》，1966 港日合作《香港白薔薇》、《曼谷之夜》、日片《戰地之歌》、《橋》、《寶島風光》、《太平洋之戀》（巴西片），1967《春歸何處》、《龍》（本名《離亂十八年》）、《梨山春曉》、《落花時節》、《壯志凌雲》，1968《大遊俠》、《狼與天使》、《青龍鎮》、《紅衣俠女》，1969《小鎮春回》、《黑沙村大決鬥》、《情人的眼淚》、《人鬼狐》、《王者神劍》，1970《當你離家時》、《喜怒哀樂》、《黑旋風》、《鬼屋麗人》、《歌聲魅影》、《再見阿郎》、《五對

佳偶》，1971《愛情一二三》，1973《大三元》，1977《相思夢斷點點情》，1978《黃埔軍魂》，2008《停車》。

張美瑤代表作《錯戀》

　　1960／黑白／120 分／玉峯／導演：林翼雲／編劇：陳舟／製片：林摶秋／原著：竹田敏彥《眼淚之責任》／演員：張美瑤、吳麗芬、張潘陽、許元培、黃雪映

　　張潘陽演的男主角，學生時代就和張美瑤及吳麗芬發生三角戀，他較喜歡張美瑤，但離校後，陰錯陽差竟和吳麗芬結婚，婚後生一女，家庭本幸福。不料某日張潘陽與張美瑤重逢後，竟發生不可告人的戀情，使吳麗芬陷入愛情和友情的矛盾痛苦中。因為吳麗芬和張美瑤本是非常要好的同學，當然張美瑤和張潘陽也覺愧對吳麗芬，但難分難捨。他們質疑好同學很多東西都可以分享，為何丈夫難以分享。道義、責任、愛情、友情，怎樣才能並列？

評語

　　本片又名《一馬雙鞍》，是玉峯公司的第四部台語片，也是台語片最好的一部。香港影評人羅維明，認為本片水準超越國語片，也是林摶秋最滿意的一部，特別提供拷貝存放國家電影資料館。

　　全片以尖刻的筆觸，描寫兩個要好的女同學，共戀一個男同學的三角戀劇。女性的友誼和妒忌心理有深入地刻畫，也顯出了人性的弱點。

　　導演處理矛盾心理細膩、深入、片長 120 分一次映畢，在當時國語片中也是少見。一天只映四場或五場，不加票價。

　　如此好片，竟然賣座奇慘，非常可惜，難怪林搏秋心緒難平。

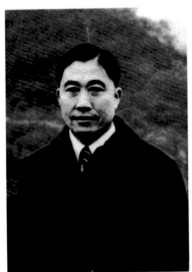

台灣新電影之父明驥。

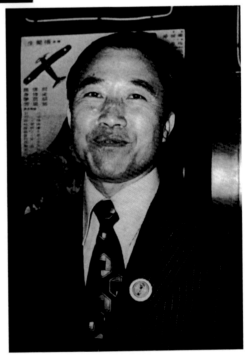

2012 年失去的重要影人

明驥（1923-2012）

　　明驥，號千里，湖北省竹谿縣人，1923（民國 12 年）出生。畢業於政工幹部學校研究部暨軍官外語學校。曾任軍職多年，擔任軍中宣傳教育等工作；1973 年起轉入電影界，擔任中影公司副總經理兼廠長，除負責擘建文化城外，並負責執行六部片製片：《梅花》、《少女的祈禱》、《小女兒的心願》、《水玲瓏》、《望春風》、《汪洋中的一條船》等等，明驥於 1978 年升總經理，1980 年開拍大製作的國策片《皇天后土》，耗資 5000 萬元，在當年金馬獎競爭中，竟敗給低成本的反共片《假如我是真的》，事後金馬獎的評審委員黃美序代抱不平，在聯合報副刊曾發表過一篇連載三天的影評《皇天后土》，肯定該片的成就，不過，《皇天后土》在金馬獎的挫折，正是臺灣新電影誕生前的陣痛，促成明驥經過三個月的反省，終於大徹大悟，要改拍小成本、精緻化、高品質的新電影的製作，打破政宣任務的觀念，未嘗不是因「禍」得「福」。

　　第一，針對中共拍攝的「西安事變」的歪曲歷史，中影拍了《戰爭前夕》，澄清謠言。

　　第二，針對中共的文革和統戰的三通四流，中影拍了《皇天后土》，《苦戀》和《歷史的答案》（紀錄片），揭發中共真面目。以上這些政宣片，雖然有政宣目的，但透過藝術性的包裝，有可看性，也有藝術性，叫好叫座。

　　第三，針對臺獨言論，中影拍了尋根影片，如《香火》、《源》和《大湖英烈》等。

　　第四，針對臺灣社會的進步和變遷，中影拍了《小畢的故事》、《兒子的大玩偶》、《海灘的一天》、《小爸爸的天空》等。這些用新電影手法包裝的藝術電影，也有政宣的內涵。由於啟用了一批新

人，表現新作風，也為今後國片開創了新路線。當時新電影的興起，輿論界的推波助瀾更是功不可沒。

第五，激勵臺灣人民力爭上游的奮鬥精神，拍了殘障人鄭豐喜的《汪洋中的一條船》，也符合中影的政宣政策，因此，國民黨中央特別以華夏勳章頒給導演李行，並頒獎給主演秦漢、林鳳嬌，可見政宣電影的多面性，並非只有反共抗俄。

第六，跨國合作拍片和開拓國際市場，是 21 世紀盛行的電影製作路線，中影早在七十年代已做到了，而且成果豐碩，例如《Z字特攻隊》、《緊迫盯人》等等。

明驥在中影服務前後達 17 年，其中總經理 6 年（1978-1984），由廠長兼副總經理 5 年，在中影衛星公司三一公司擔任董事長又有 6 年，期間負責擘建中影文化城，正逢臺灣電影的黃金時代。不論製片和業務的貢獻，都比別人多。

如果說，龔弘是促使中影進入彩色時代的功臣，那麼明驥將是使中影走向新電影的功臣。他將中影現有的人力物力，作更有效的運用，高度發揮功能。除加強片廠設施和後製作沖印廠配音等先進設備，改建戲院外，並在文化城增加科幻園區。還要成立關係企業公司、兼營電影器材買賣、發行外國片、拍電視廣告片、設立特技攝影組等等。

尤其以低成本高品質的「新電影」的創立，提高國片水準，紐約影評人認為台灣新電影是台灣電影水準最高時期，後來的新片大多難以相比。可見明驥的貢獻超越中影歷任總經理。被稱為台灣新電影之父，明驥在俄文成就很高，中國文化大學教授／烏克蘭基輔大學榮譽博士／烏克蘭歐洲財經資訊大學榮譽博士／烏克蘭國際斯拉夫科學院院士／俄語文摘月刊發行人。

　　民國 101 年（2012 年）6 月 15 日明驥病逝台北，明驥最難得的是任勞、任怨、台灣被冷落，從不計較，因此人緣好，他逝世公祭時，參加公祭單位最多，過世的黨國元老中無人可比。

2012 年失去的重要影人　明驥（1923-2012）

導演中國片的韓國名導演鄭昌和（左、右上）、
康範九（右中）、申相玉（右下）。

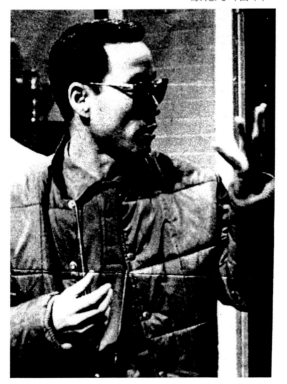

附錄一

導演中國片的韓國名導演

康範九導演：

　　1924 年 7 月 15 日出生於北韓黃海道壁城郡大巨面道平里；畢業於國民大學經濟學系。他於 1962 年拍攝《北極星》故事片而展開了導演的生涯，1963 年接著拍攝《流浪劇場》及《黑色的花葉落下時》等反共片及無數的愛情片，他執導的影片大多數為動作片和反共片，在他的後半生涯裡亦執導過恐怖片及和香港合作的武俠片。

　　1963 年，他的劇情片《濃霧籠罩的街道》出口臺灣以《手銬》片名在臺北大世界戲院上映，電影音樂家黃文平曾經做過介紹。他並曾和臺灣導演高仁河合作拍攝了《最後命令》等劇情片。他在越南拍外景時不慎爆炸受傷差點雙眼失明，可說是為了電影把一生獻給國家和社會的一位堅強的電影藝人。

他執導的影片如下：（片名翻譯）

1963 年	手銬（《濃霧籠罩的街道》）、《黑蜘蛛》
1964 年	《只是為了你》、《蘇滿國境》
1965 年	《晚上，是不會說話的》
1966 年	《最後命令》
1967 年	《為了大足而來的嗎？》、《女越共 18 號》
1968 年	《馬克斯的弟子們》、《難道我是叛逆者？》、《大劍客》
1969 年	《漢城夜話》

1970 年　　《夕陽下的哈爾濱》

1971 年　　《港口的左手》、《國際暗殺團》

1973 年　　《一代英雄》（和彭長貴共同執導）

1974 年　　《黃昏曼哈濱》、《風雲拳客》

1980 年　　《死亡塔》、《怪屍》

1981 年　　《八代醉拳》

1983 年　　《夢女恨》

1988 年　　《七小女福星》

他的後半生服務於韓國東亞輸出公司，擔任和香港嘉禾電影有限公司合作拍攝的影片總導演及企劃。

申相玉導演：

1926 年 9 月 12 日出生於北韓咸鏡北道清津；申炳容和全福善夫婦之三男二女中的老么。

申相玉之父申炳容（譯音）為漢醫師，家境比較富裕，自在的生活造成他對電影的興趣。在他小時候，住家附近有一座電影院，每次上映影片總有種非看不可的意念，他感到電影是一種美術加藝術混合而成的作品。

為進一步深造，他於 1944 年東渡日本就讀東京美術專門學校，1945 年 4 月回國，韓國光復後聽從哥哥申泰善的勸誘，進高麗映畫協會的美術部學繪電影海報，之後在崔仁奎導演手下學習電影，當時和他在一起學習的人還有鄭昌和和洪性祺。

經過一連串的學習和研究，自覺電影的藝術已成熟，他執導第一部片《惡夜》是韓國映畫藝術協會的劇情片，因為韓戰發生而中

途逃難到南韓釜山完成。之後 1953 年韓戰尚未結束之前他就成立
電影製作、發行、出口公司，後來命名為「申相玉製作公司」，先
拍海外用的 16 糎宣傳片，和當時著名的女明星崔銀姬結為夫妻
後，開始執導劇情片《夢》、《年青的他們》（1955 年）、《無影塔》
（1957）、《地獄花》、《有一個女生的告白》、《常綠樹》（1961 年）、
《烈女門》（1962）、《羅曼史克萊》、《大米》（1963）、《紅巾特攻隊》、
《啞巴三龍》（1964）、《多情佛心》（1967）等。雖然他執導和製作
了數不盡的反共、愛情、歷史劇，但在 1973 年 11 月 28 日，因為
他和香港合作的《薔薇和野狗》上映之前被檢查單位剪掉的親嘴鏡
頭沒有刪掉，而被南韓政府取消了他的公司執照。1978 年元月 14
日他在香港時被綁架去北韓，直到 1986 年 3 月 13 日才逃出北韓。
期間他執導北韓電影《逃出記》、《鹽》（1985）等 7 部片。後來在
美國生活的申相玉和崔銀姬又拍了《馬有美》（1990）、《KAL 機爆
炸事件》、《蒸發》（1994 年）等，一生共計製作 225 部電影，執導
66 部以上。

他得獎的電影：

1961 年　　第四屆釜日映畫獎最優秀作品獎《羅曼史爸爸》
1962 年　　第一屆大鐘獎電影節導演獎《廂房客和母親》、
　　　　　　第五屆釜日映畫節最優秀作品獎《廂房客和母
　　　　　　親》、第五屆釜日映畫節最優秀導演獎《廂房客和
　　　　　　母親》
1965 年　　第四屆大鐘獎電影節導演獎《啞吧三龍》
1968 年　　第七屆大鐘獎電影節導演獎《大院君》

| 1972 年 | 第十一屆大鐘獎電影節導演獎《平壤轟炸隊》、第八屆百想藝術大獎電影部份導演獎《戰爭與人》 |
| 2003 年 | 第二屆大韓民國映畫大獎：功勞獎 |

其他電影節得獎（國際電影節）

1962 年	第九屆亞太電影最佳電影獎《廂房客和母親》、第十二屆的柏林電影節銀熊獎《直到一生結束》
1964 年	第十一屆亞太電影節最佳導演獎《紅巾特攻隊》
1970 年	西班牙坡太斯電影節導演獎《千年狐》

俞賢穆導演：

1925 年 7 月 2 日出生於北韓黃海奉山郡沙里院。父親經營當舖和陶瓷器生意，他是 9 個兒女中的第 5 個兒子，父親俞熙俊（譯音）是愛酒家，母親李喜善是虔誠的基督教徒，他兒時過了比較富裕的生活，他在故鄉「德成」小學畢業後赴京城於 1945 年 3 月薇文中學畢業後回鄉，韓國北部被蘇聯軍佔領，於 1946 年初南下南韓，遵照母親的意思，考了監理教神學校延禧專門學校，可是沒考上，而後來相反的考進了宗教學校，佛教財團的東國大學國文系。

有一次在國立圖書館聽到吳連進（譯音）劇本講座之後對劇本感到莫大的興趣，和崔仁奎導演的《自由萬歲》之拍片過程更是喜歡萬分。就和電影感到興趣的志同道合 70 個朋友成立韓國藝術研究會，當了該會的會長，並擁戴指導教授又是詩人「金起林」為領

導，寫了劇本受到學校的支援，在仁川拍了 45 分鐘長的影片，在學生電影節發表該片，畢業東國大學後應試招考電影明星，筆試及格，面試落榜。考試官「趙正鎬」（譯音）導演勸誘就當了助理副導演，參加拍片，可是資本短缺的公司關門沒有完成一部片就換了追隨的導演，1948 年做了「林運學」導演的副導拍了《洪次基的一生》，就開始導演組的一生；得到「李圭煥」（譯音）導演的指點做了副導演拍了不少片子。結束了 7 年的副導演的生活正式做了導演展開人生新的一頁。他曾寫「鄭昌和」導演所拍的生活電影「最後的誘惑」劇本。1956 年 30 歲那一年熟識他的韓國影星專門學院戶長金仁基（譯音）拿「李昌基」所寫的劇本「交叉路」，來找他當導演，一直到結束一生為止拍片共有 43 部，他所拍的主要作品如下：

1956 年　　《交叉路》

1957 年　　《失去的青春》

1958 年　　《和妳永遠在一起》、《美麗的女人》

1959 年　　《流失的白雲》

1961 年　　《誤發的子彈》

1963 年　　《全藥局的女兒們》

1964 年　　《剩餘人間》

1965 年　　《殉教者》

1967 年　　《坐末班車來的客人們》

1968 年　　《卡因的子孫》

1969 年　　《畢業旅行》

1970 年　　之後所拍的影片多件為韓國近代傳統的文藝片比如 1971 年拍的《糞禮記》，1975 年的《火花》，1977 年的《門》，1979 年的《雷雨》等等。

得獎作品如下：（片名為譯音）

1958 年	第一屆釜日映畫導演獎《失去的青春》

1958 年　第一屆釜日映畫導演獎《失去的青春》

1959 年　第二屆釜日映畫導演獎《差押的人生》

1963 年　第二屆大鐘獎電影節導演獎《不惜的全給妳》、第
六屆釜日映畫導演獎《不惜的全給妳》

1964 年　第二屆青童電影節最佳導演獎《剩餘人間》

1965 年　第八屆釜日映畫最佳導演獎《剩餘人間》

1966 年　第五屆大鐘獎電影節最佳導演獎《殉教者》

1969 年　第六屆青童電影節最佳導演獎《卡因的子孫》

1971 年　第十屆大鐘獎電影節最佳導演獎《糞禮記》

1972 年　第十五屆釜日映畫最佳導演獎《糞禮記》

1980 年　第一屆韓國電影評論家協會導演獎《人的兒子》

1995 年　第卅三屆大鐘獎電影節最佳導演獎《馬爾米彌》、
第十五屆韓國電影評論家協會導演獎《馬爾米彌》

2003 年　第四屆釜山映畫評論家協會藝術貢獻獎

2005 年　第四十二屆大鐘獎電影節功勞大獎

2007 年　第六屆大韓民國電影功勞大獎、第十五屆利泉春士
大獎映畫節「美麗的映畫人獎」、第二十二屆韓國
映畫評論家協會獎「特別功勞獎」

金綺泳導演：

在戶口簿上是 1919 年生；他的父親「金石鎮」（譯音）是小學
老師，母親是京畿女子專科學校畢業的有知識之女士韓真初，他是

父母的獨生子，生在漢城市校洞；他在校洞小學三年級的時候他家搬到北朝鮮平壤，畢業於平壤鍾路普通學校，之後再上高等普通學校，於 1940 年結束學業；他寫的一手好詩，在中學校時寫的詩，被刊載日本的新聞報上，又他所繪的畫也當選為冠軍，老師們稱讚他：「金君多才多藝要發揮他的才能只可以當小學老師」，周圍的人們佩服他的才能，稱他為「物理學博士」。

　　韓國光復後他攻讀京城牙科醫專（現在的 SEOUL 大學校牙科）時組織漢城大統合演劇班，致力於從事演話劇，1946 年大學留學時期成立「大學美麗藝術座」（上演舞臺劇的一種小戲院），在這座小戲院上演他所導的演劇《幽靈》、《威尼斯的商人》、《暗路》等膺得好評。韓戰期間（1950 年）避難到釜山，透過大學前輩「吳榮信」（譯音）的介紹進入美國公報院映畫製作所擔任首席劇本作家和導演，曾經拍製「news」（新聞片）。

　　1955 年導演同時錄音的影片《主劍的箱子》（譯音）踏上了導演的人生路程，拍了（鳳仙花：1956 年），（女性前線：1956 年）1957 年：《黃昏列車》、1955 年《初雪》、1959 年《10 代的反抗》、1960 年第 9 部片《下女》膺得了他的才能的最高榮譽。他一直維持著最高榮譽人稱「奇才」又「鬼才」，30 年之間所拍的影片如 1964 年的《瀝青路》、1966 年的《士兵》、《死了之後才能開口說話》、1969 年的《戀的哀歌》、1969 的《破戒》、1979 年的《肉體的約束》、1970 年代的《夷魚島》、《追殺人蝴蝶的女人》共計拍了 34 部。

　　1970 年以後推出之影片有《修女》、《自由處女》、《打獵傻子》、《肉食動物》等幾十部影片，他的個性有點古怪且很討厭刻板的格式，非常隨和，更謙虛平易近人，他不喜歡追隨名利的人，他一生所膺得的是 1997 年在釜山舉行「金綺泳回顧傳」引人注目，

他唯一的官位是韓國藝術院的會員，1998 年 2 月 25 月發生事故飲恨人生。

他膺得的獎如下：

1960 年	第三屆釜日映畫節最佳導演獎《10 代的反抗》
1964 年	第七屆釜日映畫節最佳作品獎《高麗葬》、第七屆釜日映畫節最佳導演獎《高麗葬》
1971 年	第八屆青童電影節最佳導演獎《火女》
1973 年	第九屆百想藝術大獎電影部份導演獎《蟲女》
1998 年	第十八屆韓國映畫評論家協會特別功勞獎

張一湖導演：

本名張光石（譯音）1926 年在北韓的平壤出生；韓國光復後定居在首爾，國學大學國文系 2 年級肄業；他的親哥哥「張一」是舞臺藝人，他去看哥哥所演的戲劇，就加入劇藝術協會（1946 年）展開演劇生涯；1948 年在美國公報院演劇課工作過，1950 年國立劇場專屬「新劇協會」工作時，「劉致進」的勸誘開始嘗試舞臺劇導演，接著決心做電影導演；他曾經當過演員，他的性格和趣味不在演員的能力，適合做導演。他在 1956 年進「申 FILM 公司」後，5 年之間擔任演員的演技副導演。

他曾經在申相玉導的《無影塔》片中當過演員，也做過申相玉的副導演，拍過 1959 年的《不是她的罪》和 1961 年的《成春香》，他的第一部導的電影是《義賊一枝梅》，一般來說當時的歷史劇的

鏡頭只有 700 餘卡，而動作及運用畫面太慢。張一湖很大膽的分鏡頭 1000 多卡，和剪接的技術來改進歷史劇的缺點贏得了好評。

他的導演手法飲譽韓國影界之後，好多影片公司請他導歷史片，以致他乘風破浪順水推舟拍了《元求郎》、《元曉大師》、《花郎道》等一連串的歷史劇，他變成歷史劇教父。

他的代表作有《釋迦牟尼》（1964 年）、《阿郎的貞操》（1964）、《一枝梅必死之劍》（1966 年）、《亂中日記》（1977 年）、《護國八萬大藏經》（1978 年）等，片中《花郎道》、《釋迦牟尼》、《亂中日記》、《護國八萬大藏經》等影片是當時超越時代的驚人之大製作。

最初他以歷史劇為導戲的中心也是出發點，之後他創造出獨特的手法，膺得電影界同仁的讚佩和好評。

鄭昌和導演

1928 年首爾市中區新堂洞 302-21 號出生，他的父親從事於船舶事業，他少時的生活比較富裕而幸福，1947 年京畿公立商業學校畢業後，1949 年首爾音樂專科學校畢業，他最後畢業的學校是延世大學校經營大學院。

他原想做個演員，訪問當時的美麗電影公司，「崔仁奎」（譯音）導演勸他做導演而改變初衷學習導演之路，韓戰爆發後，他的父親突然去世，他要負擔家長之責，而參加電影製作工作，於 1953 年在釜山拍製了 16 糎電影《最後的誘惑》。雖然這一部片上演失敗，但對鄭昌和來說奠定了他的電影生涯。

他回首爾後於 1954 年執導了《誘惑的街道》和《第二的出發》（均為譯音）又於 1957 年執導了《風之官殿》。之後他被引人注目

是從拍《太陽光照射的曠野》開始的。1961 年拍的《地平線》、《發橫財》、《張喜嬪》等上演成功後他爬上了中堅導演的名單上。

　　他以動作導演的號召力曾經影響到香港電影,他的動作片改進了以往韓國動作片的缺點,可以說韓國動作片面目改進一新膺得斯界的好評。

　　鄭昌和導演對韓國動作片的貢獻是很大的,他曾經培養了林權澤導演,也自稱為他的師父,林權澤至 1963 年為止在鄭導演麾下當了副導演;鄭昌和所拍的《大地喲!該你來說話!》、《鐵公主》還有 1963 年的有《大地支配者》、《太平原》、《想死她》(1965年),1966 年的有《夜來香》、《危險的青春》、《曠野的檢察隊》、《我的青春》。《黃昏時散落》、《一瞬間永遠》(1963)、《靜靜的離別》、《充滿危險》、《悲戀》、《黃昏的劍客》(1967)、《母親的秘密》、《流浪劍客》、《黃金 108 貫》、《情炎》(1968)、《虛無的心》(1969)等。

　　1960 年代,他和香港的邵氏公司合作了不少電影,又於 1970年代曾和香港的嘉禾電影有限公司,合作過不少動作片。

　　和邵氏合作的動作及劇情片有《千面魔女》(1968)和《餓狼谷》、《女俠梅名》、《餓狼谷血鬥》(1970 年)、《女梅鳳》、《7 人俠客》(1971)、《死亡的五個指頭》(1972)和嘉禾電影有限公司合作和代拍影片有《黑夜怪客》(1973)、《黃飛鴻》、《少林拳》、《黑武士》(1974 年)、《鬼計雙雄》、《審判者》(1976)、《破戒》(1977年)。

　　他自 1953 年起 1977 年《破戒》為止在國內拍了 38 部,在港拍了 16 部,1974 年他創立和豐映畫社製作影片,當時住在美國,來回韓美兩地。

崔玄民導演：

　　本名為「云一」，1926 年元月 16 日出生在北韓咸鏡南道北青，畢業於「興南工業學校」，韓國光復之前，當過戲劇明星，1957 年曾任國立劇場舞臺導演，創立「新人小劇場」（1958 年），對小劇場的擴張及推廣有所偏愛並致力推動。

　　他對「馬克斯」、「列寧」學說及俄國的近代史有相當的造就及進一步的認識，還有俄國的前衛藝術也有相當的研究及深造。

　　1964 年 5 月文藝導演獎膺得之後更加鞏固他的藝術立地，於 1960 年代自舞臺轉向電影，1972 年執導《叫爸爸的漢子》之後正式成為電影界的導演，對電影及舞臺方面的藝術見解特深，認識又特深，彷彿是電影專家。

　　他所執導影片不多，但是意義深長：他拍的電影有：《處女船家》、《安娜的遺書》（1975 年）、《讀書時節》、《三姐妹》、《年青的城市》（1976 年）、《夢燈兩個》（1977 年）、《鴿子的合唱》（1978 年）、《血友天下》（1983 年）等十餘部。

　　他在晚年服務東亞興行公司（光化門國際戲院）擔任企劃，曾與香港第一電影公司合作過一部片《血鬥少林寺》（也叫《破戒》）。1998 年 8 月逝世。

李斗鏞導演

　　1942 年 12 月 24 日出生於首爾市，畢業於龍山高中和東國大學校，1960 年在李晚熙導演和其他著名的導演麾下做了副導多年，1969 年執導愛情片《失去的婚紗》，他曾經在《負心的人》導演鄭

素影麾下學習導演功課，畫面上的功課很像鄭素影手法。如《不惜的獻給妳》（1970 年），時代劇《洪義將軍》等都很像鄭素影的手法。

1972 年執導的抗日片《洪義將軍》膺得大鐘獎最佳作品獎，接著拍動作片《拆回來的獨木橋》（1974 年）及《解除武裝》、《龍虎對爭》、《解決士》、《背叛者》等，顯露了他獨特的打鬧手法。

1985 年的《桑》，1980 年的《皮莫》（譯音）、《水車水車》（1983 年）等，80 年代所拍的片子，可以說為當時遲滯不進的電影界打了一針強心劑，1984 年他又拍了一部《長子》和 1985 年《石孩》兩部賣座成功，膺得年輕觀眾擁護和愛戴。

1989 年美國好萊塢請他拍了一部考試片（B 級動作片）《沉默的暗殺者》，結果所拍的電影不及格而去不成美國好萊塢，而在首爾請了一位「乞丐和尚重光」拍了一部寫實的故事片《去青松的路途》，引得疏外階層的觀眾熱烈歡迎與擁護。

1980 年代至 1990 年的李斗鏞的成就不斐，1993 年法國邀請李導演在巴黎舉行《李斗鏞影片試映會》，可視為他的國際上的成就，又於 1994 年美國現代美術館（紐約）舉行《李斗鏞作品展覽會》，之後於 1999 年到 2003 年推出《愛》、《阿里郎》等 6 部片沒得到觀眾喝彩。

林權澤導演：

1936 年 5 月 2 日全羅南道長城郡南面三大里 568 號出生；他的祖父是地主，父親比較先進又富裕，因而他幼時生活幸福，可是韓國光復後，因他的父親和叔父都是灰色份子而家庭沒落潦倒，受到生活的壓迫。

韓國當時的狀況，後來在 1994 年以《太白山脈》的影片再度被描寫出來。日本佐藤武雄（譯音）在廣播電臺與記者對談中表示：「人民軍高壓的行為來看時，南韓左翼份子不能成為北韓人民軍的同志。」這一部寫實片真真實實的反映北韓共軍慘無人道的行為。

林權澤在長城小學畢業後去光州崇一中學唸書時，離家出走至釜山過了流浪的生活，在他所拍的《西片節》（1993）、《曼陀羅》（1981 年）、《叔叔巴接叔公》（譯音）等影片裡反映了他離家出走之後困苦的生活實況。

他於 1953 年離家出走輾轉光州釜山等地，生活困苦，為解決生活而投入到電影界，初次參加拍片工作是 1956 年鄭昌和的《薔花紅蓮》，後來以副導演的身份參入工作的影片《悲的江水似的》（譯音）（1960 年）和《地平線》（1961 年）還有《張喜嬪》等片，他執導的影片於 1963 年 3 部、1964 年 6 部、1969 年 6 部，就算他拍片最多年度。

1970 年代有《往十里》、（1976 年）《洛東江東流》、（1976 年）《常綠樹》、（1978 年）《沒有旗幟的撐旗手》（1979 年）、1980 年代的作品有《曼陀羅》、《無名島》、《霧島》、《火的女兒》（1983 年）、《替身》（1986 年），1990 年代代表作品均為《泰興》影片公司的影片。林權澤的《春香傳》於 2000 年被邀請參加《肯》電影節，又於第五十五屆《肯》電影節膺得了最佳導演獎（片名為《醉花仙》）他前後共拍了 100 多部片。

林權澤作品得獎片名和年度如下：

1974 年　　第 13 屆大鐘電影節特別獎（證言）

1976 年　　第 12 屆百想藝術大獎電影部門導演《往十里》

1977 年　　第 13 屆百想藝術大獎電影部門導演獎《洛東江東流》

1978 年　　第 17 屆大鐘獎電影節最佳導演獎《家譜》

1981 年　　第 20 屆大鐘獎電影節最佳導演獎《曼陀羅》

1983 年　　第 19 屆百想藝術節電影部門最佳導演獎《霧村》

1986 年　　第 25 屆大鐘電影節最佳導演獎《票》、第 6 屆韓國電影評論家協會獎最佳導演獎《吉分素炎》（譯音）

1987 年　　第 26 屆大鐘電影節最佳導演獎《燕山日記》、第 7 屆韓國電影評論家協會最佳導演獎《票》

1991 年　　第 12 屆青童電影節最佳導演獎《開伯》、第 2 屆李天春士大獎電影節導演《開伯》

1993 年　　第 31 屆大鐘電影節最佳導演獎《西片齊》（譯音）、第 14 屆青童電影節最佳作品獎、第 4 屆李天春士大獎電影節最佳導演獎《西片齊》（譯音）

1995 年　　第 6 屆李天春士大獎電影節春士電影藝術獎

1996 年　　第 17 屆青童電影節最佳導演獎《祝祭》（譯音）

1997 年　　第 33 屆百想藝術大獎電影部門最佳導演獎《祝祭》（譯音）

2000 年　　第 36 屆百想藝術大獎電影部門最佳導演獎《春香傳》

2002 年　　第 23 屆春龍電影節最佳導演獎《醉花仙》、第 55
　　　　　　屆「肯」電影節最佳導演獎《醉花仙》、第 10 屆李
　　　　　　天春士大獎電影節春士誕生 100 週年紀念功勞
　　　　　　獎。大獎電影部門最佳導演獎《春香傳》、第 5 屆
　　　　　　釜山國際電影節《乃彼岳獎》、《春香傳》。
2005 年　　第 55 屆柏林國際電影節榮譽獎

鄭進宇導演：

　　1938 年元月 17 日出生於京畿道金浦郡揚村面揚谷里，4 男 5
女之中他是三男，他父親在金浦和江華任職小學校長，在教育家庭
中長大的鄭進宇最後畢業於中央大學法學系，但他在演劇班活動的
比較多。

　　1957 年參加俞賢穆導演執導的《失去的青春》，自然而然的成
了從事電影工作者，1958 年朴相鎬導演執導的《薔薇有病了》，片
中擔任攝影師康範九的助手，輾轉臨時演員，燈光助理、美術助理
等職位，學習了電影知識，最後當了鄭昌和的副導演，開創了當導
演的路。

　　1963 年 25 歲執導《獨生子》一片實現了做導演的夢，他從導
演到製作影片的領域裡不斷擴張他的欲望，1969 年創立《宇進》
影片公司，參加這家公司工作的導演有金綺泳、鄭素影等 34 名導
演。林權澤導演和鄭進宇親自而為他拍了 11 部影片。

　　鄭進宇是導演，可是他曾經擔任電影振興公社的理事，擴展電
影市場新技術之進口發展，對開闢世界電影市場貢獻至大，他為進
口嶄新的電影技術留日、英，並考察同時錄音拍片技術，他的經歷

可以分三個階段①1960 年代開拍《獨生子》後到 1969 年創立宇進影片公司②1970 年拍了《最後皇太子英親王》膺得大鐘獎電影節最佳作品獎，又膺得韓國日報主辦的電影百想獎中的最佳影片獎、導演獎，還有釜日映畫獎中膺得導演獎及最佳作品獎（《凍春石化村》、《島上青蛙萬歲》等三部片），③第三個階段是 1980 年起開拍文藝作品《貓頭鷹也在晚上哭嗎？》和《鸚鵡鳥以身叫哭》（均為直譯的片名）。

鄭進宇對電影貢獻是不可否認的，為了伸張韓國電影的幅度及導進新的技術盡了最大的努力，到了 1990 年代他的作品工作逐漸少到再不能減少的地步，1995 年執導《無窮花的花朵開放了》（直譯），膺得了春師影畫節審查委員特別獎。

鄭基鐸

中國片中的韓國導演，遠在 30 年代的上海影壇就已有了。當時中國人稱韓國為高麗，據民國 17 年出版的電影月報，有如下的報導：

高麗明星鄭基鐸君最近導演之《三雄奪美》，係以美妙的手腕，描寫一件三角的戀愛史，情節極為曲折，不落尋常窠臼。所謂三雄，係三箇個性不同之男子，一為紈袴子，一為登徒子，一則為大學生。其競奪一富家女之愛，手段亦各別，一則以金錢相炫，一則以奸詐相斯，又一則完全以真情相感。經過情形，變化莫測，男女主角，如鄭基鐸、王徵信二君及鄭一松女士，均係銀幕老手，表演自是不凡，打武幾場，各出死力相搏，極有可觀，所有滑稽穿插，無背於

劇情，亦且極有咀嚼。總之此片在國產影片中，實有相當之地位，尤其為愛情片別開生面之作品也。

鄭君導演《三雄奪美》，既已竣事，復導演一片，名《火窟鋼刀》，劇情雖不十分繁複，而極切合於人生。蓋片中所有事實，均為社會所常有，吾人所常者，描寫夫婦之愛，父母子女之愛，莫不深刻動人，令人淒然淚下，最後孝子即以凶人之鋼刀，手刃殺父之仇人，並燒其所居，則又大快人心。故此片是一社會片，亦一倫理片，孝子與仇人惡戰一場，有聲有色，令人咋舌。

可見，當年中國影壇已有韓國導演，以上兩部都是默片，進入有聲片後，中國最有名的「電影皇帝」小生金燄，也是韓國人，1983年在上海逝世。

在現在韓國導演的資料中，並無鄭基鐸，可能在日本人統治時代的鄭基鐸，是在逃亡中從影，因此還不能稱為韓國導演而是中國導演的韓國人。

台灣電影開山祖張英（左）與黃仁（右）合影。

張英（右）與電影學者、戲劇家王唯（左）合影。

附錄二

我寫臺灣電影歷史的痛苦經驗

　　臺灣，是個具有多元歷史來源，多元文化的融合，也被不斷移植海洋文化性格的島嶼，自 1558 年起，葡萄牙、西班牙、荷蘭等歐洲海權國家勢力先後進入；1624 年，荷蘭領臺 38 年，將語言、文化、觀念、醫療滲入，也引進了臺灣，以往沒有的牛、花生、稻作大量移植，在荷人招募下，數萬漢人渡海來臺從事開墾；荷人並致力於原住民教育，傳教士的進駐，以羅馬拼音翻譯聖經，創造了「新港文字」，對當時的原住民有著一定的影響。1662 年，清朝順治 12 年，鄭成功自荷蘭人手中接管了臺灣版圖，鄭氏三代在臺 23 年，高舉「反清復明」旗幟，大批不甘受異族統治的明代遺老遷來臺，尊儒釋、興學、辦科舉、建孔廟，把臺灣建設成儼然一個小明朝。1684 年，清康熙 22 年，滿清征服明鄭，臺灣被納入大清帝國，並派劉銘傳來臺統治。1895 年，清朝因甲午戰爭失敗，簽馬關條約割讓臺灣給日本 50 年，至 1945 年二次大戰結束，依波茨坦宣言臺灣重歸中國。

　　研究臺灣電影史，也可說是研究臺灣的命運史。由於日本人統治臺灣，就懂得利用電影作為殖民政策的皇民化工具，因而拍攝國策化的新聞片、紀錄片和劇情長片，不斷的灌輸民眾大日本帝國的思想。臺灣光復後，國民黨主政也利用電影宣教，不惜耗資建片廠，培訓人才，然後拍攝「寓教於樂」的政宣電影和大眾電影，以建設臺灣作復興中華民國基地。

　　日據時代，日本人去中國化的「皇民化」政策，並未完全成功，主要的阻力也是電影，那是臺灣人民輸入中國文化深厚的大陸電影，延續中國文化。近年臺灣解嚴後，權威統治結束，也曾拍出批判國民黨政府的《悲情城市》、《老科最後的秋天》等片，這是臺灣民主自由的好處。兩岸開放後，大陸影界組臺港電影研究

會，輸入臺灣電影研究、訂電影法、金雞獎事先提名等，多處學習臺灣。

錯誤的經驗

臺灣保存整理臺灣歷史最重要的機構是省政府文獻委員會。該會在 1984 年要重修臺灣省誌，省府主席兼文獻會主委邱創煥，聘我擔任重修省誌藝文編的電影史撰述委員，我寫了約三萬多字的臺灣電影史，分九節六十幾項，省文獻會很滿意，又將臺灣地方戲劇史也交我寫。全文刊登在民國八十六年（1997）2 月 31 日出版的《重修臺灣省誌卷十藝文志藝術篇》，正中書局有出售。臺灣省誌是廿年修訂一次，包羅很廣，共有 12 冊，50 年代出版的臺灣省志，也有電影簡史，較為簡單，日據時代的電影史也有官式的報告。90 年代我寫的臺灣電影史固然有更完整的面貌，可是現在重讀一遍，發現有一些當時未多作詳細考證的失誤。

何非光

重修臺灣省通志的原稿，主辦單位曾分別送請專家審核，從截稿日期到出版，隔了兩年半，如此慎重，仍難免有錯誤。撰稿者固有責任，缺乏對電影內行的審核專家也有關。臺灣地方戲劇史方面有審核專家，我寫的稿件，兩度被文獻會退回修改。電影卻一次過關，我將其中日據時代到中國大陸拍片有成就的臺灣影人何非光、羅朋、劉吶鷗的事跡，寫成一篇紀念文章，於 1995 年 10 月 25 日在聯合報副刊發表，其中提到何非光，據說於 1989 年逝世，因為

這消息來自臺灣情報單位，未親眼看到確切文字記載，我雖然將它寫出去，內心仍耿耿於懷。因此兩岸開放探親後，我到廈門和上海都在打聽何非光的消息，都說不知道。不料 1996 年 11 月初，我到廣州開會，終於見到何非光，而且同住一個旅館，朝夕共餐，成為無話不談的好友。原來筆者在聯合報發表的文章，他臺灣的侄兒何敏璋已將該報紙寄上海，何非光早已看到。他不在乎別人說他死亡，所以沒有要求報紙更正，何非光說：「我雖然還活著，確曾到鬼門關好幾次，又被趕回來。」文革期間何非光被鬥爭幾次，被整得死去活來，連平反都比別人晚。面對何非光我有無限歉意，內心不免怪怨何非光在臺親友，為何明知錯誤，也不打通電話或寫張紙條向報社要求更正或通知錯誤。作為臺灣影史工作者，今後落筆必要更加慎重查證。

羅朋

　　何非光的女兒何琳，告訴我羅朋的女兒羅娜在香港的住址，我立即寫信和她聯絡，羅娜回信，怪怨我寫他爸爸在上海過世，其實是在家鄉南投病逝，當時她雖然年紀還小，但是有參加爸爸的喪葬，總是記憶猶新。後來我查閱臺灣新劇名人張深切的回憶錄，提到當年他在上海時，羅朋和何非光同在聯華公司當演員，兩位同鄉同行常常吵架，張深切做他們的和事佬。因為羅朋長得英俊，成為主角先走紅，何非光專演反派屬配角，較不受重視，由於何非光留日深造多年，在學歷上比羅朋高，心理有些不服氣。這則簡訊，如果當時寫何非光和羅朋時加進去，可看出當年臺灣人在上海影壇求發展，相互競爭的辛酸。

不是以營利為主要目的巡迴放映隊，而是一個叫「法國自動幻畫協會」的電影推廣組織。依據李道明教授的敘述，最早把電影引進臺灣的正確日期應該是 1900 年 6 月，比市川彩所稱的「1901 年 11 月」提早了一年另五個月。李道明教授的總結，已獲中外電影史學專家多人引用，但是最近筆者寫臺灣電影史時，翻閱中央圖書館臺灣分館收藏的臺灣日日新報，又有新發現。

「臺灣日日新報」1899 年 8 月 4 日及 5 日兩天的第四版一則廣告：西洋演戲大幻燈，大稻埕蘆竹腳街六番戶七番戶，城隍廟左橫町演廣東人，張伯居外一同，正午十二時至一時，午後一時半至二時半，午後七時半至八時半，全九時至十時，上等三十錢，下等二十錢，軍人小孩半額，而一個月以後的「臺灣日日新報」9 月 5 日第四版（中文版）的一則新聞：

> 電燈影戲　福士公司者不知何許人也，從美國購得西洋電燈影戲機器一副攜到臺北在稻江蘆竹腳街演設，四方來觀者每人必以一角半銀子向買一票始得入覽，將近匝月，所博不為不多，昨又移到艋舺舊街某番戶演設，每票僅一角童子減半，觀者尚寥寥，蓋在稻江演設日久，艋舺人往彼縱覽者多，且與幻燈會相似，不過影中人俱能活動而已，亦不十分新奇也。

1899 年 9 月 8 日的「臺灣日日新報」第五版有一則報導：

> 「十字館放映電影，此次改變方向，把美國愛迪生發明的電影，片名叫《美西戰爭》以及其他多部電影，從今晚起十天，向觀眾鮮活的獻映。」

　　這則新聞，印證前面那則語意不清的中文報導，從時間來推算，應該是有關聯，在 9 月 9 日第五版又有一則相關的廣告：

> 美國愛迪生氏發明的活動電機開演，此次在各地深獲好評的
> 美國愛迪生氏發明的電影，所放映的《美西戰爭》，值得驚
> 嘆的是好像身臨其境，完全與實戰相似。諸如此類的凡十幾
> 部真實的展示。此次本館從 9 月 8 日起共演十天。城內北門
> 街十字館。

　　關於《美西戰爭》影片，該是 1899 年 6 月 1 日，日本吉澤商店的老闆河浦謙，在日本東京錦輝館放映的《美國西班牙戰爭》的影片，這部影片是河浦謙請他在倫敦的弟弟立島清購買的。從時間銜接上來假設，這部《美西戰爭》，可能是「福士公司」於 8 月初在稻江等某地與 9 月 8 日在臺北十字館放映的「美西戰爭」。臺北、東京相隔放映時間三個月，不過《美西戰爭》究由誰經手運來臺灣，尚無明確資料可考。

　　2000 年文建會出版的「臺灣紀錄片研究書目及文獻選集」，是目前最具參考價值的臺灣影史書，可惜該書不但遺漏了對臺灣紀錄片極有貢獻的駱仁逸和祈和熙的推介，對臺灣最早放映電影的戲院《十字館》的成立日期說是 1900 年也有問題，因為 1900 年的日日新報已刊有《十字館》開業兩週年的大優待廣告，顯然成立時間比 1900 年更早。

　　這一發現，我向李道明教授請教，他同意這看法，他正準備重寫「臺灣電影史第一章」。

單打獨鬥，閉門造車

　　臺灣影史書容易錯誤，原因是不像大陸有一組專業人士合作，臺灣影史作者多是個人單打獨鬥，而且閉門造車，自以為是。70年代杜雲之先生先後寫了三本中國電影史，也是缺適當專業人審核，臺灣部份三本都有錯誤，還拿了中山文藝獎。中山文藝獎是找羅學濂先生評審，他曾任上海中電總經理，但是羅學濂對臺灣電影史部份並不熟悉。商務印書館出版杜雲之的《中國電影史》時，請影評人老沙審查。他寫影評 30 年，對臺灣電影史也不很熟，尤其臺語片看得很少。杜雲之是筆者好友，他是僅次於呂訴上的臺灣影史家，我當面告訴他錯誤，他在後來文建會出版的「中國電影史」中用註解方式彌補。

　　臺灣電影史書錯誤之多，審查人員問題確很嚴重，例如國家文藝基金會補助的葉龍彥教授著《日治時期臺灣電影史》，請中央研院近代史研究所研究員許雪姬審查，她研究過日據時代的霧峰林家歷史，不能說不適當，問題是日據時代的臺灣電影史中牽涉不少中國電影史，作者和審查人都外行，作者又喜歡賣弄權威加油添醋，例如所有影史《火燒紅蓮寺》都只有「十八集」，該書寫「十九集」，雖然沒有人會追究，畢竟是錯誤的史書，會以訛傳訛。

　　再如該書說臺南人鄭錦洲，1932 年到上海做生意，買回《火燒紅蓮寺》賺了錢，再回上海買 1928 年的《關東大俠》，作者為了捧鄭錦洲，說是他在上海投資拍臺語片《關東大俠》。不但時間上鬧笑話，《關東大俠》既是默片，演員鄔麗珠也不會說臺語，怎可說是臺語片。還有《故都春夢》中有插映小片段梅蘭芳演的平劇，在當年該片上映廣告中提到，該書竟寫阮玲玉和梅蘭芳聯合主演

《故都春夢》，也鬧笑話，梅蘭芳雖拍過平劇片，從未演過現代劇情片，而且梅蘭芳是男人演女人，從未演過男人，怎能搭檔主演。《日治時期臺灣電影》的笑話不勝枚舉，又不補正，作者是大學教授，又是目前最負盛名的歷史學博士、臺灣影史專家，在很多大學教授臺灣電影史，很多年輕電影學者以他為師，遵循他著作。當然會以訛傳訛，令人十分擔憂。

　　在這圈子裡混久了，我相信這位教授會在錯誤中成長，例如，他寫瓊瑤原著宋存壽導演的《窗外》，「在臺灣上映時大博好評」。事實這部片子因瓊瑤的母親強烈反對。宋存壽是在瓊瑤的阻止下仍拍成電影，瓊瑤不得已控告宋存壽非法拍攝，禁止在臺灣上映，宋存壽敗訴，賠得很慘，因此該片拍好 40 年從未在臺灣公開映過。報上好評，是影評人在試片間看過。這位原來不知道《窗外》從未映過的作者，出書時已臨時刪割「上映」兩字。

　　不過，有關單位應速支持臺灣電影資料館成立「臺灣電影史研究室」，網羅碩果僅存的資深影人、影評人與新生代影人，每年有計劃的作影史專題研究，擔任臺灣電影史評審顧問或評審，是一個補救方式。

　　有時影史錯誤，是有意的，例如，為了突顯臺語片遭政治打壓，《西門町電影史》書第 176 頁倒數第五行：「臺語片在臺北市，根本進不了西門町，西門町早已是洋片與國語片的天下了。」目的在暗示外省人欺侮本省人，其實第二部臺語片《薛平貴與王寶釧》就是於 1956 年 1 月 4 日，先在臺北市美都麗、明星、大觀、大光明四院聯映。美都麗是西門町資格最老的電影院，前身芳乃館，現改為國賓電影院。明星也是國語片電影院。一週後，才剩大觀、大光明兩家電影院上映。後來成為臺語片的基本戲院，有些民進

黨學者也不知道當時拍臺語片最多的是外省人，以為外省人打壓臺語片。

臺灣電影史書的不易儘可能正確，執筆者的心態立場，也是原因之一。現在不少年輕電影學者由於預設立場，根本沒有看過五、六十年代的臺灣電影，卻一口咬定六十年代以前的臺灣公營製片出品都是清一色的反共八股。其實據筆者統計，在 1950 年至 1970 年 20 年間，臺灣生產的影片中，反共片不到總數的 30 分之 1。

由於反共片無海外市場，且禁忌太多，不是不拍，而是不能拍、不敢拍。中影成立第一部反共片《梅崗春回》，改用影射方式，把土匪當作共產黨，如果沒有人說明，觀眾絕對看不出那土匪是共軍，更重要的因素是，中影當年主持製片業務的汪榴照、王士弘等人，都是英文好，正研讀好萊塢理論，尤其曾任製片經理的李希賢，是美國電影工程專家，他是美國國際電影電視工程學會臺灣分會的負責人，他曾於 1964 年出版《電影製作技術》一書，是臺灣早期的電影理論書，內容多取自美國電影學院的教材，可以說他們都是好萊塢派。所以 1955 年好萊塢推出尼古拉斯・雷（Nicholas Ray）導演的不良少年片《養子不教誰之過》（Rebel Without a Cause），中影於 1956 年就拍了同類不良少年的《錦繡前程》。1952 年伊力卡山（Elia Kazan）導演的《繩上人》（Man on A Tightrope）上映後，中影也立即跟風拍了《風塵劫》。中影這兩部向好萊塢學習的跟風片，比日本人的跟風快，頗有好評，可惜臺灣現在的電影學者從沒有人提到。有一位留美學者批評中影，在李登輝時代以前，從沒有用過本省人當導演，他不知道 60 年代進中影的廖祥雄導演，是道地本省臺中人。

報紙新聞多烏龍

報紙影劇新聞雖是影史最主要的資訊來源，但臺灣報紙影劇新聞，往往不可靠，尤其開拍新片之類的新聞，往往會造成烏龍，這和大陸、香港的情況不同。臺灣製片人或導演為了爭取資方或戲院預付資金，會請記者報導即將開拍×××新片，還在籌備就寫開拍，結果因導演或製片人的信用不夠，爭取資金落空，影片拍不成，報上卻無交待，易引人誤會。筆者寫《電影阿郎白景瑞》書時，搜集到白景瑞七、八部新片消息，一一追蹤結果，都未拍成。七、八十年代，這種新聞特別多。據筆者估計，當時臺灣影片拍好沒有上映，或拍好沒有後製作，甚至只拍幾千尺底片就流產的，可能有近百部。由於筆者當時是幾家報紙影劇版的主編，所以迄今仍保存不少這類流產影片的劇照，有一部叫《沒有根的一代》的影片和一部《武訓傳》，已拍到快殺青，因為找不到資金胎死腹中。這兩部片報上也登過很多新聞，有些人還以為已上映過。可見報紙新聞不可靠。有一家報紙更離譜，香港粵語片女星白燕死亡，因為電訊英文譯音與白楊相同，誤譯為上海大明星白楊死亡，幸好他報有正確報導，第二天這家報紙也沒有更正。

影史空白

盧非易教授主持的電影年電影檔案，包括大事記、影檢、出版文獻、論文專輯等等，多來自報紙資料，但一律從 1949 年到 1994 年，其中臺灣 1945 年光復到 1949 年大陸撤退時的四年，變成影史的空白期，因為 1949 到 1994 有聯合報、中央日報縮影合訂本，查

閱方便，可是中央和聯合都是 1949 及 1950 才創辦的報紙，唯一從 1945 年 10 月臺灣光復節創刊的新生報，中央圖書館臺灣分館有完整合訂本，該館還有其他早期雜誌、報紙，因為沒有縮本，居然不知道採用。這四年雖然本土業者未拍劇情長片，但有何非光拍的《花蓮港》全部在臺灣完成。還有上海、香港影人來臺拍的《長相思》、《假面女郎》等外景，臺製也拍了不少重要的紀錄片、新聞片，和重要的影人、影事，例如中國影史名人史東山、耿震、田漢、洪深、歐陽予倩等等都是在這個時期從上海來臺籌備設廠或籌備拍片或演話劇，由於「二二八」事變，設廠或拍片都流產，這段歷史豈可完全空白。

盧非易教授主編，新聞局出版的「臺灣電影紀事初稿（1949-1994）」不僅是臺灣電影史的斷代史，也有許多錯誤，迄未修正，例如第 8 頁 45/7/04「中影開拍港臺合作大片《關山行》，改名《錦繡前程》」。事實上這是不同的兩部有香港演員參加的臺灣片。因《錦繡前程》是話劇《鼎食之家》改編，上映改片名《錦繡前程》；也可能是美工貼錯，沒有改正。問題是這錯誤雖小，搬到貓頭鷹出版的豪華巨著《世紀電影年鑑》的華語片部分，便使這本印刷精美的巨型世界影史書，有白璧之瑕，豈不可惜？幸好臺灣電影資料館出版，得金馬獎最多的攝影師林贊庭編著的《臺灣電影攝影技術發展概述（1945-1970）》一書，校正工作非常重視，較之諸多電影博士、學者撰寫文建會出版的《臺灣紀錄片研究書目與文獻選集》減少許多遺漏和錯誤。

在臺灣寫「臺灣電影史」書，誠如《臺灣電影導覽》的作者李泳泉所說是「補破網的工作」，往往會顧此失彼。筆者所寫逾百萬字的《臺灣電影百年史話》，力求做到臺灣影史補破網的終結者，

從此有一個完整的工具書，予後來寫相關文章者有軌跡可循。但因出版者與印刷廠訂有限期交稿，限期完成的合約，逾期要賠償，最後期限過了，印刷廠不受理修正，因此仍有一些錯誤無法補正，十分遺憾。

光復後的臺灣電影史書，最易錯誤的是：「中電」與「中製」混為一談，許多名影史家都有過這類錯誤，雖然兩者都是國民黨主政時期的公營電影事業，創業時間也接近（1933、1934），但「中電」前身是國民黨中宣部的「中央電影攝影場」，「中製」的前身是國民黨軍事委員會南昌行營的「電影股」。「中央電影攝影場」的前身，也曾是國民黨中宣部藝術科「電影股」。因此資深影業者丁伯駪的回憶錄，把兩個「電影股」幾十年歷史都混為一談。

臺灣「中影」與上海「中電」也常被影史學者混合為一，「中電」全名「中央電影『事』業股份有限公司」，與「中影」的全名「中央電影『企』業股份有限公司」有一字之差，雖是同屬國民黨的黨營事業，卻是不同的兩個事業機構。上海「中電」並未搬遷來臺灣，某名家誤為臺灣「中影」即大陸「中電」，也有人稱「中影」為「中電」，事實上臺灣中影是由農教合併而成，與中電無關。上海「中電」總經理羅學濂來臺後，曾正式向國民黨中央黨部財委會辦理結束，已不存在了。

國民黨「中電」前身的中央攝「影」場，與臺製前身的臺灣電影攝「製」場，也有一字之差，幸好影史書在這方面錯誤較少，因為很多臺灣影史作者不知臺製也還有前身。

多元化與本土化

　　十五世紀明鄭前後的四百年來，臺灣經過溶合荷蘭、西班牙及
日本的文化，已非原來的中原文化，而形成有海洋性格的臺灣文
化。正如日本大量吸收中華文化，變為代表東方的東洋文化，以擁
有大量中國文化為榮。臺商所以在東南亞及中國大陸市場獨佔優
勢，正是由於臺商擁有的海洋性格是以中原文化為主的臺灣文化，
勝過東南亞其他地區的華人和外商。也因此，美日在中國大陸的大
企業，多找臺灣留美、留日人士主持。在華人的外銷市場中，臺灣
文化也優於較封閉的大陸文化。在華語片的外銷市場，臺灣片要全
球化、要國際化，也優於大陸片，李安導演的《喜宴》、《飲食男女》
和《臥虎藏龍》以及近得金獅獎的《色戒》就是最成功的例證，再
如張毅導的《玉卿嫂》、侯孝賢導的《海上花》、《戲夢人生》，以及
徐楓製作的《霸王別姬》，無不以深厚中國文化的特色取勝，尤其
《喜宴》，在「不情願但可接受」的原則下，既溶合東西文化，也
結合了臺灣人、大陸人、美國人的合作，而且溶合電影的娛樂性與
文化的要素，是中影近年來最受好評、最賺錢的電影。《喜宴》在
最後，一對臺灣老夫婦，從地道走向機場，象徵迎向光明的未來，
正是對現實臺灣人對國家文化認同紛擾最好的啟示。

　　由於臺灣歌謠唱出臺灣人民過往苦難的心聲，本土化的臺灣電
影的發展史，也可以說是臺灣人永不服輸的堅韌生命力的見證史，
除了不少臺語片可證明外，李行導演的國語片《汪洋中的一條船》
和《原鄉人》也是最明顯的例證，前者影片的主人公鄭豐喜，自幼
天殘、地上爬行的人生，終於站起來，成為優秀的大學生；後者為
婚姻出走中國大陸的鍾理和夫婦，生活雖然辛苦，卻不恥替日人開

車，寧可過艱苦生活，這種臺灣人自尊自強的精神，正是臺灣人在華人世界中，可以自立於全球的基礎，也是臺灣電影走向全球化之路。

在電影本土化中，侯孝賢導演的《悲情城市》、《戲夢人生》、《南國，再見南國》，王童導演的《稻草人》、《無言的山丘》、《香蕉天堂》，以及萬仁導演的《超級市民》、《超級大國民》、《超級公民》，這三位導演的本土電影三部曲，都可說是臺灣文化本土化的電影代表作，也是華語電影世界的代表。臺灣導演侯孝賢、楊德昌、李安、宋存壽、蔡明亮等已擠身於世界導演之林，在臺灣電影發展史上，留下可供後輩追循的軌跡。有了這些成果，我寫臺灣電影史才能更具信心。相信多元文化與本土化也是寫臺灣電影史書的主軸。不知這觀念是否可博前輩學者們認同。

在此筆者必須指出，中國大陸出版程季華、李少白著的《中國電影發展史》，雖然已被中外華語電影專家列為必讀的中國影史經典，還有英語版、日語版等譯本，其中也有不少因中共立場與國民黨不同的錯誤謬論與遺漏，臺灣留美年輕電影學者多人上當，竟以中共立場來批評臺灣影史。該書新版也未修正，幸好該書主要作者李少白教授在指導他的學生李道新教授的影史著作《中國電影文化史》（北京大學出版）中已有補正。2007 年 1 月，北京中國傳媒大學出版的《中國電影圖史》，是第一次結合兩岸三地學者共同撰寫（筆者也參加），前後經三年才完成，又經過一年的審查，該是錯誤最少的中國電影史書，但在筆者負責的臺灣影史部份，仍發現一項錯誤，是《聖母媽祖傳》雙胞案的片名一字之誤。臺灣出品的國語版，由周曼華主演的是叫《聖女媽祖傳》，而香港拍的廈語片，才叫《聖母媽祖傳》，但在《中國電影圖史》中把兩部影片都叫《聖

母媽祖傳》。我初校時有訂正，結果出版時仍有錯，還有兩頁圖片
說明互置貼錯，非內行看不出錯。同時由於臺灣部份的篇幅較少，
筆者寫好的臺灣影史稿件，80 年代前，最後刪除不少影片介紹，
至少三分之一，因此學者王曉祥批評該書該有的沒有。但在已有的
中國電影史書中，這本三地合寫的中國影史書仍是較完整的一部，
尤其大陸電影部份，有不少新史料，而且是北京設繁體字印刷廠，
首次用繁體字印刷。值得研究中國影史愛好者列為參考。

紀錄片論述文獻的遺漏

　　在此我不能不提另一部令人遺憾的臺灣影史鉅著，文建會大力
支持出版的「臺灣紀錄片研究書目與文獻選集」（上下冊）及「臺
灣紀錄片與新聞片影人口述」（上下冊），是由幾位我最尊敬的名教
授主持下，費時三年才完成，對臺灣五十年來有關紀錄片的文獻作
全面性的整理、彙編，內容豐富，確具參考價值。對他們的辛勞，
本人敬致崇高敬意。不過，現在有些年輕學者認定在六十年代的《劉
必稼》之前，臺灣沒有真正的紀錄片，也沒有紀錄片的理論文獻，
這是完全憑空想像的說詞。這和肯定在「劇場」雜誌之前，臺灣沒
有學術性的電影雜誌，同樣荒謬，而且出之於名學者之口，以訛傳
訛，影響很大，不能不予以補正。

　　為求影史的完整和真相，先談有關紀錄片單篇論述文獻的遺漏
部份，據筆者所知相當多，而且都很重要，這裡補正的只能點到
為止。

　　廖祥雄著「電影藝術論」（民國 53 年（1964）8 月 3 日三山出
版社出版），其中有關紀錄片的論述有兩篇相當具體，167 頁「傳

萊哈迪與紀實影片」，177 頁「英國的紀錄影片運動」六頁。廖祥雄曾任臺製廠長多年，策劃過許多紀錄片的製作，也曾在報上發表過長篇大論的紀錄片文章，民國 70 年（1981）9 月 13 日民生報以頭條刊登廖祥雄作「紀錄片的血統問題」，對有人認定 50 年代臺製拍攝的紀錄片，不是紀錄片問題，提出答辯，寫得很長，佔了半版，當年很受重視。其實，廖祥雄本人也值得訪談。

莊靈著「電影藝術」（上下冊），民國 59 年（1970）晨鐘出版社出版，書中有三篇談紀錄片，一是「談紀錄電影」、二是「亞運新聞片拍攝追記」、三是「墨西哥世運會的紀錄片攝製」，都曾於 55 年（1966）先在幼獅月刊發表過。〈臺灣紀錄文獻選集〉中雖然在影人口述部份有莊靈訪談，卻未提到這部著作有三篇談紀錄片。

文星出版社民國 56 年（1967）出版「龔稼農從影回憶錄」，第一冊第 142 頁「新聞片與紀錄片」、從上海早期新聞片、紀錄片，談到臺灣拍《蝴蝶蘭》，《大甲草帽手工藝品》等供應國際市場。原文曾在民國 51 年（1962）的中央日報連載半年。

民國 66 年（1977）名導演李祐寧著「電影故事」（年鑑出版），對美國、英國紀錄片的興起、發展，有重點大事紀式的記述。

民國 65 年（1976）名影視作家王長安著「現代電影現代人」（大林出版），其中「淺談紀錄片的價值」，對紀錄片定位論述詳盡，頗具參考價值。

民國 46 年（1957）10 月，臺灣電影製片廠廠長龍芳為增進影人自修，提升影人水準而創辦的「電影學報」，是電影專業雜誌，比後來的「劇場」及三度停刊的「影響」雜誌的學術性有過之無不及，執筆者都是真正電影專業人士。第一期就刊登潘乃正的「日本

的新聞電影」三頁。另有日本得獎的紀錄片《黑部峽谷》的腳本，有講白和畫面說明，共六頁。都是難得的紀錄片文獻。（此雜誌共出版六冊，電影資料館有存書。）

民國41年（1952），中影前身之一的臺影支持的「影劇新聞」月刊，主編鄧綏寧（後來出任國立臺灣藝術學院影劇科主任及教務主任多年），以理論和報導為主，絕無影片宣傳和八卦新聞稿。民國42年（1953）2月號刊登李嘉報導「農復會與農教合拍紀錄片」。農復會出資，農教廠出人力和技術，合拍農業教育紀實片八部，包括《病蟲害的防治》、《畜牧事業的發展》及《森林的成長和水土保持》等等，因此中影導演宗由、汪榴照等都拍過紀錄片。在農教臺中廠擔任美術設計的趙越，也負責替農復會拍《大樹的故事》的紀錄片。李嘉因拍紀錄片《養豬人家》很出色，獲李葉賞識，才會進農教臺中廠當總務主任。

「影劇新聞」同期，又報導農教廠接受省鐵路局委託拍臺灣鐵路故事的紀實影片《寶島動脈》，演員有唐菁、李影、魏平澳、李冠章、林若鍇、石叔明、田豐、劉晗琴等十餘人，拍片為期六十天完成，內容分三大要點：

寫遜清巡撫劉銘傳督導開創鐵路的故事，到阿里山火車上山。

寫二次大戰日人全力應戰，鐵路失修，千瘡百孔，光復後經我政府修復。

寫鐵路員工的克難精神，在颱風、洪水、地震三大災害中，鐵路員工經常為對抗天災奮鬥，及搶救工作的艱苦，任勞任怨。全片長五千呎，田琛導演。

民國43年（1954），中影成立，出版「中央電影週刊」是專業雜誌，「影劇新聞」停刊。

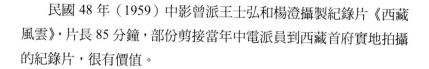

民國 48 年（1959）中影曾派王士弘和楊澄攝製紀錄片《西藏風雲》，片長 85 分鐘，部份剪接當年中電派員到西藏首府實地拍攝的紀錄片，很有價值。

《清明上河圖》造成龔弘從影

我國宋朝名畫《清明上河圖》，在不同時空，拍了三部紀錄片，第一部是 1961 年龔弘在新聞局工作時代主導拍攝，為彩色 16 釐米片長 873 呎，放映時間 24 分鐘，由卓世傑攝影，李國寶配音，陳高唐剪接，邵廓清說白，並由前藝專校長張隆延擔任主編，陸以正翻譯英語，以英語拷貝參加 1961 年第 11 屆威尼斯國際影展，正式影展於 7 月 20 日起至 30 日止展出。我國的美術片《清明上河圖》提前於 6 月 29 日寄到羅馬我國駐義大利大使館，連同精印的劇照及說明書，轉交威尼斯國際影展當局審查再展出，博得好評。年底再參加英國愛丁堡影展，獲最佳紀錄片獎。由於這部紀錄片得獎，是造成龔弘後來進中影擔任總經理的主因。（詳見皇冠出版，〈龔弘回憶錄〉第 84、85 頁）龔弘在回憶錄中說：拍攝《清明上河圖》，影片不衹介紹中國文化的淵博及人文的豐盛，更表現國府正統性。

第二部《清明上河圖》紀錄片，1962 年，王士弘導演，賴成英攝影，新聞局出品，重拍為 35 糎片，片長 28 分鐘。當時故宮在霧峰，王士弘每天都要到霧峰的故宮，拍了三個月，非常辛苦。

第三部《清明上河圖》紀錄片是民國 65 年（1976），劉藝再替新聞局重拍，由莊嚴和顧獻樑擔任顧問。片長 45 分鐘，獲金馬獎優等紀錄片獎後，再剪輯成 35 分鐘，送紐約大學電影研究所放映，也參加過西德曼海姆國際影展。

　　民國 67 年中國影評人協會出版的「電影評論」季刊第三期刊登潘亭（駱仁逸）作「中國式紀錄片的製作」，曾連榮作「紀錄與紀實」，劉藝作「我所拍攝的紀錄電影」，都是實際工作的經驗談。潘亭是新聞局視聽室主任，領導製作紀錄片已有傑出成就；曾連榮在臺製，也拍了紀錄片「毛筆」，還參與其他紀錄片的策劃，劉藝也是紀錄片《清明上河圖》導演。

　　最值得重視的「電影評論」第五期，黃仁作「從辛亥革命到抗日戰爭值得懷念的紀錄電影」，這裡談到「中國紀錄電影之父」的黎民偉的多部紀錄片，包括武昌起義的紀錄片和北伐記錄片。電影評論這期還刊登前中國電影製片廠廠長鄭用之寫他製作《中國之抗戰》紀錄片的攝影經過及提供全部旁白，該是臺灣紀錄片歷史上最重要文獻之一。當年中美合作拍攝這部紀錄片，特請美國三屆金像獎導演法蘭克卡潑拉費時一年剪輯。在第二次世界大戰的紀錄片史上也可算是經典之作。除五分之一是美軍拍攝外。另五分之四是中製廠派出四十名攝影師，分赴全國各戰區的前方和敵後，冒著槍林彈雨和飛機的轟炸搶拍。總計有十多位攝影師為拍此片時壯烈犧牲，還有廿餘名工作人員受傷，幾乎每一吋膠片都是用血汗生命換來的。此片在臺北市首輪電影院放映過兩次，之後才在電視播出，改名《中國之怒吼》。臺灣所有國臺語影片有關抗日戰爭場面，都是從本片拷貝中剪輯、翻製，效果模糊。

　　由於《中國之抗戰》的轟動，出現三部類似的抗戰紀錄片，一部名為《民族萬歲》，一部名為《大時代的戰爭》，還有一部《慘痛的戰爭》，都沒有國父和中國地理場面，都是從「九一八」事變開始，可能在抗戰新聞片中剪輯而來。

民國 75 年（1986）6 月出版的電影評論第 17 期，有「紀錄片論文集」，執筆者劉藝、駱仁逸、黃玉珊、李天鐸等都是專家，這些紀錄片文獻當然也該值得重視。

民國 64 年（1975）8 月出版的「真善美」電影雜誌，刊登杜雲之作「蔣公勳業影片述要」，對老總統的時事紀錄片有綜合性的敘述。是數十年抗日和國共內戰的重要歷史紀錄。其中臺製和中製編輯成的《蔣總統與臺灣》，在香港上映時大賣座，大製片家黃卓漢從影，就是靠這部紀錄片發跡起家。該片也曾在日本松竹系統的戲院正式上映，是臺灣光復後第一部在日本上映的臺灣影片。

民國 49 年（1960）的《羅馬世運會》，是臺灣人楊傳廣第一次在奧運十項全能大出風頭拿銀牌的紀錄片。該片在臺灣上映有特刊、有評論，照理也應列為紀錄片的文獻。

民國 88 年（1999）9 月「傳記文學」刊登郭冠英作「張學良傳紀錄片」（四集）拍攝的前因後果，近一萬字，文史並茂，是臺灣紀錄片重要文獻，最不該遺漏。

排斥官方報紙資料

現在年輕電影學者搜集臺灣影史資料，都以聯合報和中央日報為依據，但是這兩報是 1949 年以後才有，從臺灣光復到中央政府遷臺這段期間（1945.8.14～1949.12），迄今存在的報紙，只有新生報一家，當年是第一大報，這些學者居然不知道採用參考，例如臺灣電影資料館出版的〈中華民國影片上映片目〉等工具書及新聞局、文建會支持出版的幾本臺灣電影史書，都未參考新生報，都將

臺灣影史從 1949 年才開始，造成臺灣影史斷層的缺憾，令真正識者痛心不已。

祈和熙和駱仁逸的貢獻

　　同時，這四本紀錄片史書對現存本土紀錄片工作者多有訪談，對逝世的紀錄片開拓者和領導者卻無一篇記述，作為劃時代的影史書顯然美中不足，例如臺製廠受訪的影人口述者最多，計有申劍一、李樹屏、李作庸、周笑峰、姚幼舜、高景仁、陳千萬、陳玉帛、雷起鳴、楊文淦、劉國彬等，可是無一篇文章記述已故臺製紀錄片的開創者和領導者攝影師祁和熙，總令人覺得對臺製廠的紀錄片歷史，甚至對整個臺灣紀錄片歷史都是一大缺口，因為祁和熙的貢獻，是別人無法取代的。（註：又一說法是有人否定以前的紀錄片，認為以前拍的都是政宣片、新聞片，這又是以編概全的錯誤。事實上祁和熙拍的紀錄片，其中不少有很高的藝術價值，在國際影展得獎，受訪者也無人提及。）

　　祁和熙江蘇鹽城人，民國 8 年（1919）9 月 18 日出生，1946年畢業於江蘇國立社會教育學院，研讀電化教育，專攻電影攝製，畢業後任職教育部中華教育電影製片廠技術員、技師等職。1949 年來臺後即進入臺灣省電影製片廠擔任攝影師、技士、技術主任、編導及製片委員會副主任委員。曾經拍攝紀錄影片有：《臺灣風光》、《臺灣水利》、《中國瓷器》、《寶島三日》、《青山綠水》、《天使歌聲》、《石門水庫》、《霧社大壩》等數十部。其中：《春江花月夜》拍出國樂曲的詩畫意境，獲 1964 年第一屆亞洲影展最佳音效特別獎，當時評審非常嚴格，又於 1965 年（民

國 54 年）獲第三屆金馬獎最佳藝術設計特別獎，最佳紀錄片策劃獎。

《澄清湖》獲 1966 年第 4 屆金馬獎優等紀錄片及最佳紀錄片攝影獎。

《張大千的畫》獲 1969 年第 7 屆金馬獎最佳紀錄片獎，及最佳紀錄片攝影獎。

《大哉孔子》獲 1970 年第 8 屆金馬獎最佳紀錄片攝影獎，及優等紀錄片獎。獲第 16 屆亞洲影展最佳亞洲傳統文化紀錄片獎。

《太極拳》獲 1971 年第九屆金馬獎最佳紀錄片攝影獎，《臺灣風光》獲 1973 年第 19 屆亞洲影展優等紀錄片獎，這些得獎紀錄片既非政宣更非八股。民國 58 年祁和熙擔任唐書璇導演的《董夫人》攝影，拍出了中國傳統水墨趣味的映象畫質，獲得第九屆金馬獎最佳劇情片黑白攝影獎。

他還擔任過《窗外》、《王寶釧》、《西施》、《風塵三俠》等片的攝影。

從臺製廠退休以後，祁和熙自組南強影業公司，從事商業電影的製作，同時他也在政戰學校、國立藝專、文化大學教授電影攝影。著有《電影的奇蹟》、《新聞攝影》、《電影攝製》、《彩色電影攝影》等書。

祁和熙在民國 72 年（1983）光復節凌晨，在臺北街頭遭一輛卡車撞及，倒下去逝世。祁氏生平以誠懇待人，作事穩健，敬業精神，為識者樂道，師生、友人懷念。

再如新聞局訪問了李東明、李超倫、廖賢生、歐辰威，卻少了一篇追述領導新聞局紀錄片的視聽室主任駱仁逸的文章，對於記述新聞局在紀錄片方面的成就也有欠缺。新聞局已故視聽室主任駱仁

逸，他不祇是新聞局紀錄片的領導者、開創者，他曾任中國廣播公司編輯及製作人，中國時報影藝版主編，並以筆名潘亭為聯合報寫影評。用筆名依洛寫小說及廣播劇，又曾先後應邀擔任廣播電視金鐘獎及金馬獎評審委員。自民國 57 年（1968）出任新聞局視聽資料室主任後，負責策劃製片編導紀錄片多部，多次在亞洲影展、美國德洲影展、芝加哥影展、西雅圖黑鯨國際影展，及第 37 屆國際運動影片競賽中獲獎，其中《綠色軌跡》一片並自兼編導。當年影評人劉藝在民族晚報有評論如下：

> 「日前筆者有機會看到該局出品的《綠色軌跡》，其成績之佳，出人意料，以取材而論，該片是百分之百的「國策宣傳電影」，可是，由於編導駱仁逸的卓越手法，使得該片不僅革除一般宣傳性紀錄電影的政治氣味，而且真正作到宣傳意念揉入藝術作品的目的。
>
> 《綠色軌跡》的內容是以現階段臺灣農業發展與進步情形為拍攝對象，其中包括本省的特產：甘蔗、蘆筍、鳳梨、芒果、橘子、蘋果、草菇、水稻……以及與農業相關的養豬、養鴨、養雞、養鵝、養牛等事業的實際情況報導。編導採用現成素材，透過攝影機的鏡頭，一一紀錄下來，然後分類歸納，剪輯成一部精彩的集錦式紀錄電影」。

本片最大特色是它的處理方式。駱仁逸以巧妙的問答式說白，導引觀眾對畫面中所呈現的景物產生興趣。在攝影方面，把極為普通的主體，盡量予以美化，讓它們發揮映像的特殊魅力。畫面美麗迷人，鏡頭之間的律動，轉接活潑，完全清除一般報導式紀錄影片的枯燥缺陷，讓觀眾在輕鬆與愉快的心情下，接受影片內容，獲得

不著宣傳痕跡的宣傳效果。因此,本片於今年 2 月間在美國德州國際影展中當選為最佳紀錄短片。」

1976 年駱仁逸策劃主持攝製的「中國民間藝術」是集錦式紀錄片,將國內尚存的民間藝術精華,摘要拍成電影。除了題材本身的藝術特性,導演李超倫採用分割畫面構成鏡頭之間一種全新組合,而且突破銀幕方框的限制,隨心所欲,使兩個以上的鏡頭,同時呈現觀眾面前,這種組合方法,既要考慮鏡頭前後之間的連接性,又要顧及鏡頭并列之間的調和性。運用者如果修養不夠,不但不能出奇制勝,反而會弄巧成拙。然而,李超倫作得非常出色。所以「中國民間藝術」在 1976 年 11 月的芝加哥國際影展中也得到大獎。

駱仁逸於 1983 年自新聞局退休,擔任其夫人曼君所主持的巨河傳播公司的董事長,致力提昇視聽傳播工作品質,引進高科技視聽技術,以文化藝術力量對社會國家再多作奉獻。十餘年來,使領導的事業體及為各界所製作的文宣媒體贏得國內外的無數讚譽,尤以《中國文字之孳乳》節目獲美國 AM 國際影展「傑出成就獎」為最知名。中國大陸北京亞運會當局並因此邀請巨河公司前往北京故宮展出文化作品系列,為期一個半月,為當年混沌未明的兩岸關係,用文化開了航起了錨。駱仁逸又以三年時間完成公視的《歲月中國》影集。

該影集是新聞局委託雷驤、張照堂、駱仁逸、張貞璞、鍾明燉、江冠明等藝術工作者,製作、拍攝,跑遍全球,拍攝各種不同體制下的華人生活,探討他們的過去、現在與未來。文稿方面,由逯耀東、許倬雲擔任總顧問,黃清連、羅龍治、吳鳴、洪萬生、張曉風、陳曉林負責單元撰稿。共分 8 單元 10 集,在公視和中視頻道播出。這是駱仁逸對社會的最後貢獻,深博好評。

意識形態作祟

「臺灣紀錄研究書目與文獻」會導致許多遺漏和缺失，可能是有關學者撰述時的預設立場的偏頗意識形態造成。事前就以偏概全，認定官方的紀錄片，全不是紀錄片，未深入去了解調查分析。事實上這些文獻的搜集作者都是筆者敬佩的學者，但是為求史實的完整和真相，對事不對人，不能不提出上述的補正，尚望學者們諒解。

臺灣本土影史嚴重斷層

前文已有提到臺灣影史學者採用臺灣報紙資料都是以中央日報和聯合報的縮影版為依據，以為有兩大報就夠了，忽略新生報的重要性。造成 1945 年（民國 34 年）臺灣光復，到 1949 年（民國 38 年）中央日報遷臺前的四年的電影史的空白。這四年臺製廠雖未拍劇情片，但協助臺灣人何非光導演的《花蓮港》內外景都在臺灣完成，等於臺灣片，何況當時兩岸來往頻繁，大陸名影人田漢、歐陽予倩、史東山等來臺，臺灣也放映過抗戰勝利後香港、上海出品許多名片，臺灣電影資料館出版的上映片目，少了這四年[1]，如《一江春水向東流》、《國魂》等等在臺灣上映時間無從查考。筆者不瞭解為什麼臺灣光復後首先創刊的新生報不可做為影史依據？當年新生報是第一大報，在臺灣人口只有六百萬的時代，該報銷路三十萬份，以人口比例來說，遠超過現在的中時、聯合兩大報的發行量。而且新生報在本省人眼中，是本省人的報紙，本土訊息最多，中央日報才是官報，現在整理史料者居然否定新生報，2000 年電

影資料館整理紀錄片文獻，也排除新生報，造成許多遺漏。不幸的是，新聞局電影年出版，盧非易教授領導主編的《臺灣電影紀事初稿》（1949～1994）不僅是斷層史，還有許多錯誤，例如第八頁「中影開拍港臺合作大片《關山行》，後改名《錦繡前程》」。其實這是兩部不同的臺港影人合作片，前者易文導演，後者宗由導演，而是《錦繡前程》由原名《鼎食之家》改名。《關山行》並未改名，拍攝時間相差一年多。前任臺灣電資館館長不知道這個非常明顯的錯，以訛傳訛照樣搬進他為貓頭鷹出版社出版的豪華史書《世紀電影年鑑》的臺灣影史（第 645 頁）多項錯誤，使得這本彩色精印的豪華大書，有了白璧之瑕的污點也可見影史書的錯誤。

　　《臺灣電影紀事初稿》還有不少錯字、錯詞，例如 70 頁：張美瑤復出拍《校長夫人》，應為拍《黃埔軍魂》中的校長夫人之誤，校長夫人並非片名。86 頁：胡茵夢主演《南十字星》至少應加「日片」兩字。類似錯誤不少，還有東南亞影展是亞洲影展前身，居然前後不分。《世紀電影年鑑》也還有影片劇照放錯，記事失實，外國片名音譯等等錯失。1993 年（民國 82 年）2 月 5 日，中國時報開卷版第 31 版刊出「電影論述代代浪潮」的專輯中說：「臺灣的電影論述萌芽於 1980 年代初展開的『臺灣新電影』運動。」這是相當謬誤的說法。他又說：「在新電影興起之前，出版界可見的電影書籍十分有限，多半是外國作品譯介。」這是記者所見的「十分有限」。中國時報前身的徵信新聞，自 1961 年至 1965 年間，刊登過輔大美學教授于還素（筆名于歸）十幾篇電影美學理論，有些文章長達萬把字。為什麼記者不看看自己報紙。

　　1949 年至 1959 年間，臺北市人口不到現在的三分之一，愛好研究電影者更少，仍出版了近二十種電影理論著作，作者都抱持「明

知不可為而為之的犧牲精神」，不但無名無利，還要賠錢，甚至心血白流，例如臺製的第一位負責人白克，在四十年代就在新生報發表過幾十篇影評和專業理論，因白色恐怖，不但在臺灣電影製片廠的創辦歷史中完全消失，他的著作「電影導演論」三本書更沒有人知道，幸好我還保留一本。

臺灣電影理論書刊，現在失傳的主因，固然是銷路不好，書商不願再發行。還有一個原因是現在有些學者為標榜自己，否定前人，例如 1949 年臺製出版過「怎樣製作紀錄片」專著，陳文泉也在 1965 年出版「紀錄片攝影之理論與實踐，而且幾年後再版，1978 陳建道也出版過「紀錄片之製作」，1986 年劉藝仍以臺灣從未出版過紀錄片書為藉口，又出版了一本專輯。再如電影藝術基礎學說，臺灣出版過十幾種之多，1992 年有人出版類似書，介紹竟說是臺灣「第一次」，嚴重歪曲歷史。

名導演李祐寧曾以「中國近三十年電影學著作評介」為題，在「世界電影」和「書評書目」詳細介紹了自 1950～1978 年臺灣出版的百多種電影書，不包括電影小說和攝影書，或出版年代無法查考的書也未列入，介紹每本書都有封面。這篇大作自 1978 年「世界電影」119 期至 1979 年 134 期，連載一年多，對每一本書都有約千字的評介，很值得參考。

留美返國的電影學者蔡康永（電視節目主持人），曾在中國時報開卷版發表過一篇題為〈誰在乎電影史〉？的大作，文中說：「臺灣的電影史，嚴重缺乏，接近沒有。所以，永遠有機會聽見許多「無知」、「沒概念」的問題。而且這些問題，還經常來自於臺灣電影的專業人士、主管單位、影評人與記者。當然，也包括我自己。對臺灣電影過去的無知，並不應該完全怪在我們這些無知

者的頭上。很多時候，要求知，卻沒有知識的提供者，要看相關的電影，沒有。要讀相關的書，沒有。要採用相關的教材，也沒有。」

顯然蔡康永不知道早他十年返國的導演李祐寧（曾任中影製片經理），於 1979 年（民國 68 年）起，在〈世界電影〉和〈書評書目〉介紹臺灣四十年代到七十年代出版的電影史書和理論書有一百多種，前文已有提到，可見並非以前沒有電影書，而是蔡康永沒有到中央圖書館臺灣分館找。

這些年，文建會、文藝基金會對整理臺灣文化史貢獻很大，但過份重視「博士」、「教授」的頭銜，而忽略有實際專業經驗的過來人，經驗的累積是最寶貴的知識，例如獲 89 年度國家文藝基金會補助 20 萬元完成的『「影響」雜誌的歷史分析』，文中非常明顯的錯誤和謬論不少居然通過，例如書中將李行的《秋決》與丁善璽的《秋瑾》混為一談，居然寫出「丁善璽編劇、李行導演」。只要稍微了解李行的人，都知道他的編劇永遠是張永祥，再如被法院判決不能公開上映的宋存壽導演瓊瑤的《窗外》，居然說被影評人協會選為年度最佳影片。完全無中生有。該作者獲 36 萬補助的「臺語片興衰史」錯誤更多，居然將在地方免費放映的《黃帝子孫》，說是 1956 年 10 月 31 日在新世界祝壽公映時，報刊如何捧場。其實那天新世界正在演祝壽話劇《還我河山》[2]同時《黃帝子孫》是 1955 年開拍，《林投姐》是 1956 年開拍，居然說《林投姐》狂滿大賣座驚動最高當局指令臺製拍《黃帝子孫》，豈不是時間顛倒的夢話。該作者同樣獲國家文藝基金補助的「日治時期臺灣電影史」，居然說民國 17 年（1928），臺灣人到上海投資拍了第一部臺語武俠片《關東大俠》。當時是默片時代，如何說臺語，何來臺語影人，當然其

他笑話還有不少，成為國家補助書刊，誤導後代子孫文化，寧不令人擔憂。

在臺灣出版全面的「中國電影史」或「中國電影圖誌」，必須以「本土」為優先，這是大陸、香港出版的影史書都是如此，並非臺灣本位主義，尤其在大陸意識形態嚴重情形下，臺灣更不能跟北京起舞，替中共鼓吹，打壓臺灣自己的影業成就。

不幸，2000 年文建會和國家電影資料館出版，由黃建業、黃仁擔任總編輯的《圖說華語電影》，其中三、四十年代部份，請北京電影學院教授黃式憲撰稿，採用他的片單，就患了嚴重的跟北京起舞的左傾幼稚病[3]。在 29 頁黃式憲的文中，滿紙左翼如何，中共宣傳味太重，如果在 30 年前出版，黃建業與筆者都會送綠島。嚴重的是，歪曲史實，例如「聯華整體創作風貌上急遽向左轉」，這是左派史學者吹牛，為何聯華會拍以蔣介石新生活運動為題材的《國風》（羅明佑導），強調孝道的《天倫》（費穆導演）。聯華老闆羅明佑是國民黨死硬派，更是首創國片改革復興的大功臣。事實上羅明佑是容納部份左派人才，並非整體向左轉。聯華出品袁叢美導演的《鐵鳥》，是中國第一部空戰片，袁叢美人又在臺灣，為何一字不提。藝華袁叢美導演的《暴風雨》，是第一部用大量的外國臨時演員的中國片，為何不提。在中共的影史書中都有。

右派人物黎民偉是中國電影先驅，羅明佑是聯華總經理、羅學濂是中電總經理、陳立夫，是國民黨電影政策的主導人，書中全被刪掉。來臺灣的張英、張徹、袁叢美、唐紹華、徐欣夫等導演，吳驚鴻、焦鴻英、王珏等紅星，當時是右派，在上海時代拍的影片全不見了，包括袁叢美導、張英編劇的《無語問蒼天》、唐紹華製片兼編劇的《春殘夢斷》、張英導《荒園艷跡》（吳驚鴻主演）、張徹

編《假面女郎》（臺灣拍外景）無論文字或圖片全被刪掉。這些圖片黃仁都有提供。黃仁既掛名總編輯之一，為何校樣不讓黃仁過目，雖然兩岸開放交流，但中共的意識形態仍非常嚴重，不敢稍微有放鬆，當老師的黃式憲豈敢違背中共立場，何況影史不是他的專業。

　　該書對抗戰前，有關臺灣影人的影片更少提到，劉吶鷗編劇的明星公司巨片《永遠的微笑》，胡蝶、龔稼農主演，筆者提供很多圖片，全被刪。尤其抗戰勝利，中電的《天字第一號》轟動全國，解決華影影星附逆問題，一字未提。純就圖片方面，胡金銓導演的抗日片《大地兒女》被刪很不應該，固然胡金銓另有代表作，但《大地兒女》成就極高，有多重代表性。最大問題是版面設計空白太多，影史書不是散文詩歌，豈可為表面美觀，犧牲內容史實的重要性，刪掉影片太多。為何不對筆者說一聲，為何不讓筆者過目，對筆者來說真有割肉之痛。筆者提供的圖片，至少被刪十分之三以上，為何不參考北京出版的〈中國電影圖誌〉、〈香港電影圖史〉，版面的圖片排到邊上，四周絕無太多空白。

　　臺灣出版「圖說華語電影」不該抹煞戰前去大陸的臺灣影人的光彩，抹煞了真正臺灣的影史，這是黃式憲教授不了解的。P.37《漁光曲》居然刪掉主演之一臺灣人羅朋的名字，P.38《大路》也刪掉羅朋的名字，這兩部片都是臺灣人羅朋在大陸非常出風頭的名作，大陸出版的影史書都有羅朋。羅朋是臺灣南投人，在中國影壇很有成就，是值得臺灣人引以為榮的明星，只可惜命太短，他的兒子曾是上海音樂研究所所長，是臺灣人的光榮，筆者在報上寫過幾次，為何要抹煞他。

　　臺灣影人在中國影壇有成就的，除了羅朋，還有何非光、劉吶鷗、張天賜，但在「圖說華語電影」中都被刪掉。何非光主演兼副

導演的《熱血忠魂》，在當年武漢日報的電影廣告，何非光的名字很大，我們居然刪掉他的名字。還有何非光編導中製廠出品的《血濺櫻花》、《氣壯山河》都是抗日名片，為何沒有刊登，何非光主演的《再會吧！上海》、《人生》也沒有選上。

最不該沒有的是：描寫臺灣原住民醫療觀念由保守到進步的《花蓮港》，這是何非光作為臺灣人對臺灣故鄉的唯一奉獻，筆者提供很多圖片、劇照較差，但工作照效果很好。有人說黃仁提供的《花蓮港》圖片都是工作照，所以不登，但書中有些影片也以工作照代劇照，為何《花蓮港》不可以？臺灣光復後在臺灣拍的第一部片《花蓮港》，對臺灣人、臺灣影史多麼重要，豈可任意刪除？

滿映的臺灣人張天賜編導過《看東北》等多部名片，書中一字不提。上海的劉吶鷗編或導或工作照都找不到一張，但筆者提供了很多圖片都不用。大陸來臺的老一輩影人作品中，袁叢美導反共片《罌粟花》被刪掉，是絕對不應該。雖然書中袁叢美的作品不少，臺製的出品也不少，但是《罌粟花》是當年唯一進入十大賣座行列的反共片佳作，也是臺製成立七年的第一部劇情片。

今年近九十歲的王玨，在兩岸資深影人中都是「瑰寶」，他在電影方面的成就，遠非葛香亭等能比，但在臺灣出版的這本「圖說華語電影」中，全書找不到一張他的圖片，雖有刊出他演的抗戰電影，但既無王玨名字，也無王玨圖像，如《日本間諜》他演東北游擊隊長，是男主角之一。他主演的臺灣影片，雖然有名字，卻無一幅有他的圖像，這是大笑話。《皇天后土》的王玨是該片唯一得金馬獎得獎人，也是王玨一生唯一得獎作品，為何不選他演出的劇照，各報都有刊登，顯然編者即使有看過《皇天后土》但不認識王玨，也忘了看過金馬獎頒獎的報紙。

「圖說華語電影」中不少圖片，圖像中人物與演員表名字完全不同，校對時未糾正，例如《婉君表妹》，謝玲玲有像，演員表中無名，她是婉君童年。《俠女》演員表中無男主角石雋名字，《再見阿郎》無女主角李湘名字，《緹縈》圖中古軍演得很突出，演員表中卻無名，類似情形還有不少，這可說是主持者、主編者對臺灣影史的無知。再舉幾例如下：

P.86 圖說：上圖：將「宗由」、「金楓」兩人，併為一人「宗金楓」，下圖：左張英領獎，省主席黃杰頒獎，是臺灣日報主辦的臺語片金鼎獎，竟寫為中國時報前身徵信新聞主辦的第一屆臺語片金馬獎頒獎。下圖右林海音頒獎，才是徵信新聞主辦的臺語片影展金馬獎。

P.100《夜盡天明》圖中是穆虹、李影，圖說演員中卻無這兩人名字，顯然圖片是《天下父母心》並非《夜盡天明》，校對時未糾正。

P.103《懸崖》圖中有女主角丁皓，圖說演員表中卻只有曾芸、柯玉霞的名字，都是配角，相信筆者的原稿絕非如此，在校對時都可補救。

P.141《一寸山河一寸血》圖中有李影、毛冰如，演員表中兩人都無名，李影是男主角。文圖分屬不同影片。

P.258《四千金》圖史的王元龍是演父親的男主角，圖中四千金圍繞，演員中卻無王元龍名字，倒有陳厚，他只是《四千金》男友之一，照片中也無陳厚，顯然編者、美工、總校的總編輯都不認識王元龍，也未看過《四千金》。

P.255《關山行》圖片，在臺灣電影部份已出現過，不應在港片中再度出現，因為該片是臺灣中影出品。

　　該書原是金馬獎委託黃仁個人主編，報上曾多次報導要出版，因出版社第一次試用電腦掃圖，逾期無法完成，而且出版社因成本估算錯誤，如果準時出版會賠得很慘，結果胎死腹中，三年後改由國家電影資料館接手出版，重新申請文建會百萬元補助，與文建會合作出版，由黃建業領導，請北京黃式憲提供片單，重新編輯，弄得如此錯誤百出，不敢送當事人，一般讀者不易發現錯誤，臺灣電影圈內人多不知有此書，完全失去出版意義和價值。

　　現在此書已有部份對外發售，提供研究影史者作參考書，如不補救，年輕影史研究者，必會以訛傳訛，造成更多錯誤，筆者忝為掛名總編輯之一，不能不略作以上說明。

臺影 50 年的腳印

　　臺灣光復以來歷史最久的電影製片機構——臺影文化公司，簡稱「臺影」（原名臺灣省電影製片廠，簡稱「臺製」）。1995 年成立 50 週年，1996 年由國家電影資料館研究小組策劃出版的〈歷史的腳印〉一書，無疑是臺灣電影史書中重要的一本。

　　該書分為大事紀、系列座談、圖說、論述、劇情片、計畫等五個部份。其中劇照部分全無說明，光溜溜的擺一堆圖片，幸好最後有兩部片的攝製計畫書，是保存了四十多年的文獻，一是《罌粟花》的最原始計畫書，可看出當年一部片的預算多少，各人片酬多少，臨時演員每天只有 10 元。導演一萬元，以現在的標準，應乘 80 至 100 倍。可惜該計畫書與實際情況變動很多，沒有略加說明。二是《黃帝子孫》的攝製計畫書，也有變動，未加說明，未能使歷史文獻更加光采。

　　系列座談，是該書主要部份，邀請曾參加過臺影工作人員回憶多年工作概況和感想，是集體記憶的發掘，可相互激盪出精采歷史，當然，也有人提到當年拍片的艱辛笑話，都很有趣。不過，在我的感覺上，50 年的腳印這部份嫌太少，例如為臺製奠下拍劇情片基礎的袁叢美廠長，為早期臺製拍了重要影片《罌粟花》，他人在臺灣，為何始終未獲邀請參加座談。在臺影已有四位老廠長過世的情形下，碩果僅存的老廠長袁叢美該當如何受尊重？

　　還有擔任臺影負責人，貢獻最多的饒曉明未獲邀請座談，他拉電視公司入股，將臺製從省府三級機構蛻變為公營的事業單位，突破預算、人事種種限制，又興建全國最先以電影為主題的文化城。將臺製脫胎換骨的饒曉明不值得邀請參加座談嗎？

　　該書大事紀從民國 34 年 11 月 1 日「臺灣省電影攝影場」成立開始，又說年底攝製了成立後第一部新聞片《臺灣受降特輯》。這是重大錯誤，因為受降時間，是 10 月 24 日行政長官抵臺，25 日，日本總督簽受降書，全臺灣慶祝光復。當時攝影場尚未宣布成立，第一任場長白克就展開拍攝工作，年底只是出片時間，否則歷史早過去現場紀錄片如何拍。

　　臺影歷史應從第一任場長白克於 34 年 8 月隨重慶第一批接收人員抵臺開始，他接收日人兩個攝影機構合併成臺灣攝影場，「臺影」是他從手中誕生的。因他涉及匪諜罪，當年切斷，連民國 44 年 10 月 25 日開拍《黃帝子孫》大事記中，也只說編劇、演員就開鏡。沒有導演怎麼拍？可是本書出版時間，白克已平反，政府也早已解除戒嚴，為何不予補正。可能電資館根本不知道要補正。如果連白克這人物都不知道，如何寫臺影歷史，書中筆者寫的龍芳和袁叢美兩篇文章，不是他們邀稿，而是我主動要求加入。

朱牧大言不慚

2007 年，臺灣、香港各出一本有關李翰祥的書，香港電影資料館出版的李翰祥書，書名〈風花雪月李翰祥〉，其中有一篇訪問曾任國聯公司副總經理的朱牧，他說：「臺灣當年沒有電影，只有『歌仔戲』，一點電影都沒有，真慘。我們當起拓荒牛……李翰祥去臺灣，發展當地電影的功勞極大，沒有李翰祥，臺灣沒電影，這是事實。」

國聯公司是 1963 年 10 月底到臺灣，立即開拍在邵氏已拍小部份的《七仙女》。

據當時主管電影的文化局統計，1963 年臺灣出品的彩色國語片有 3 部，公營 1 部，民營 2 部，彩色閩南語片 2 部、黑白閩南語片 96 部、黑白國語片 5 部，3 部民營、2 部公營。臺灣會一點電影都沒有嗎？

再說，國聯和臺灣合作的臺製廠，在李翰祥未到臺灣之前的 1962 年，臺製已有拍彩色片的設備，拍了臺灣第一部彩色片《吳鳳》，只是攝影師請日本人而已。1963 年，中影也拍彩色片《蚵女》，攝影師也是中影的華慧英，稱為臺灣第一部自立彩色片。這些都是李翰祥未到臺灣之前的出品。

再看臺北市的十大賣座片的紀錄，1957 年臺北市的十大賣座片的第二名《錦繡前程》，是中影出品，是道地的臺灣片，1958 年的十大賣座第 9 名《歸來》，也是中影出品，1960 年的十大賣座片第 3 名《天倫淚》，也是臺灣中影出品，1961 年十大賣座片第 5 名《宜室宜家》也是中影出品，1962 年十大賣座片的第 8 名《龍山寺之戀》、第 9 名《一萬四千個證人》、第 10 名《颱風》，都是道地

的臺灣土產，前兩名是民營出品，《颱風》是中影出品，不但沒有絲毫政宣意識，而且是臺灣第一部描寫女人性苦悶的電影，在亞洲影展得最佳女配角獎，邵逸夫非常欣賞，立即和導演潘壘簽了三年合約，潘壘因感激中影當時董事長蔡孟堅能夠力挺他拍《颱風》，要等合約滿期蔡孟堅下臺，才向邵氏報到。

從潘壘大膽創新的《颱風》也可看出 2007 年臺灣出版的李翰祥書中所說：

> 「整個 1950 及 1960 年代，臺灣影是公營電影的天下，內容不外乎反共抗俄、農業改革成就、省籍融合的喜劇等千篇一律的公式，觀眾並不愛看。」

從十大賣座片可以看出當年公營電影中影的出品，不但不是千篇一律的公式，甚至女人性苦悶的電影都敢拍，而且觀眾愛看，才能多次進入臺北十大賣座片名單。其中中影的《錦繡前程》是描寫不良少年影片，《歸來》是描寫兒童出走的親情倫理片。《天倫淚》也是親情片，《宜室宜家》是國臺語混合發聲的省籍情結片。都可見中影出品的多元化，尤其中影在王星舟時代（1958-1959），張英負責製片的太妹片《她們夢醒時》，養女片《苦女尋親記》，婚姻喜劇《永結同心》，愛情悲劇《懸崖》，聖女被誤為蕩婦的家庭倫理片《蕩婦與聖女》等都是多元類型，再如中製拍《洛神》、臺製拍《沒有女人的地方》，也與政宣絲毫扯不上關係。而是實現了公營片廠走上唯美劇和幻想劇的更多元的製片路線。

臺灣從早期的民營片（比公營片更早《花蓮港》、《郎心狼心》、《春愁》、《水擺夷之戀》、《阿里山風雲》、《千金丈夫》、《烽火麗人》、《良宵驚魂》、《聖女媽祖傳》、《阿美娜》、《情天夢回》……到臺語

片興起更完全是民營天下，並非公營天下。尤其當時民營的聯邦公司，是臺北影劇記者每天的集中地，中影的新聞，要送到聯邦來發，寧說是公營天下嗎？臺語片雖然多粗糙作品，也有精製作品，香港電影評論學會精選的最佳華語電影 200 經典片，就有臺語片《錯戀》（林摶秋導演）入選。

有人說：中影拍古裝大片《還我河山》的大場面，是學國聯拍《西施》的大場面，也是可笑的說法，事實上中影早在國聯拍《西施》之前的 1962 年，已和日本大映公司合作拍過 70 糎的古裝大片《秦始皇》，中影負責部份，正是在臺灣拍的大場面，動員國軍一萬多人做臨時演員，現場助理導演就有 12 人，該片雖然主創工作人員都是日本人，起碼中影有很多人參與。而且《還我河山》即田單復國「毋忘在莒」的故事，是早在《西施》之前，老總統早就交待中影要拍的電影，因火牛陣不易解決擱置，到臺製《西施》開拍，增加中影的信心，動員李行、李嘉、白景瑞三人合導，才想出在牛背上加鐵架，做假尾巴點火，外面再蓋上遮布，上百頭牛前進，大場面全景，看不出絲毫偽裝。

不過李行承認他們三個導演，抵不過一個李翰祥，《還我河山》在氣勢上不如《西施》成功，但《西施》成本超過《還我河山》三倍以上。也不是李翰祥自己要拍。而是李翰祥來臺第一天，龍芳偕李翰祥去見蔣經國時，蔣經國就指示要拍《西施》，因此《西施》拍攝期間，蔣經國親自到現場勘察，費用從新臺幣 500 萬元，增加到 2500 萬元，如以房地產計算，相當現在三億以上，從一部變成兩部，幕後沒有蔣經國誰能辦到。

至於說李翰祥的《西施》，讓中影學會用古裝包裝政宣的說法，那更可笑，因為這種手法是國民黨政宣的老戲碼，從話劇《文天

祥》、《漢宮春秋》、《光武中興》、《還我河山》到電影《秦始皇》、
《木蘭從軍》、《國魂》、《岳飛》等等，無一不是用古裝包裝政宣。
當年無論話劇或電影，用這種方式都容易爭取到國民黨的經費
支持。

　　我認為寫電影史，最不宜用「想當然」的態度，否則以訛傳訛，
將難以還給歷史的真相。

改變臺灣影史的不只是國聯

　　至於說「國聯改變臺灣電影歷史的五年」說法，只說對了四分
之一，這五年的臺灣電影歷史，確在改變，但不是國聯一家的功勞。
首先造成改變當時臺灣影史的應是邵氏的《梁山伯與祝英台》的大
轟動，使許多臺語片的觀眾變成國語片觀眾，以往不看國片的大學
生變成國片影迷，沒有錢買電影票的家庭主婦，居然賣掉家裡的母
雞去看電影。影迷這股熱潮，以往從未有過，以後不會再有。以往
不映國語片的西片戲院、臺語片戲院都搶映國語片。本來臺北市只
有一條半國語片院線，突增為五條院線，七十年代增為七條院線，
戲院為爭取上映國語片，影片只要開拍，就先付定金，才會造成「西
門町掉下一塊看板。可能砸死三個導演」的笑話。《梁祝》雖是李
翰祥導演，卻是邵氏出品，與後來國聯來臺無關。

　　其次龔弘的自創品牌，拍出《蚵女》，使本來只能拿童星獎的
臺灣影片，突然拿了最佳影片獎，打敗了邵氏、電懋、日本的影片，
讓香港獨立製片王龍、王引、黃卓漢、吳源祥等等都紛紛到臺灣投
資拍片，後來還有香港馬氏也投資臺灣片，邵氏投資潘壘在臺灣自
組外景隊，全權包拍片。電懋也在臺灣拍《星星月亮太陽》、《空中

小姐》等等外景。無形中使臺港製片中心由香港搬到臺灣，這影響不更大嗎？

第三，留學義大利返國的白景瑞投入臺灣製片，《家在臺北》、《今天不回家》、《再見阿郎》、《新娘與我》的導演手法的創新，提升了臺灣電影的水準，這沒有影響嗎？

第四，胡金銓來臺，投入聯邦旗下，培養了新星徐楓、上官靈鳳、石雋、白鷹等，又拍出《龍門客棧》，在臺灣、香港、韓國都創下空前大賣座，《俠女》更首創中國片在坎城影展得大獎，增加臺灣片在國際上的聲勢。這些沒有影響嗎？

《中國電影圖誌》的遺憾

2007 年 1 月，兩岸三地電影界第一次合作出版的《中國電影圖誌》，由北京中國傳媒大學用繁體字彩色精印，北京有關方面審查長達一年，臺灣部份仍有些錯誤，他們不知道補正，圖片都是電腦掃描傳過去的，脫離說明，他們就無法瞭解，摘錄錯誤如下：

359 頁，國際片廠的圖片誤寫為「中影臺中廠原貌」了。照片上明顯有國際片廠的招牌。

439 頁，「桃園大湳 1500 坪土地」應為「15000 坪」，少了一個 0，相差很大。

262 頁，《原來如此》劇照，應是《軍中芳草》劇照。

263 頁，《軍中芳草》劇照，原是《嘉禾生春》劇照。

圖說《嘉禾生春》的劇照，原是《原來如此》全體工作人員合影。

287 頁，國語片《聖母媽祖傳》劇照應為《聖女媽祖傳》劇照。臺灣 50 年代的影片劇照與圖說相互貼錯。

可能只有作者黃仁一看就知道，但北京寄來初校大樣時，有幾處有文無圖，以為文字無誤即可，而且當時急急忙忙要趕在年底出版，校對時間不到兩天，卻發生照片貼錯，造成該書唯一遺憾，雖然現在讀者不會看出來，但作為作者的筆者，仍然深感愧疚。

我在傳記文學連續三期糾正一位影壇前輩所寫臺灣影史的錯誤，都是憑「想當然」造成的〉前輩對影壇的成就我很欽佩，但是歷史真相不可歪曲，我是不得已而言。我指正別人錯誤，當我自己也有過錯誤，一旦發覺，我坦然面對糾正。

香港名報人名作家金庸曾寫下他的名言：

「事實不可歪曲，意見大可自由」

（Comment if free, but the facts are sacred）

——C. P. Scott（1846-1932）

英國名報人史各特（曾任《孟徹斯特導報》總編輯五十七年）的名言。我在上海《大公報》作小記者時即服膺此言，其後主持香港《明報》，常以此和同人共勉。

臺灣電影史書最大的悲哀即為史料編寫任意歪曲事實，寧不令人悲哀悲痛。

香港電影資料館整理香港電影史任何一部香港影片，都有完整的本事和演職員的資料，出了〈香港影大全〉八大本。令人不能不佩服曾是殖民地的人民對中華文化的重視。臺灣資料館卻連兩本《中華民國電影上映片目》，最多人採用的工具書，延擱 20 多年都不予補全。我在聯合報是出名的最不計較人，但是面對影史書

的錯誤，我不能永遠沉默，否則對不起自己比別人多活幾十年的
良知。

1　筆者曾表示意補全這四年上映的片目，當時新生報在延平南路，總編輯很
　　熟，找資料非常方便，電資館居然不接受。希望由原作者來補正，問題是
　　原作者沒有時間，也不想再做這項煩人的工作。
2　最高當局指令臺製拍製《黃帝子孫》，開拍消息和公映消息均刊登於《春花
　　夢露正宗臺語電影興衰錄》第 78 頁和 80 頁。
3　黃式憲兩次來臺都是筆者替他辦手續，替他作保，而且臺藝大客座講座也
　　是筆者推荐，可見筆者對他並無絲毫排斥。

美學藝術類　PH0129　SHOW 藝術 23

中外電影永遠的巨星（二）

作　　者 / 黃　仁
助　　理/ 胡穎杰
責任編輯 / 邵亢虎
圖文排版 / 陳彥廷
封面設計 / 秦禎翊

發 行 人 / 宋政坤
法律顧問 / 毛國樑　律師
出版發行 / 秀威資訊科技股份有限公司
　　　　　114 台北市內湖區瑞光路 76 巷 65 號 1 樓
　　　　　電話：+886-2-2796-3638　傳真：+886-2-2796-1377
　　　　　http://www.showwe.com.tw
劃撥帳號 / 19563868　戶名：秀威資訊科技股份有限公司
　　　　　讀者服務信箱：service@showwe.com.tw
展售門市 / 國家書店（松江門市）
　　　　　104 台北市中山區松江路 209 號 1 樓
　　　　　電話：+886-2-2518-0207　傳真：+886-2-2518-0778
網路訂購 / 秀威網路書店：http://www.bodbooks.com.tw
　　　　　國家網路書店：http://www.govbooks.com.tw

2014 年 3 月　BOD 一版
定價：290 元
版權所有　翻印必究
本書如有缺頁、破損或裝訂錯誤，請寄回更換

國家圖書館出版品預行編目

中外電影永遠的巨星 / 黃仁著. -- 一版. -- 臺北市：秀威
資訊科技, 2014.03-
　　冊 ；　公分
BOD 版
ISBN 978-986-326-231-2 (第 2 冊 ： 平裝)

1. 電影　2. 演員　3. 人物志

987.099　　　　　　　　　　　　　　103002305

讀 者 回 函 卡

感謝您購買本書，為提升服務品質，請填妥以下資料，將讀者回函卡直接寄回或傳真本公司，收到您的寶貴意見後，我們會收藏記錄及檢討，謝謝！如您需要了解本公司最新出版書目、購書優惠或企劃活動，歡迎您上網查詢或下載相關資料：http:// www.showwe.com.tw

您購買的書名：_____

出生日期：_____年_____月_____日

學歷：□高中 (含) 以下　　□大專　　□研究所 (含) 以上

職業：□製造業　□金融業　□資訊業　□軍警　□傳播業　□自由業
　　　□服務業　□公務員　□教職　　□學生　□家管　　□其它_____

購書地點：□網路書店　□實體書店　□書展　□郵購　□贈閱　□其他

您從何得知本書的消息？

　　□網路書店　□實體書店　□網路搜尋　□電子報　□書訊　□雜誌

　　□傳播媒體　□親友推薦　□網站推薦　□部落格　□其他_____

您對本書的評價：(請填代號　1.非常滿意　2.滿意　3.尚可　4.再改進)

　　封面設計____　版面編排____　內容____　文／譯筆____　價格____

讀完書後您覺得：

　　□很有收穫　□有收穫　□收穫不多　□沒收穫

對我們的建議：_____

11466
台北市內湖區瑞光路 76 巷 65 號 1 樓
秀威資訊科技股份有限公司　　　收
　　　　　BOD 數位出版事業部

..

（請沿線對折寄回，謝謝！）

姓　　名：＿＿＿＿＿＿＿＿＿　年齡：＿＿＿＿　性別：□女　□男

郵遞區號：□□□□□

地　　址：＿＿＿＿＿＿＿＿＿＿＿＿＿＿＿＿＿＿＿＿＿

聯絡電話：(日) ＿＿＿＿＿＿＿＿＿＿　(夜) ＿＿＿＿＿＿＿＿＿

E-mail：＿＿＿＿＿＿＿＿＿＿＿＿＿＿＿＿＿＿＿＿＿＿